Guitar Collection

Morris

SC-123U

由 Morris 頂尖製琴師森中巧製作的
打田十紀夫簽名吉他。其面板、背側、
琴頭使用洪都拉斯桃花心木來製
作。指板，琴橋及包邊裝飾則是奢侈
地使用珍貴木材藍花楹。

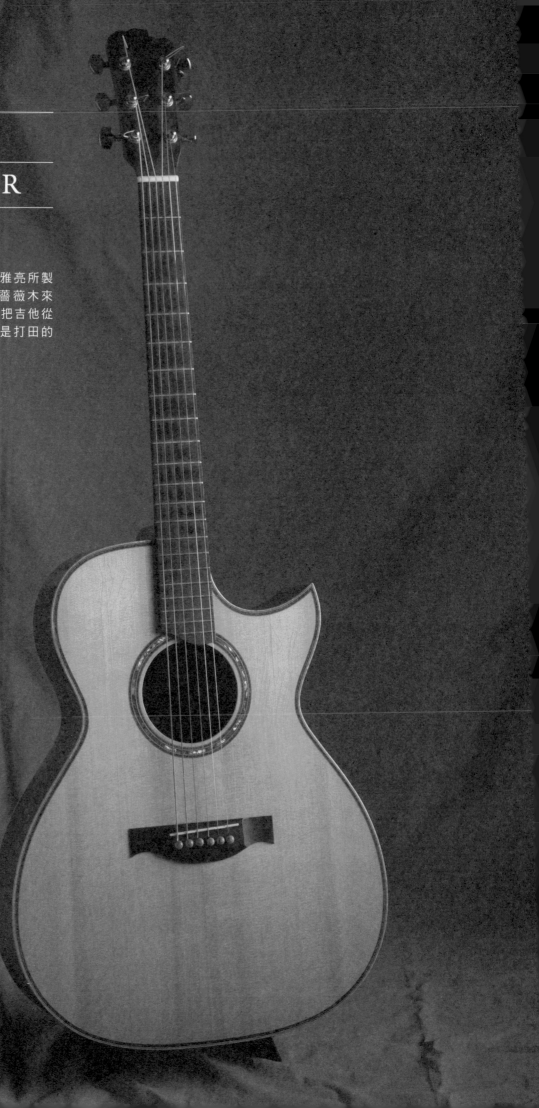

Shiozaki
MSO-1MDR

日本愛媛縣的手工家塩崎雅亮所製作，是面板、背板使用了薔薇木來製作的 Shiozaki 吉他。這把吉他從製作完成到現在，一直都是打田的愛用品。

Yokoyama
SJF-WH

日本松本市的手工家，横山正所製作的 Small Jumbo 桃花心木吉他。琴頭使用白雲杉，特色是有著非常清亮且豪華的音色。

Crescent Moon
"All-Nato"

以獨特的想法來製作的吉他，由日本日
進市的日比伸也所製作的 Crescent
Moon Guitar "All－Nato"。與其復古
的外觀一樣，追求的也是懷舊的音色。

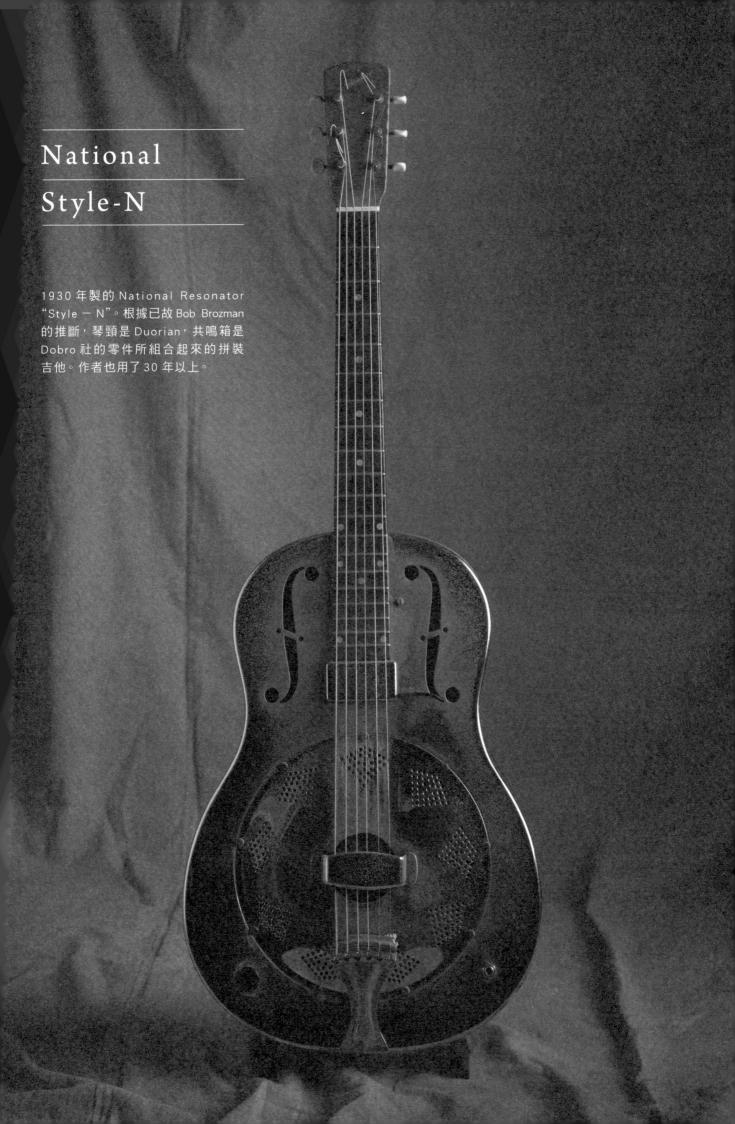

National
Style-N

1930 年製的 National Resonator
"Style 一 N"。根據已故 Bob Brozman
的推斷，琴頸是 Duorian，共鳴箱是
Dobro 社的零件所組合起來的拼裝
吉他。作者也用了 30 年以上。

LP Collection

1 Rev. Gary Davis
「I Am A True Vine」

Rev. Gary Davis 以拇指、食指撥弦所創造出的 Polyphomic Style 手法，影響了數不清的音樂家。本作品收錄了他的 1962～63 年間的個人演奏作品。

2 Bob Brozman
「Blue Hula Stomp」

曾經跟我一起巡迴演出好幾次的 Bob Brozman，「超絕」、「精彩」根本就像是為他而生的代名詞。許多人都還在哀悼他 2013 年的急逝。本唱片是他早期的作品（1981 年）。

3 Ry Cooder
「Ry Cooder」

將民族音樂以獨特的風味編曲納入自己的作品裡，Ry Cooder 的品味是一流的。原聲吉他及電吉他都很拿手，也是指彈 & 滑音吉他的名家。此 LP 唱片為其 Solo 的出道作品（1970 年）。

4 Lenny Breau & Chet Atkins
「Standard Brands」

有著「吉他之神」之稱，具有很大影響力的 Chet Atkins，以及人工泛音奏法的達人，也是爵士吉他手的 Lenny Breau 的二重奏作品（1981 年）。

5 Bert Jansch & John Renbourn
「Bert & John」

英國民族音樂界巨人 Bert Jansch 及 John Renbourn 的二重奏作品（1966 年）。絕妙地連結兩人個性的名盤，與 Pentangle 樂團的組成也有關聯。

6 Big Bill Broonzy
「The Young Big Bill Broonzy」

對藍調界、搖滾界、指彈界都有深遠影響的 Big Bill Broonzy。本作品就如標題，是收集他在 1920～30 年代年輕時期的創作名盤。

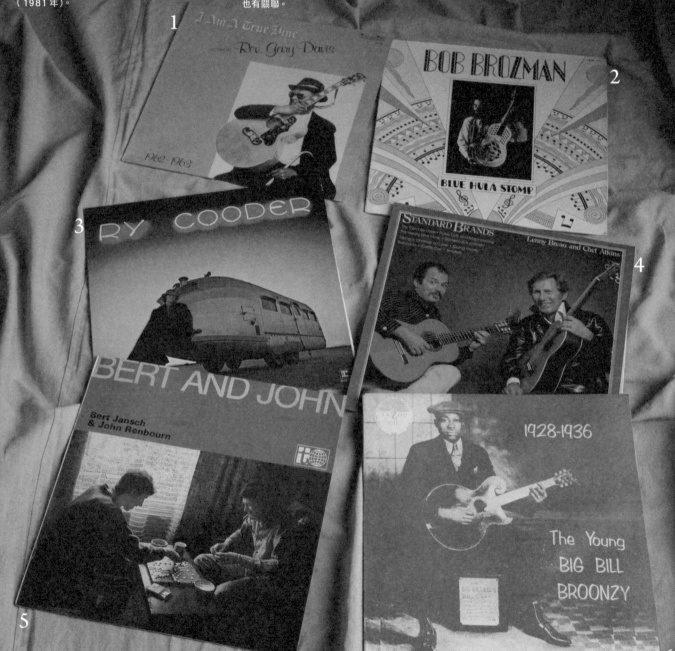

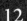

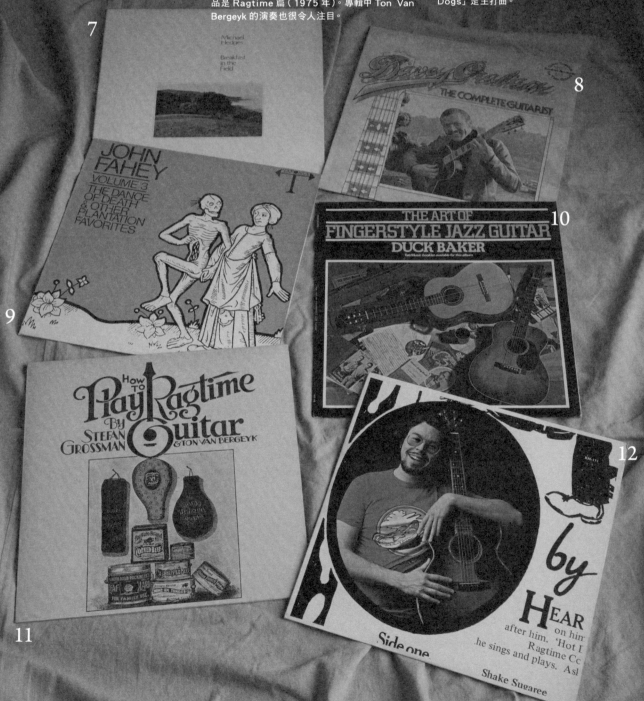

Favorite items

SIT Power Wound Nickel :
Medium Heavy —————— 1
用在 National Resonator 上的 SIT Nickel 弦
（013、017、026w、036、046、056）

SIT 打田十紀夫簽名組 —————— 2
12 弦吉他用 Royal Bronze
12 弦吉他用的簽名弦（013/013・016/016・
025RL/010・032RL/014・042RL/020・
054RL/030RL）。下降一音半合奏用弦。

SIT 打田十紀夫簽名組 —————— 3
Golden Bronze 版
有穩定聲響音色認證的 SIT 社製簽名弦（.013
.016 .025 .032 .042 .054）。

SIT 打田十紀夫簽名組 —————— 4
Royal Bronze 版
一樣是 SIT 簽名弦，這組是 Royal Bronze 版。

重量級 Giant Bone Bar —————— 5
黃銅製 Giant Bone Bar。特色是強而有力的
音色及延展度。

Giant Bone Bar —————— 6
我監製的磁器製 Giant Bone Bar（在 P.122
也有介紹）。有很多人認為是"理想的滑音棒"。

TAB 拇指套 —————— 7
以"完美的拇指套"為目標，負責監製的我加進
了許多想法，做成了這個 TAB 拇指套（在 P.90
頁也有介紹）。

Kyser 手指 pick —————— 8
彈奏 12 弦吉他時所使用的金屬手指 Pick。可藉
由稍微扭一下前端，來修正觸弦時的角度。

NS Capo —————— 9
方便微調鬆緊度的 NS Capo。主要使用於 12
弦吉他。

SHUBB CAPO —————— 10
只要 one touch 就能簡單裝上的 SHUBB 製
移調夾。

McKinney Capo by Eriott —————— 11
被稱為「移調夾界的勞斯萊斯」，是高級感滿溢
的移調夾。

前言

　　本書是『39 歲開始彈奏的正統原聲吉他』。是編輯部提出了「希望是針對堅持不懈的人所做的，嚴謹且認真的內容」，因此，我便接受下久未觸及的教學書執筆。我自己也喜歡"正統"這個專詞，除了能藉以再次確認自己至今仍對原聲吉他的"堅持"，也盡可能擴大篇幅地介紹我對原聲吉他的彈奏技巧或演奏想法。

　　我會著迷於吉他的開端，是因我師父 Stefan Grossman 而起。在 1970 年代，Stefan 透過當時跨時代的附有 TAB 譜的唱片，將種族復興 (Folk Revival) 之後所興起的黑人鄉村藍調中的指彈 (Fingerstyle) 技巧推廣到這個世界，是一位功不可沒的功勞者。多虧了他的努力，使得以往僅只是伴奏樂器的原聲吉他發展成一個人就能演奏出 Bass、Rhythm、Melody 的 Fingerstyle 吉他音樂。從 19 歲時與 Stefan 的 LP 唱片邂逅之後一直到現在，我沒有改彈電吉他，也沒有組樂團，而是一心一意致力於指彈吉他。

　　如果學會了"正統的"指彈技術，就能夠應對更廣泛的音樂風格。本書中的譜例或練習曲也滿載了藍調 (Blues)、散拍音樂 (Ragtime)、鄉村音樂 (Country)、爵士 (Jazz)、凱爾特音樂 (Celtic)、新世紀音樂 (New Age Music)、昔時樂 (Old-time Music)、民間音樂 (Folk)、童謠…等各種樂風。因指彈原聲吉他是跨越曲風的，是享受"音樂"的絕佳途徑。

　　雖說書名是「39 歲開始～」，但我想年輕世代的大家也一定會想入手。因為，一但能掌握了什麼時代都通用的必要學習方式，對增強以往所學的吉他技巧一定會有絕大的助益。我堅信！好音樂是不受世代的拘束，可以永久的傳承！

2014 年 11 月　　打田十紀夫

CONTENTS

39

開始彈奏的
正統原聲
吉他

Real Acoustic Guit

為完成至高水準演奏而寫的訣竅訓練集

39

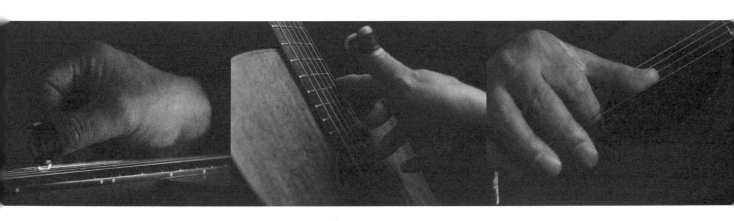

P123　第六章 〈能領先一步的方法〉

本書所使用的 TAB 譜

本書的 TAB 譜上，用垂直線標示該以哪根右手指撥弦。這是我向 Stefan Grossman 學來的譜記法，當 TAB 譜數字旁的直線朝下時，此音是用右手的大拇指撥弦，直線朝上時，則代表是用食指那邊的某一指（食指、中指、無名指）來撥弦。

在本文也能夠清楚地知道，指彈中，用大拇指撥弦，或是用其他指頭撥弦，對音色有很大的影響，所以這個譜記法非常有效。練習的時候，請一定要非常注意 TAB 譜上箭頭的方向。

以下請對照樂譜閱讀。

(1) 這個音附在數字旁的直線是朝下，所以用大拇指撥弦。

(2) 這個音旁邊的直線是朝上，所以用食指側的指頭撥弦。要用食指、中指、無名指中的哪一隻指頭都沒關係，請依照樂句及前後的連接來判斷。

(3) 因為是橫跨第 1、2 弦的直線，所以要用食指及中指（或是中指及無名指）來彈奏這組和弦音。

(4) 可以從直線的方向看出這寫在低音弦上的樂音要交替使用大拇指及食指來撥弦。

(5) 當要用大拇指及食指側的指頭同時彈奏不同的弦時，會用直線連接起來表示。

箭頭代表刷奏（Brushing）或撥彈（Strumming）箭頭的方向表示刷奏的方向。當 TAB 譜上的箭頭朝下時，要往第 6 弦的方向向上刷奏，當箭頭朝上時，要往第 1 弦側向下刷奏。

(6) 這個情況是 "朝上的直線" 併 "朝下的箭頭"，所以要用食指向上刷第 1 弦～第 3 弦。

(7) "朝上的直線" 併 "朝上的箭頭"，所以用食指側的指頭向下刷奏。這個時候的撥弦方式有：只用食指、用中指及無名指、用食指～無名指這幾個選項，只要能夠做出正確音色，方便撥弦的方法都可以使用。

(8) 這個情況下，朝下的直線上有 "朝上的箭頭"，表示要用大拇指向下刷弦。

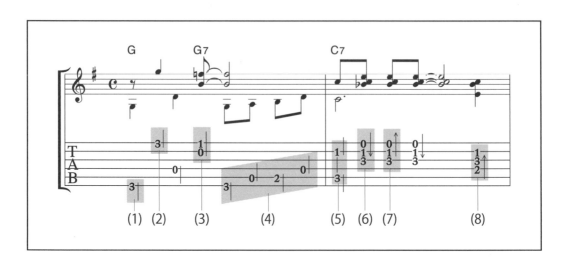

第一章
<探索對基本功的堅持>

～右手指獨立的第一步!～

　　就算目標是正統派，一開始要做的還是基本功，無論要完成什麼事，最重要的都是基本功。在此章節要踏出重要的第一步，讓正統的指彈中重要的右手大拇指及食指、中指、無名指側能各自獨立。沒有門檻很高的譜例，所以請確實的走過這關。

39

使用了指法 (Finger Picking) 的實戰練習 (1)

雖說是手指要獨立，但也不可能一下子就學會。要撥弦的右手指練成獨立，就先從簡單的指法 (Finger Picking) 來入門吧！

三指法 (Three Finger Picking)

來嘗試一下用右手大拇指（T）、食指（i）、中指（m）這三根手指頭來撥弦的三指法吧！Ex-1~3，左手都是保持按著低把位的 E 和弦，將練習焦點放在右手的撥弦方式上。

每一個譜例中，大拇指的每一拍都是穩定地撥第 6 弦開放音的 Bass 音。相對於此，在高音側所加入食指及中指的指順都不同。例如 Ex-1 及 Ex-2 的食指及中指就是相反的。彈奏其中任一種都是很容易的，請不要覺得相反的彈奏方式很難，不管是哪一個譜例都一樣要過關。透過此練習，不

僅能養成大拇指的獨立感，食指及中指也能夠平均地使用了。

如果是吉他已經達到某種程度的讀者，可以看看譜例及聽音源，但若仍是難以理解此部分的讀者們，在圖 1 標示了用大拇指彈的 Bass 音及用食指、中指側彈的高音兩者之間的關係。請參考：

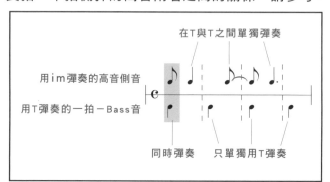

【圖 1】Ex.1 ～ 3 中 Bass 音與高音側的關係

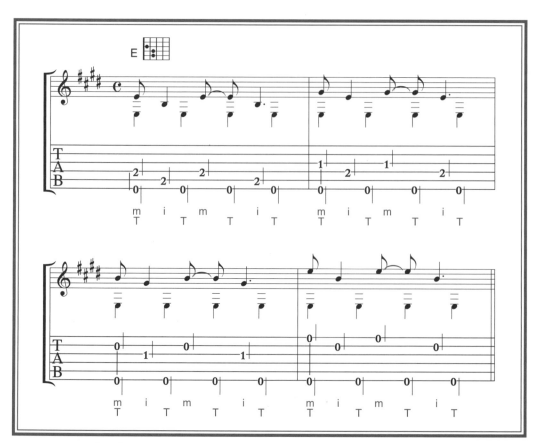

往正統派的 路標

● 保持大拇指彈奏穩定節奏的 Bass 的同時加入高音部的音
● 每一個譜例都能使用各指平均地彈奏是右手指獨立的捷徑

Ex-1　Monotonic Bass ＋食指、中指（其一）

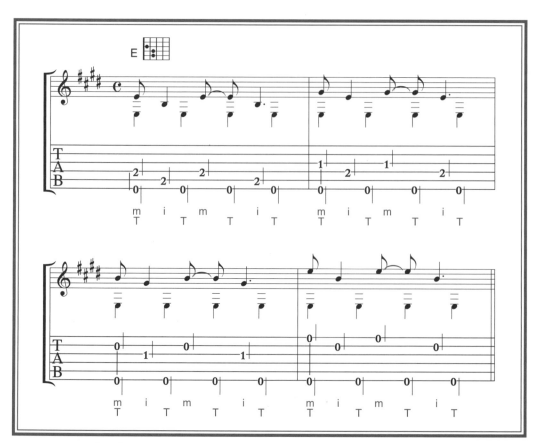

用右手大拇指在第 6 弦開放音上每拍彈一 Bass 音的 Monotonic Bass Style，再加上用食指及中指彈奏的高音。

請注意！縱因各小節中高音聲部的撥弦拍點都錯開，致使大拇指與食指、中指的指距時而浮動，也要小心別讓撥弦的節奏亂掉。

Ex-2　Monotonic Bass ＋食指、中指（其二）

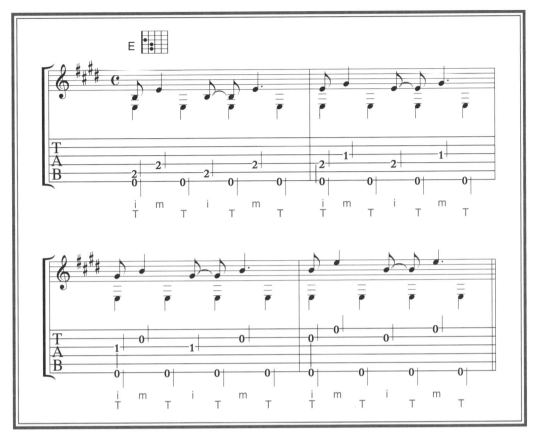

交換 Ex-1 中的食指及中指的彈奏指順。

在這邊也一樣，每一小節食指、中指彈的撥弦拍點都錯開了。體會一下，如何自在地操控手指達到 "指隨意走" 的感覺吧！

如果已經彈得很好了，請將 Ex-1 及 Ex-2 組合起來彈奏。

Ex-3　Alternating Bass ＋食指、中指

大拇指彈的 Bass 音變成在第 6 弦及第 4 弦交互彈奏的 Alternating Bass。

加入了食指 & 中指，大拇指也要彈正確的弦，比 Ex-1、Ex-2 都還要難，但只要將其理解成是 "指法" 的一種，應該就沒問題了。

第 1、2 小節及第 3、4 小節，食指及中指的撥弦指順是相反的，請不要讓右手迷路囉～！

使用了指法 (Finger Picking) 的實戰練習 (2)

這篇要嘗試的是加進了右手無名指的指法。也許有尚未習慣用無名指撥弦的讀者，為了能夠擴展演奏的可能性，就請用這篇練習當作是一個機會來挑戰吧！

加入了無名指的四指法 (Four Finger Picking)

比起食指或中指，無名指是日常生活中使用頻率相對較少的指頭。也因為這樣，用它來撥弦時會較難控制，但如果學會了的話，變得容易彈奏的樂句也會變多。像 Ex4 ～ 6 我們將各弦依第 3 弦：食指（i）、第 2 弦：中指（m）、第 1 弦：無名指（r）這樣的分工方式，讓每一條弦都分配到一根"專職"手指頭，就可以使得高音弦側的撥弦井然有序了！

這邊的譜例，高音側以 3 個 8 分音符音長為一律動的單位來彈奏，相對於此，大拇指則是 4 分

音符，也就是 2 個 8 分音符音長為一律動的長度來彈奏，所以，與大拇指同時彈奏的高音側的指頭就變成像圖 2 一樣每次都不同指，讓節奏的律動有滾動般的效果。如果用想的會感到混亂的讀者，請聽附錄 CD 用耳朵記下來。請注意無名指撥弦的音量要和用食指及中指的音量相同。

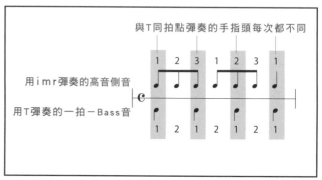

【圖 2】與大拇指同時彈奏的高音側手指頭，每次都不同指。

往正統派的 路標

● 若能控制右手的無名指，演奏的可能性便能擴張
● 了解 Bass 音與高音側的組合所能產生的節奏效果。

Ex-4　Alternating Bass ＋食指、中指、無名指（其一）

CD 04

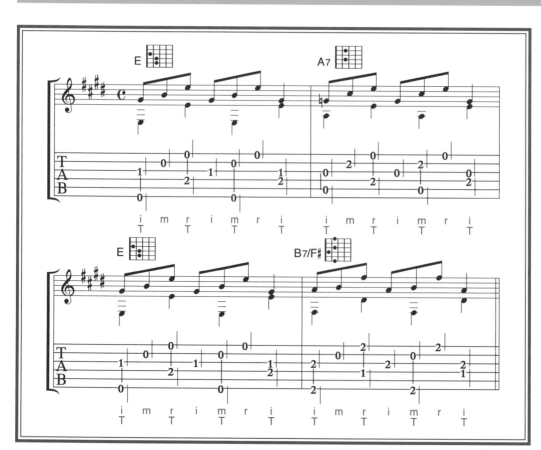

右手大拇指用 Alternating Bass，加入食指、中指、無名指撥弦的範例。

遵照譜面上標記的右手指的指示，一開始先減慢速度彈奏，等到習慣了之後，像是彈一組指法 (Finger Picking) 一樣的彈奏就 ok 了。

Ex-5　Alternating Bass ＋食指、中指、無名指（其二）

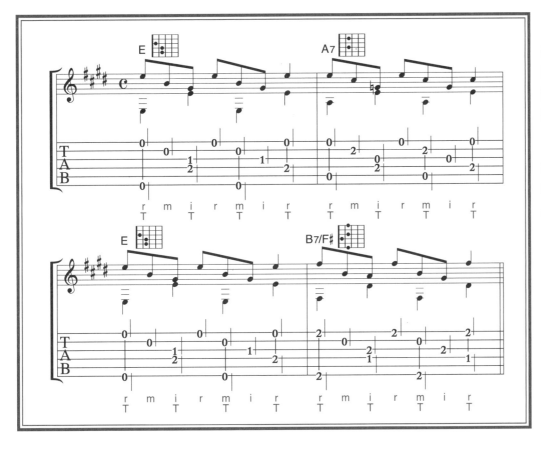

將彈奏高音弦的指頭從 Ex-4 的食指、中指、無名指這個順序改成無名指、中指、食指。

重點是撥弦指順不同的 E-4 及 Ex-5 都要練到不覺得棘手的程度。

Ex-6　Alternating Bass ＋食指、中指、無名指（其三）

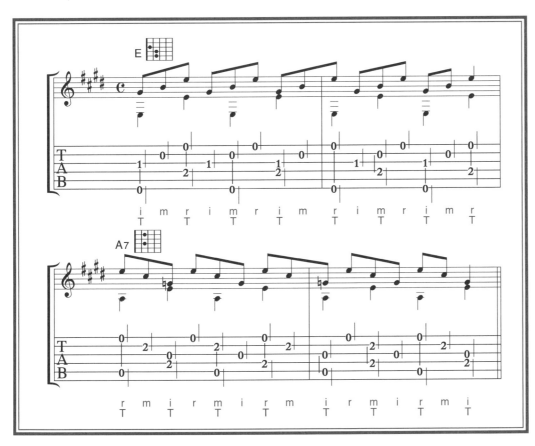

橫跨兩小節 "轉動" 食指、中指、無名指的指法（Finger Picking）。常用於散拍音樂中的切分音的節奏。第 1、2 小節與第 3、4 小節在高音側的撥弦指法（Finger Picking）不同，請注意不要因此打亂節奏。

使用了指法 (Finger Picking) 的實戰練習 (3)

接下來的練習，高音側採用了有點不規則的指法，讓大拇指的撥弦有了許多變化。此練習的目標為讓大拇指有獨立感，且能自如地使用。

選擇不勉強的指頭來撥弦

Ex-7 ～ 9 三個譜例的高音側指法全都是每兩小節為一單位，第 1 小節能很自然地用大拇指、食指、中指的三指法來彈奏，但第二小節第一拍反拍的第 1 弦音，如譜記上的標示，必須隨著前指已用了中指而用無名指來撥弦才能流暢。

或者，第 1 小節的第 1、2 拍中，第 1 弦用無名指，第 2 弦用中指，從一開始就用 Four Finger Picking 來彈奏也是可以的。讓指法流暢進行的方式不會只有一種，希望讀者能依實際演奏之所需來隨機應變，以利於演奏當時最合適的手順來撥弦。

Backward Bass

變化大拇指的撥弦，像 Ex-8 一樣用第 1、3 拍上彈高音 Bass，第 2、4 拍上彈低音 Bass，這樣相反於 Alternating Bass 先低音 Bass 再高音 Bass 的彈奏方式，稱為 "Backward Bass"。

若能立刻將平常的 Alternating Bass 樂句用 Backward 來彈奏的話，我想大拇指就有相當的獨立感了。這邊也收錄了一個用琶音（＝和弦組成音分解）的風格來彈奏 Bass 的 Ex-9。若是 Ex-7 ～ 9 的各譜例都彈奏得很流暢了，就將他們連接起來彈奏吧！練到大拇指的撥弦方式可以毫無困難地切換就行了。

✗ 往正統派的 路標

● 能隨機應變且流暢地使用右手指
● 若是能自然地變化大拇指的撥弦方式，那麼離獨立也不遠了

Ex-7　Alternating Bass

CD 07

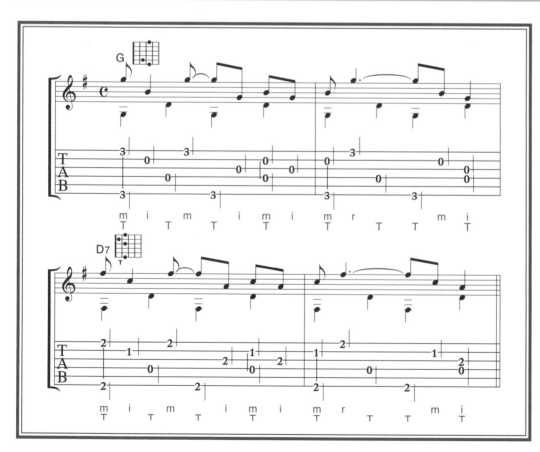

右手大拇指彈奏 Alternating Bass，加入 2 小節為一指法單位彈奏第 1 ～ 3 弦和弦音。正如上面所提，只要不覺得勉強，即使沒有遵照樂譜上所標示的指順彈奏也沒關係。

D7 和弦中的低音 Bass 要用左手大拇指從琴頸上面握住 6 弦 2f 來壓弦。

Ex-8　Backward Bass

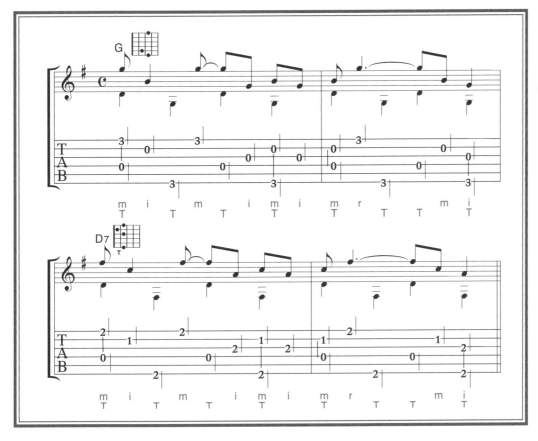

將 Ex-7 中 右 手大拇指的撥弦順序改成 第 4 弦 → 第 6 弦 → 第 4 弦 → 第 6 弦這樣的順序來彈奏的 Backward Bass。大拇指的撥弦方式改變，請確認高音聲部的音是否仍能保持與 Ex-7 中一樣的方式撥弦。

Ex-9　用琶音風彈奏 Bass 弦

將右手大拇指的撥弦順序變成第 6 弦 → 第 5 弦 → 第 4 弦 → 第 5 弦的琶音風譜例。

壓 G 和 弦 的 時候，如果壓 6 弦 3f 的左手無名指會不小心碰到第 5 弦的話，請在彈第 5 弦時讓無名指騰空。雖然會因此而讓左手多做一個動作，但習慣了就好。

用低音弦悶音做出深度

來看看關於藍調系的指彈中不可或缺的技法，Bass 弦悶音吧！有做與沒做的音色差很多，是必備的技巧。

低沉的 Bass 音可以製造氣氛

Bass 弦的悶音是將右手掌根放在第 4～第 6 弦的下弦枕上悶住音的技巧（照片 1）。加上悶音的 Bass 音與清晰的高音部旋律，會讓彈奏的樂音產生極具對比效果的音色。

運用低音弦悶音，往往會導致右手指頭相對於各弦的撥弦角度變得不好。如果張開虎口的話，食指、中指、無名指與各弦就呈現接近直角的狀態了（參考 P.46 的專欄「理想的右手姿勢」）。

如果做悶音的地方不在下弦枕上，原音就會消失，要以感受的到原音聲音為目標來決定右手掌該放的位置。

實際上，彈奏這種悶音有很多種變化：完全感受不到原音的用力悶弦、以做出衝擊的音色；或是彈了之後就消音，變成一段一段的斷奏彈法，在此，請先學會基本型再說。

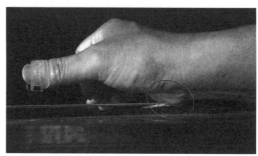

【照片 1】悶 Bass 弦時的右手。

往正統派的 路標

● 加上低音弦悶音時，要能注意到各指相對於琴弦的角度。
● 以感受得到原音音高為原則，只對必要的琴弦加上悶音。

Ex-10　使用 Bass 悶音時的指彈

CD 10

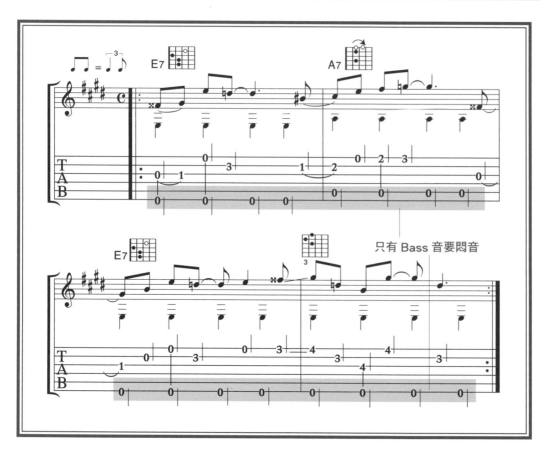

只有 Bass 音要悶音

為了能學會 Bass 弦的悶音而使用了 Monotonic Bass 的簡單藍調樂句。

在 CD 收錄的音源中，彈奏第一遍時沒有做悶音，第二遍才有加上悶音，聽一下有 Bass 悶音所帶來的音色效果。

本書中有捶弦技巧的拍子，就如第 1～第 2 小節一樣是用連結線連結兩音的方法來表示。第 3 小節到第 4 小節中間的橫槓（—）則指的是滑奏。

大拇指刷奏 (Brushing) 所做出的律動感

接著，我們要練習的是常用於 Alternating Bass 的大拇指刷奏技巧。是表現出鄉村藍調或是 Galloping 演奏正確韻味的重要技法。

在第 2、4 拍做出和弦感

在鄉村藍調的世界裡，右手大拇指交互彈奏 Bass 弦的 Alternating Bass 原本是為了帶出類 Ragtime Piano 的音色。而為了仿奏鋼琴左手所彈奏的 "Bass Chord"，藍調手們使用了 Alternating Bass 中能讓第 2、4 拍有和弦感的刷奏技巧。也就是，在第 2、4 拍彈奏第 4 弦的時候，像是要使第 3 弦（依情況而定，有時第 2 弦也要）發出聲音一樣的加上重音，大略地刷弦。藉由這個動作就能產生強化弱拍（After Beat）的律動。

為了避免有使用刷奏時的樂譜標示會變得繁雜，譜面常常會只標示出 Bass 單音（參考樂譜 1）。當然，也會有沒使用刷奏，僅只 Alternating Bass 的曲子。所以，最重要的是能夠因應曲調之所需來控制大拇指該用怎樣的方式撥弦。

【樂譜 1】（a）實際上是要像（b）那樣彈奏。

往正統派的 路標

● 用右手大拇指在第 2、4 拍上以刷奏做出和弦感
● 能夠自在地控制用單音撥奏方式來彈奏 Bass 及刷奏

Ex-11　在第 2、4 拍採用刷奏的 Alternating Bass

CD 11

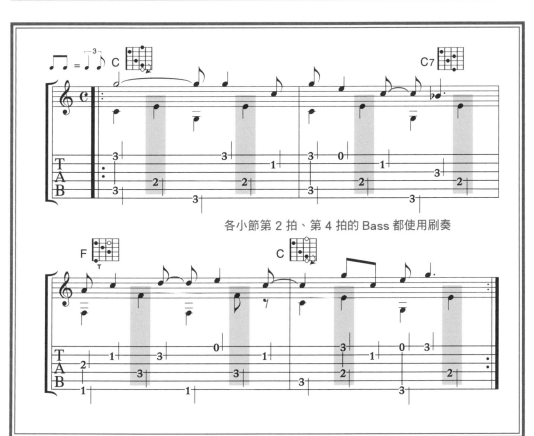

各小節第 2 拍、第 4 拍的 Bass 都使用刷奏

用這個譜例來練習在第 2、4 拍上做刷奏技巧吧！此演奏也常與 Bass 音的悶音組合來彈奏。只有在 Bass 側做刷奏，高音的旋律請用單音彈清楚。

CD 收錄的音源第一遍沒有刷奏，第二遍開始才在第 2、4 拍上刷奏，請比較一下音色。

切分音（Syncopation）的概念

這邊要學習的是，在指彈中對於做出律動感非常重要的，切分音的概念。

賦予音樂躍動感的切分音

賦予音樂躍動感的其中一個手法就是切分音。將正拍上的音提早半拍，在前拍的反拍就先彈奏出來，就能夠產生有搖擺感的切分音節奏。雖然切分音較常應用在主旋律的彈奏，但也可以用在 Bass 音上。

圖 3 中（a）是主旋律的切分音，（b）是 Bass 的切分音示意圖。請理解一下每一個撥弦的時間點是如何錯開。實際的演奏中，這樣的切分音手法可以在半隨興的情況下即席應用。希望讀者在彈奏時可以自然且順暢地加入切分音。

雖然嘗試彈奏了 Ex-12 ～ 14 的切分音譜例，但在熟悉之前節奏常常會亂掉。在維持穩定節奏的同時彈奏切分音吧！ CD 的音源是將 Ex-12 ～ 14 的 3 個譜例連結起來演奏。

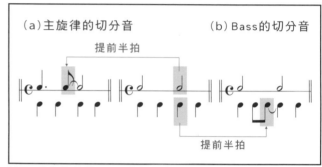

【圖 3】主旋律與 Bass 的切分音示意圖

往正統派的
路標
●加入切分音的時候節奏不會打亂
●自然地彈出切分音的話，就會讓演奏變得更有創意及多變性

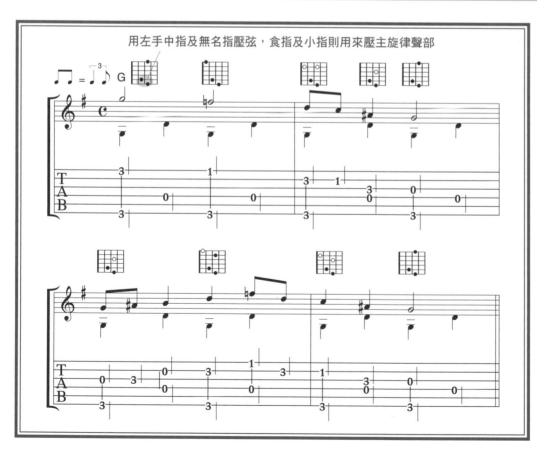

Ex-12　加入切分音前的基本課題

CD
12

用左手中指及無名指壓弦，食指及小指則用來壓主旋律聲部

在右手大拇指所彈奏的 Alternating Bass 之上，加上藍調旋律的 G key 樂句。以 G 和弦為基底，用左手食指及小指按壓主旋律聲部。

在 TAB 譜的數字旁邊有註記往上的 Picking Line（符桿）是主旋律聲部。請用食指、中指或無名指，自己認為方便的任一指頭來撥弦。

Ex-13　主旋律的切分音

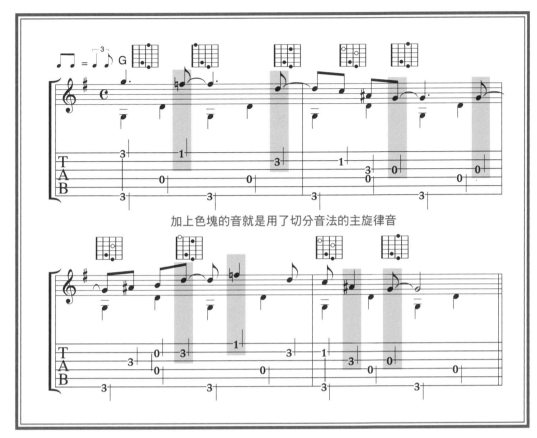

加上色塊的音就是用了切分音法的主旋律音

為 Ex-12 的主旋律加上切分音。即使加入了切分音，也一定要穩定地維持住大拇指的 Alternating Bass 律動。

當然還有其他加入切分音的方式，如果已經彈熟了的話，可以試著在不同的旋律音拍點做切分音。

Ex-14　Bass 的切分音

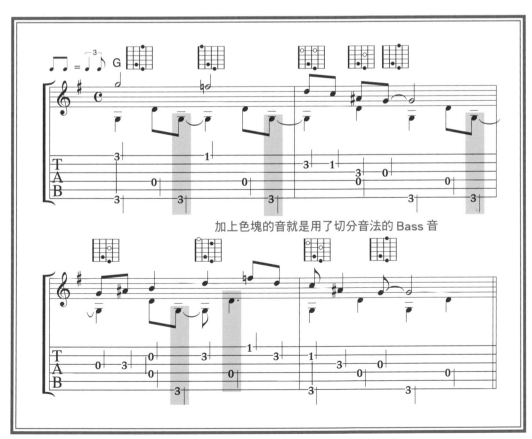

加上色塊的音就是用了切分音法的 Bass 音

將 Bass 也加入切分音的譜例。將切分過的 Bass 音截成短短的，就可以產生饒富律動的搖曳(Shuffle)樂音。

雖然這邊放入很多 Bass 的切分音，但實際彈奏時只要偶而加入切分音就會有效果了。

請練成像 CD 音源那樣順暢地從 Ex-12 彈到 Ex-14。

【練習曲1】 Starting Out Blues

by Tokio Uchida © TAB Ltd.

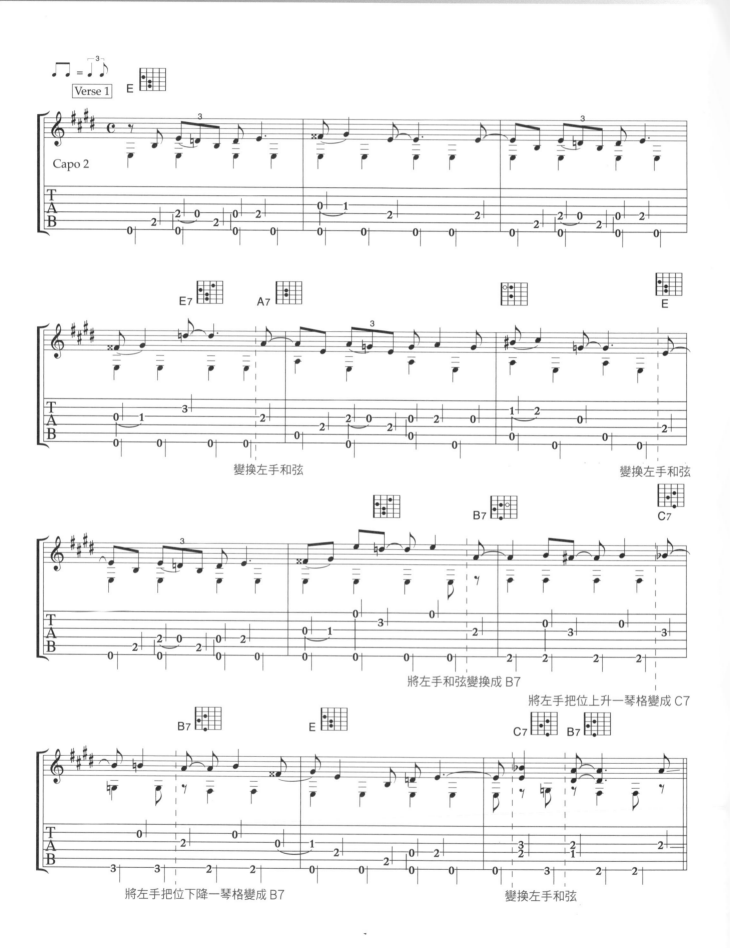

一開始的練習曲是以 Monotonic Bass 為基底的簡易 E Key 藍調。只有在 A7 和弦時 Bass 彈奏第 5 弦及第 6 弦來加上變化。在 Bass 音加上悶音來彈奏，就可以做出更加藍調化的運指了。這個時候要十分小心，別讓右手的指法變得不恰當。要注意每個小節後半出現的 B7、C7，指型都是在反拍上變換的。

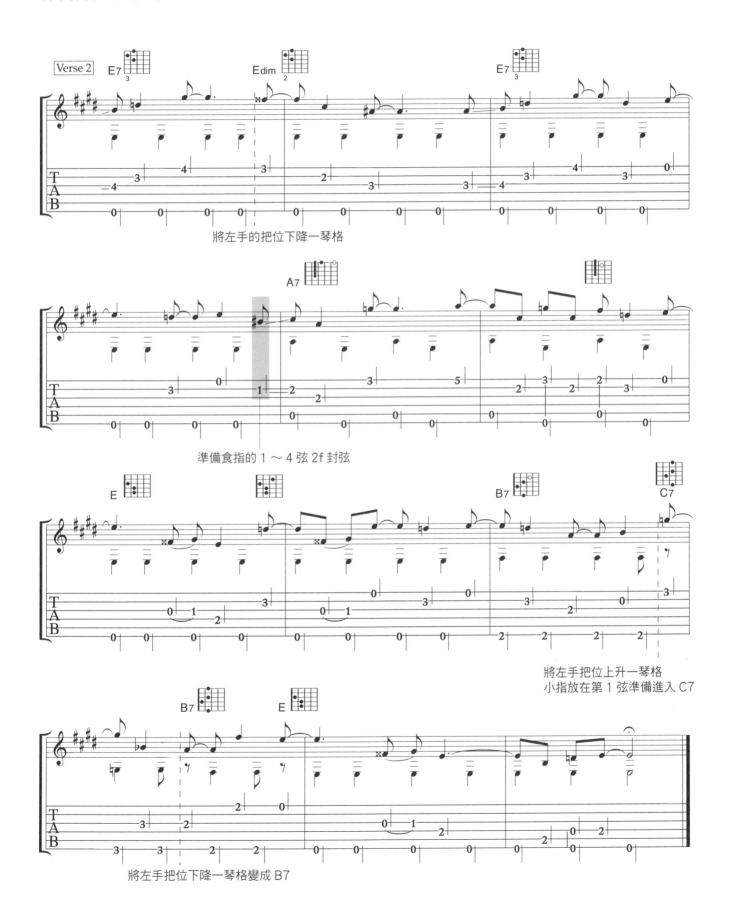

將左手的把位下降一琴格

準備食指的 1 ～ 4 弦 2f 封弦

將左手把位上升一琴格
小指放在第 1 弦準備進入 C7

將左手把位下降一琴格變成 B7

【練習曲 2】 Professed 39 Blues

by Tokio Uchida © TAB Ltd.

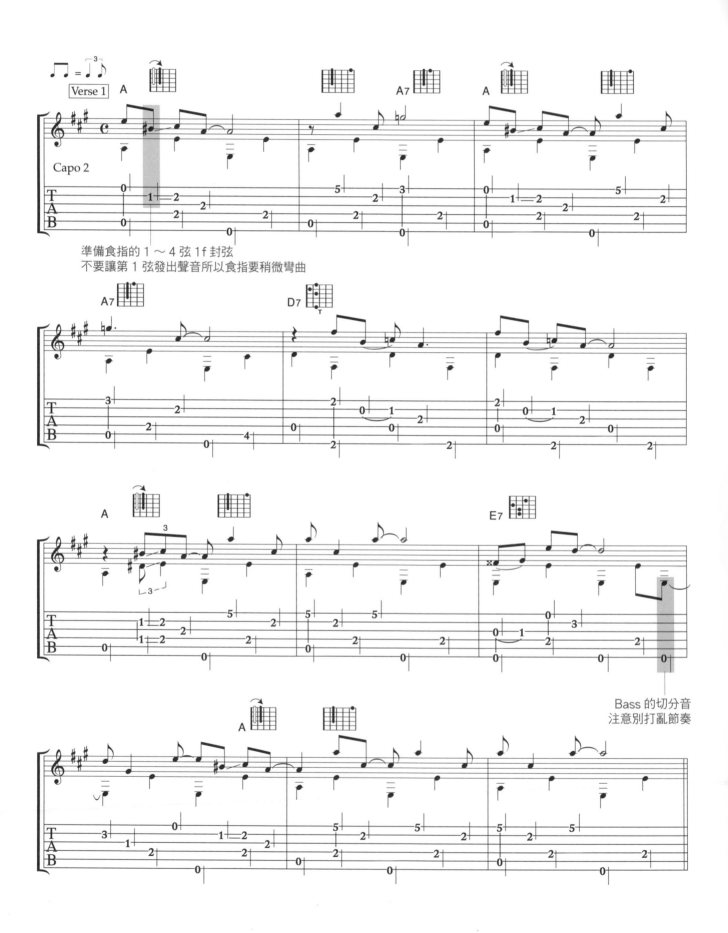

準備食指的 1～4 弦 1f 封弦
不要讓第 1 弦發出聲音所以食指要稍微彎曲

Bass 的切分音
注意別打亂節奏

加上 "Professed 39 Blues" 這個意義深遠標題（笑）的 A Key 純藍調。基本上是用 Alternating Bass 為基底來彈奏，唯有 D7 的地方要將大拇指的撥弦替換成強力和弦（Power Chord）Bass，請注意不要讓大拇指在這地方不知所措。 Verse2 開頭 6 小節主旋律使用了高音部的 3 ～ 1 弦，依次分配給右手的食指、中指、無名指來撥弦。

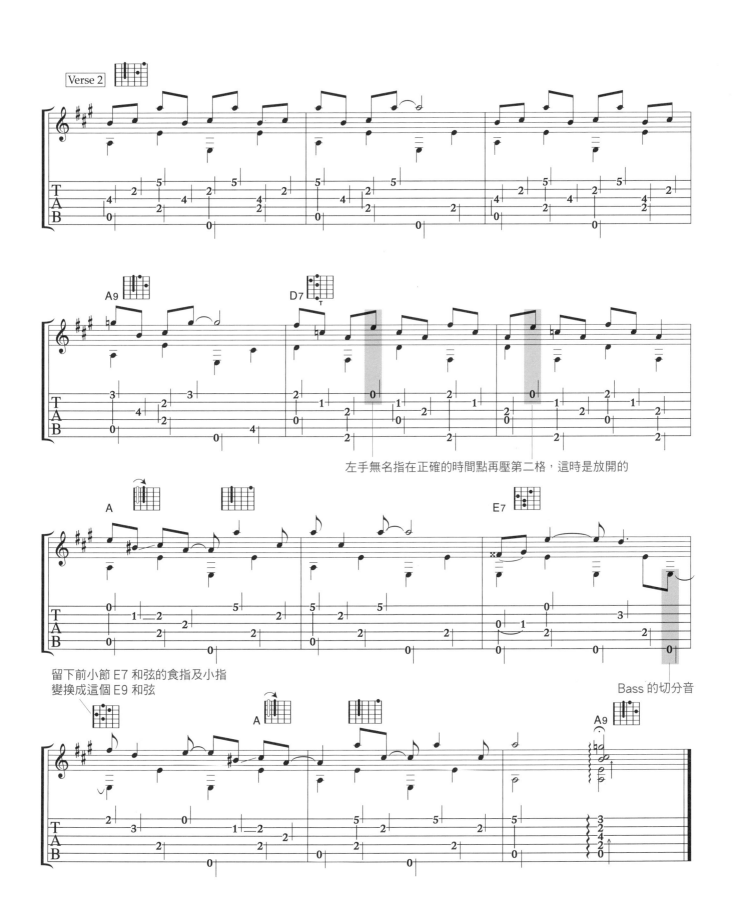

左手無名指在正確的時間點再壓第二格，這時是放開的

留下前小節 E7 和弦的食指及小指變換成這個 E9 和弦

Bass 的切分音

（專欄 1） 哪一種抱吉他的方法比較好呢？

　　呈坐姿彈奏原聲吉他時，抱著吉他的方法大概分為 2 種。一種是將吉他放在右膝上（照片 2），另一種是靠著左膝（嚴格來說是放在兩腿之間）（照片 3）。大家是用哪一個方法呢？

　　我現在是將吉他放在左膝上彈奏。不過，一開始是放在右膝上的。會改變姿勢是因為 25 歲以後買了金屬琴身的 National Resonator 吉他。由於這把吉他的琴身非常的重，放在右膝會感覺快要滑掉一樣，很難彈奏。因此，便將吉他放在左膝上來彈奏，但是那是因為當時只有用麥克風來做 Live 演出，現在每次要換吉他彈的時候都會發生一定要移動麥克風位置的問題。

　　因此，在某個時期突然決定，包含使用普通的原聲吉他時，都將吉他放在左膝來彈奏。一旦改變原已習慣了的彈奏姿勢，一開始都會有違和感。將吉他放在左膝，會有一種扭轉身體的感覺，覺得自己好像被人用了摔角的眼鏡蛇扭動式（Cobra Twist）卡

住了（笑）。但，現在已經很習慣用這個姿勢來彈吉他了。

　　用這個姿勢的好處是，由於兩肩會齊高，所以不太容易感到疲累。尤其對右肩不會有負擔，所以不會有像將 Dreadnought 那樣大把的吉他放在右膝時，給右手帶來的壓迫感。再者，將吉他穩定地放在兩腿之間，右手及左手都感到很自由。

　　雖然常有人說將吉他放在左膝上是彈奏古典吉他時的持琴姿勢，但其實不是這樣的。以前的藍調樂手中，Bukka White 或是 Blind Willie McTell 等都是用這個姿勢彈吉他的。而我自己本身也沒在學古典吉他。

　　請大家也思考一下該用哪種放吉他的方式。不過，"便於彈奏"這件事是最重要的。沒必要刻意改變。但若覺得好像是被使用了眼鏡蛇扭動式卡住身體而放棄了原來的放琴方式也沒關係的（笑）。

【照片 2】吉他放在右膝的姿勢

【照片 3】吉他放在左膝的姿勢

第二章
＜能更加進步的實戰練習＞

～給兩手更上層樓的挑戰！～

這一章的內容是將第一章所學到的技巧再進化。在介紹右手、左手每隻手指頭的新手法的同時，也準備了雙手一起合作的練習。在理解各個練習的目的之後努力練習，確實的進步吧！

39

右手食指與中指輪替撥弦(1)

這邊要練習的是，彈奏單音旋律時，能夠對等地使用右手食指及中指的基礎練習。

習慣用兩隻手指頭彈同一條弦

比起用單腳跳躍前進，用兩隻腳來走路比較輕鬆對吧？兩隻腳都用的話，跑步也變得更容易了些。用吉他彈奏旋律時也是一樣的道理，彈奏連續的音，或是節奏比較快速的曲子時，與其用一根手指頭勉強地彈，輪替使用食指（i）及中指（m）應該比較合理。

不過，對已彈了原聲吉他很長一段時間的讀者們，如果現下硬性規定「這條弦該用這個指頭彈，接著要用……」的話，可能會覺得輪替撥弦很難。就利用這邊的練習，來讓用兩根手指頭輪替彈奏同一根弦的違和感消失吧！

從只聚焦於輪替撥弦的 Ex-15 開始，到加上大拇指 Bass 音的 Ex-16 及 Ex-17，不論是哪一個譜例，一開始都要用比較慢的速度，將重點放在讓撥弦的指頭適應正確的撥彈方式上來進行練習。還彈不習慣的人，可能常常在要彈單音時會不小心像刷奏一樣彈到其他條弦。但要小心控制好自己確實只撥到要彈的弦就好了。

只要能正確地輪替彈奏，那麼無論何時都可以均衡地運用手指

在實際地演奏中，並不一定隨時都要以正確的輪替方式彈奏，但在練習的時候，請要求自己要盡量正確地輪替彈奏，這樣才可以鍛鍊自己能均衡地使用兩根手指。同時，能控制好兩根手指頭的撥序，對你在應對各種樂句變化上的能力提升十分有幫助，可以養成馬上判斷該選擇哪支最適合的指頭來撥弦的應變力。

往正統派的 路標

● 能夠正確地輪替彈奏，就可以均衡地使用食指、中指這兩隻手指頭
● 控制自己不要將撥弦彈奏變成刷弦

Ex-15　適應只在和弦音上輪替撥弦

CD
15

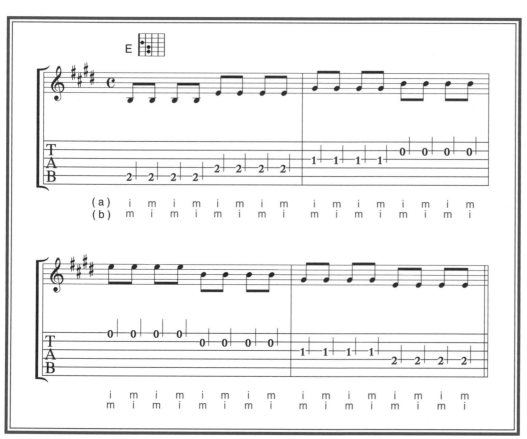

左手壓著低把位的 E 和弦，同時用右手的食指及中指交互彈奏第 5 弦到第 1 弦的和弦音。

從食指開始撥弦的（a）到從中指開始的（b）都請練習到沒有違和感為止。

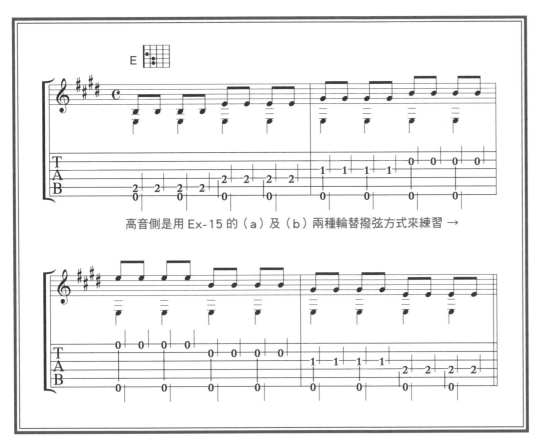

高音側是用 Ex-15 的（a）及（b）兩種輪替撥弦方式來練習 →

在原只有單音彈奏的 Ex-15 中，加入在第 6 弦開放音上用大拇指彈奏 Monotonic Bass。

請嘗試用 Ex-15 中的（a）及（b）兩種方法來輪替食指及中指。要練習到兩種方式都能夠順利輪替撥弦為止。

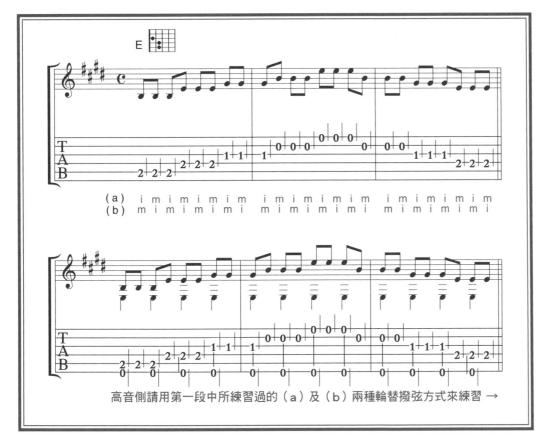

（a）i m i m i m i m　i m i m i m i m　i m i m i m i m
（b）m i m i m i m i　m i m i m i m i　m i m i m i m i

高音側請用第一段中所練習過的（a）及（b）兩種輪替撥弦方式來練習 →

在各弦上用右手的食指及中指輪流，而每彈奏 3 個 E 和弦的和弦音就弦移的譜例。如果持續正確的輪替的話，每次的弦移後的撥弦指順都會是〈i · m · i〉及〈m · i · m〉這樣交替。

第 1～3 小節只有單音，第 4～6 小節則加入了第 6 弦的大拇指 Monotonic Bass 來彈奏。

右手食指與中指輪替撥弦 (2)

習慣了右手食指及中指的輪替撥弦之後，接著我們用輪替撥弦彈奏音階，讓左手也加上一點負擔吧！也可以藉此養成左右手的獨立感。

使用食指 & 中指的交替撥弦來彈音階

與之前左手邊壓和弦右手邊彈奏的練習不一樣，這邊我們要讓左手按壓音階。以後也會跟單音的主旋律連結起來彈奏。

圖 4 是這邊所使用的 E 大調音階的位置圖。從左手中指要壓的 5 弦 7f 開始，各琴格都由一個指頭來負責，按壓出一個音階音。在高了一個八度的 3 弦 9f 的地方改用食指做為另一個音階的起按指，然後再往上彈奏一個八度音階。先只用右手大拇指來彈奏，確認一下音階位置吧！

如果已經熟悉音型的位置了，就用右手食指（i）及中指（m）來輪替彈奏 Ex-18，之後再彈奏 Ex-19、Ex-20，接著試試多加大拇指（T）彈奏第 6 弦開放音的 Bass。

就像 P.18 的「使用了指法（Finger Picking）的實戰練習（2）」所提到的一樣，試著將前頁及這邊所練習的右手指 "i & m" 的組合，變成 "m & r"，也可以藉此鍛鍊到無名指（r）。

【圖 4】
這邊所使用的 E 大調音階的位置以及要負責壓弦的手指頭

往正統派的 路標

● 就算左手按壓的位置改變，仍然保持著右手食指 & 中指的輪替
● 就算改變了大拇指的節拍，仍然保持著右手食指 & 中指的輪替

Ex-18　縱使按壓位格移動，仍用 i & m 的輪替來彈奏音階

CD 18

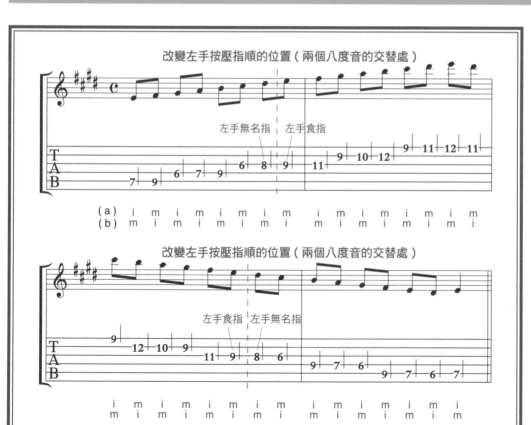

用右手食指及中指輪替彈奏 2 個八度的 E 大調音階。用從食指開始的（a）及中指開始的（b）兩種方式練習。

請注意，左手指在移動位格的時候，右手食指及中指的輪替常常會被誤置而用同指連彈兩個音。

Ex-19　加了 Monotonic Bass 的音階練習

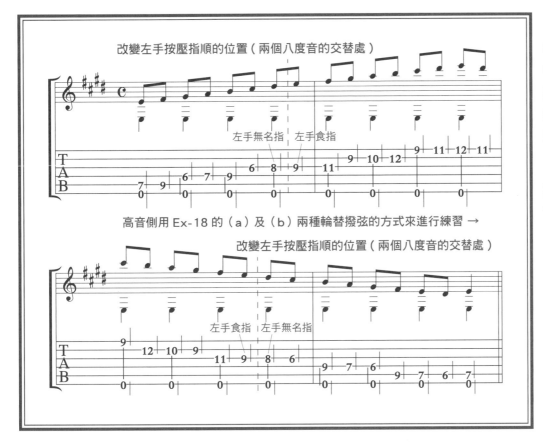

維持 Ex-18 中右手食指＆中指的輪替撥弦，再加入第 6 弦開放音上，右手大拇指的 Monotonic Bass 練習。

即使加入了 Bass，高音部的音階也要確實用單音彈出來。

Ex-20　用 3：3：2 的拍法來彈 Bass 的音階練習

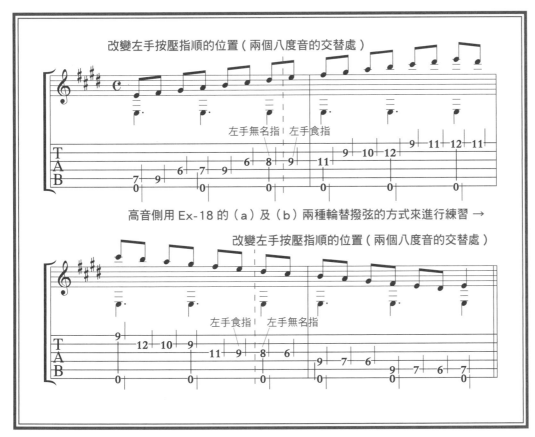

延伸 Ex-19，將右手大拇指所彈奏的第 6 弦開放 Bass 音律動變成 "3：3：2" 的拍法型態。

如果無法輕鬆地做好右手 Bass 音的指彈，就更別提加上食指＆中指的輪替來進行高音側的撥弦了。請在確實練習好 Ex-19 之後再來嘗試 Ex-20。

以手指撥弦（Finger Picking）彈奏音階的實戰練習

雖說是延續前項概念的音階練習，但這邊要參雜幾個加入右手大拇指的撥弦方式。

交錯大拇指及食指來彈奏單音

來嘗試一下參雜了大拇指的 3 種右手撥弦練習吧！從中指壓的第 6 弦主音開始上行到高 2 個八度的第 1 弦主音的大調音階。圖 5 是左手運指方式示意圖。沒有如前頁的把位移動發生，所以將左手的食指～小指分工來負責各琴格的按壓將更便於記憶各音的位置及唱名。首先先用右手大拇指撥弦來確認各音的位置後，再加入其他的撥弦方式吧！

Ex21 ～ 23 中每一次都使用了不一樣的右手撥弦方式，也依序，左手的音階位置也會往低把位遞降。隨音階往低把位下降，琴格的橫幅廣度也會稍微變大，因而會給壓弦的左手漸漸地加上需要〝張得更寬〞的一些負擔。

CD 中的示範是依序演奏 Ex21 ～ 23，如果能將這三個練習全部連接起來將讓學習更具成效。對於養成左右手的獨立以及右手撥弦能〝因勢改變〞也是有幫助的。用前頁已練習過的右手食指及中指的輪替撥弦來練習也一定會效果顯著。

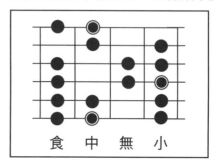

【圖 5】
在這邊使用的可移動式的大調音階與負責壓弦的左手指分工示意圖

往正統派的 路標

●右手撥弦方式能在同一個音階上自由地變換
●不管音階在什麼把位左手指都能自如地因應琴格的寬度來按壓

Ex-21　用 T 及 i 輪替彈奏音階（CD Time：0:00 ～ 0:08）　**CD 21**

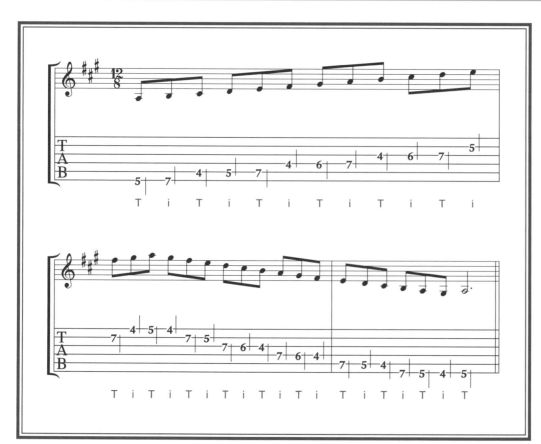

左手從中指壓的 6 弦 5f 開始彈奏 A 大調音階。請將此音階用 3 連音的拍法來練習。

右手是輪替大拇指（T）及食指（i）來彈奏，每一拍都會是〈T・i・T〉及〈i・T・i〉這樣的指序交替。請注意維持好 3 連音的節奏感。

Ex-22　用 T‧i‧T 來彈奏各拍的 3 連音拍法（CD Time：0:08 ～ 0:16）

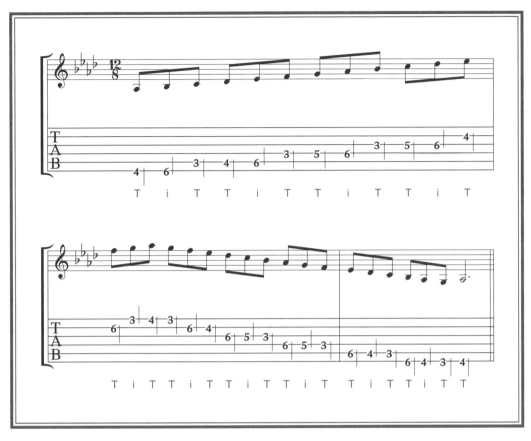

用〈T‧i‧T〉右手撥弦來彈奏 3 連音拍法。由於各拍的右手撥弦方式（Finger Picking）是相同的，應該可以很容易就抓準 3 連音的拍法。

左手的音階位置比 Ex-21 下降了一琴格，所以這個音階是 A♭大調音階。

Ex-23　用 T‧i‧m 來彈奏各拍的 3 連音拍法（CD Time：0:16 ～ 0:26）

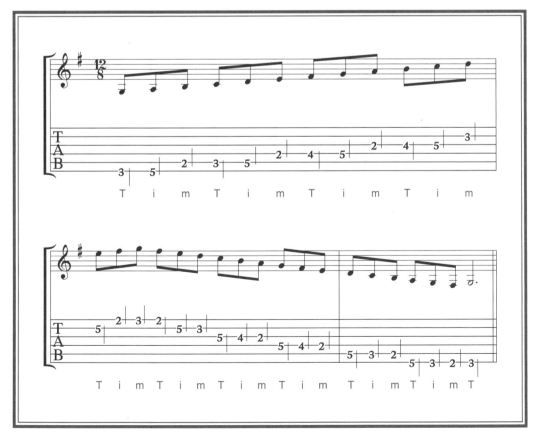

左手的按壓位置再下降一琴格，所以使用的音階是 G 大調音階，加入右手中指（m），用〈T‧i‧m〉的撥弦方式來彈奏 3 連音的拍法。

跟 Ex-22 一樣，因為是用一樣的右手撥弦方式來彈奏 3 連音拍法，所以可以很容易專注在節奏上的穩定。要注意撥弦的 3 根指頭所發出的音量要平均且一致。

練熟了的話，可以用〈T‧m‧i〉來挑戰看看。

雙手運用的強化實戰練習 (1)

這個項目是鍛鍊左右手配合度的練習。請反覆練習到每個譜例都能夠流利地彈奏為止。

對吉他而言，右手及左手的配合度是很重要的

基本上，吉他是用左手壓弦，再用右手撥那根弦的樂器。可想而知，如果左右手的配合度不好，那麼就無法彈奏出好聽的音樂了。這邊使用了低把位的 Am 和弦，來練習左右手各指的順暢連動。

Ex-24 ～ 26 的每個練習都一樣，譜例的前半段彈奏琶音，後半段則在右手彈奏相同的琶音時，在所撥的弦上捶弦。單單彈奏琶音時可以很輕鬆地彈，但在加入左手捶弦時，將會因左右手需順暢的連動而感到困難。

Ex24 ～ 26 是用不一樣的右手撥弦指法（Finger Picking）來彈奏。也就是說，進行捶弦的左手指的順序也會不一樣。不要因為譜的不同就有彈得好壞之分，不論哪一個譜例都要能自然地應對是最重要的。一開始先慢慢地彈，等熟悉到某個程度之後再試著加快速度吧！

右手的撥弦方式也可以是其他的，可以試試交叉開放弦的第 1 弦或第 5 弦看看。也可以使用 Am 以外的和弦來套用於這個練習，大家要不要試著做出屬於自己的練習呢？

實際的演奏中，左右手的連用方式將會以各種形式的變化出現，一定要練到能在下意識間就能流利地連用這些彈奏方式。

往正統派的
路標

●左手地能正確連動對應右手撥弦
●練好的關鍵是從慢節奏開始

Ex-24　使用了捶弦的兩手連用練習（其 1）

CD 22

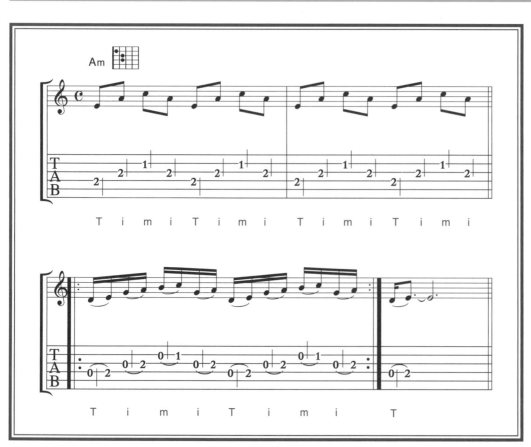

使用了右手大拇指（T）、食指（i）、中指（m）的琶音樂句，兩拍一組指法的例子。

彈完前半段之後，一定要不打亂節奏地移動到加進捶弦的下半段。捶弦後的音就是在壓弦的狀態下的 Am 和弦指型。

CD 23

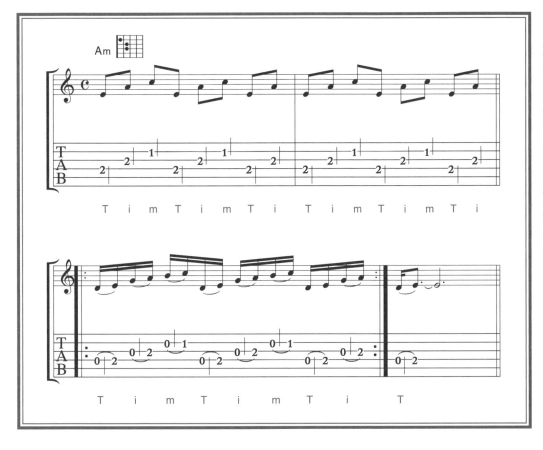

右手的撥弦指法是將1小節內的8個音以"Tim・Tim・Ti"這樣的指順，用"3：3：2"的拍法來彈奏。

跟Ex-24一樣，注意不要在下半段加入捶弦時打亂節奏。

CD 24

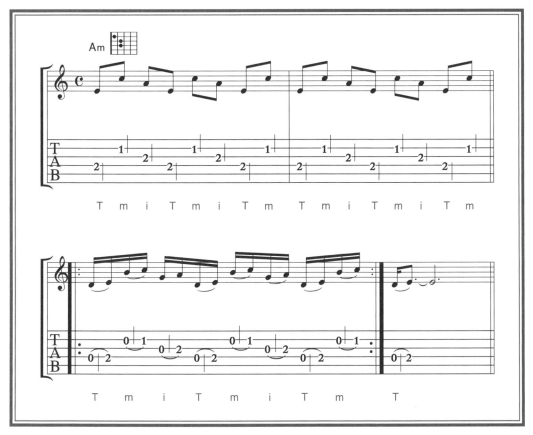

跟Ex-25一樣，是用"3：3：2"這個拍法來彈奏的琶音，但右手的撥弦指法是"Tmi・Tmi・Tm"。

如果Ex-24～26都能夠彈得很好了，就試著將他們串起來，用同樣的拍子來彈奏吧！能不覺得困難，就是左右手的配合度已經變好的證據。

雙手連用的強化實戰練習 (2)

這邊使用了更加 "指彈化" 的 Alternating Bass，以挑戰更進階的雙手手指配合度。

加入 Bass 音讓右手也增加負擔的雙手連用練習

前頁練習的是讓右手彈奏簡單的琶音來強化兩手的連用，這邊則來挑戰一下第一章中練習過，使用了 Alternating Bass 的譜例吧！由於 Alternating Bass 需要右手大拇指及食指、中指、無名指側的獨立，所以也會給右手帶來一點負擔。吉他，是可以藉由右手及左手各指的獨立、自由的動作，以及兩手流暢地配合來演奏出各種樂曲的樂器。請反覆練習像這樣的樂句，提升演奏能力。

這邊所採用的 Ex-27 ～ 29 各譜例，是以低把位的 D7 和弦為基底。跟前頁一樣，加入了捶弦的編排。左手指要壓好右手撥彈的弦，做正確的連動。

Ex-27 中，右手大拇指要和負責高音聲部的食指、中指、無名指側同時撥弦，然後在反拍加上捶弦技巧，Ex-28 則是要將高音側的音和 Bass 聲部錯開半拍來撥弦，讓捶弦的時點與下一個正拍的右手大拇指 Bass 音一起出現。Ex-29，則是混合了上述兩個練習的拍法外，更加入了左手小指的捶弦及勾弦技巧。

如果每個譜例都能流暢地彈好了的話，也可以嘗試用 P.21 介紹的 Backward Bass 或琶音風的 Bass 來替代 Alternating Bass 式的 Bass 音彈法。應該會是更進階的試煉。

往正統派的 路標

●即使是彈奏左右手連用的旋律，也要維持住右手大拇指的獨立
●控制好正拍到反拍、反拍到正拍的交替時點

Ex-27　與 Bass 在同個時點撥高音弦的譜例

CD 25

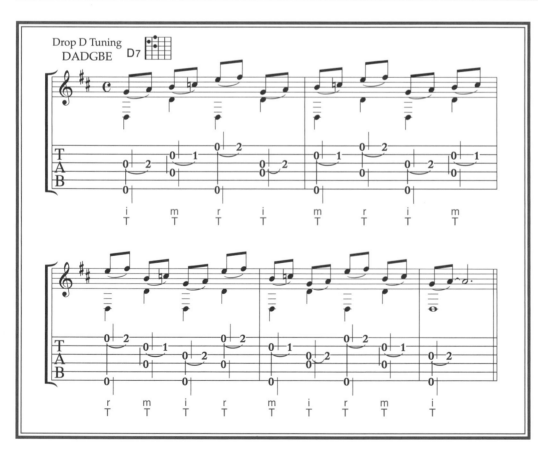

使用將第 6 弦調降一個全音變成 D 音的 Drop D 調弦（Tuning），用 Alternating Bass 彈奏第 6 弦、第 4 弦，同時在 D7 和弦上加上捶弦。

用右手食指（i）、中指（m）、無名指（r）彈奏高音聲部，全都要和大拇指（T）的撥弦在同個時間點（正拍）上。

第 1～2 小節與第 3～4 小節中，高音弦側的撥弦順序是相反的。

Ex-28　捶弦的時點與 Bass 劃齊的譜例

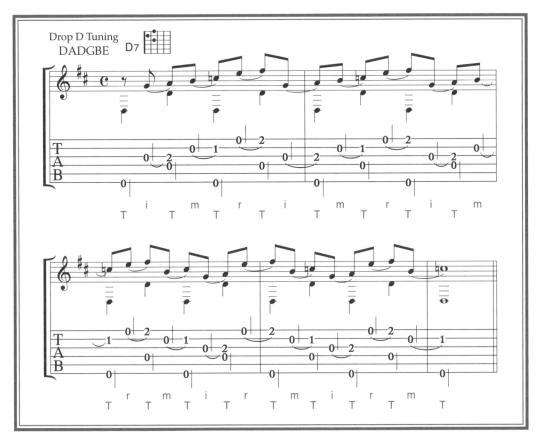

將 Ex-27 中 彈奏的高音側的音往後錯開半拍的譜例。

捶弦所做出的音，會與用大拇指撥弦的 Bass 音切齊，落在同拍點上。注意第二、四拍的大拇指動作，小心不要撥到高音部的音。

Ex-29　小指也交叉，捶弦及勾弦交錯的譜例

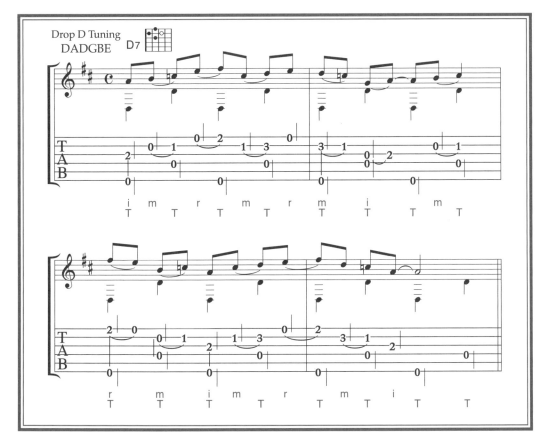

在高音部的音中混合了正拍撥弦及反拍撥弦的譜例。在反拍上用捶弦及勾弦所做出來的音，當然也和在正反拍上的有所不同。

利用 D7 指型中不會用到的 2 弦 3f 音用小指來按壓。讓和弦內的樂句變得更具旋律性。

【練習曲 3】 art point Rag

by Tokio Uchida　© TAB Ltd.

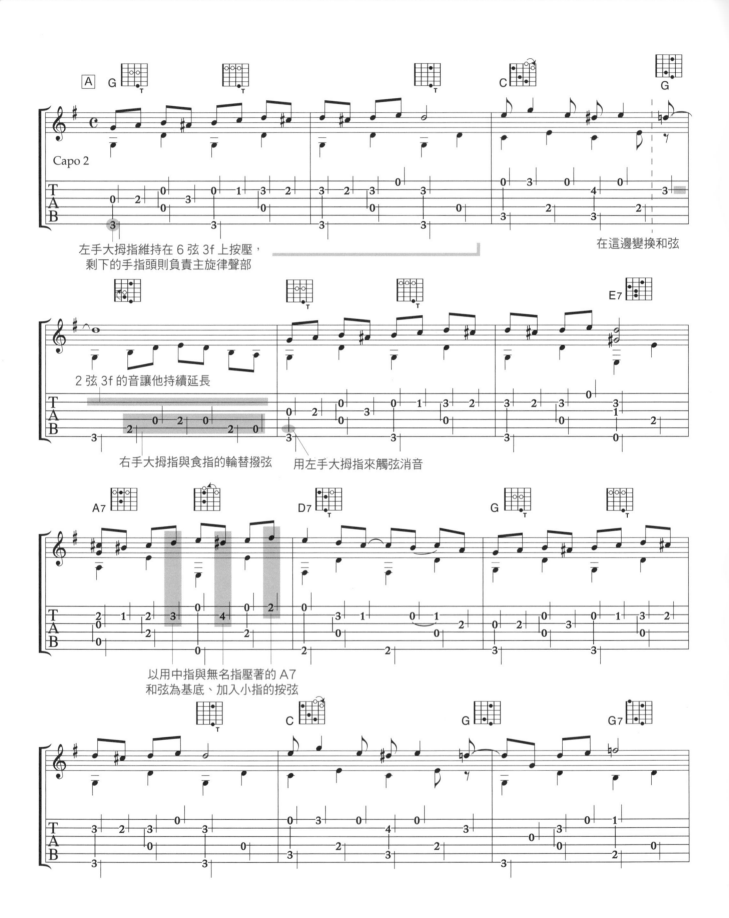

Capo 2

左手大拇指維持在 6 弦 3f 上按壓，
剩下的手指頭則負責主旋律聲部

在這邊變換和弦

2 弦 3f 的音讓他持續延長

右手大拇指與食指的輪替撥弦　用左手大拇指來觸弦消音

以用中指與無名指壓著的 A7
和弦為基底、加入小指的按弦

經典 Rag 風的作者原創樂曲。第 1～2 小節 G 的 Bass 音，我是用左手大拇指從琴頸上方壓弦，但也可以使用無名指。由於高音部的旋律是連續的 8 分音符，所以能盡量使用右手食指與中指來輪替撥弦是最理想的。加上無名指的撥弦也 OK。掌握全曲的和弦進行流暢地彈奏吧！

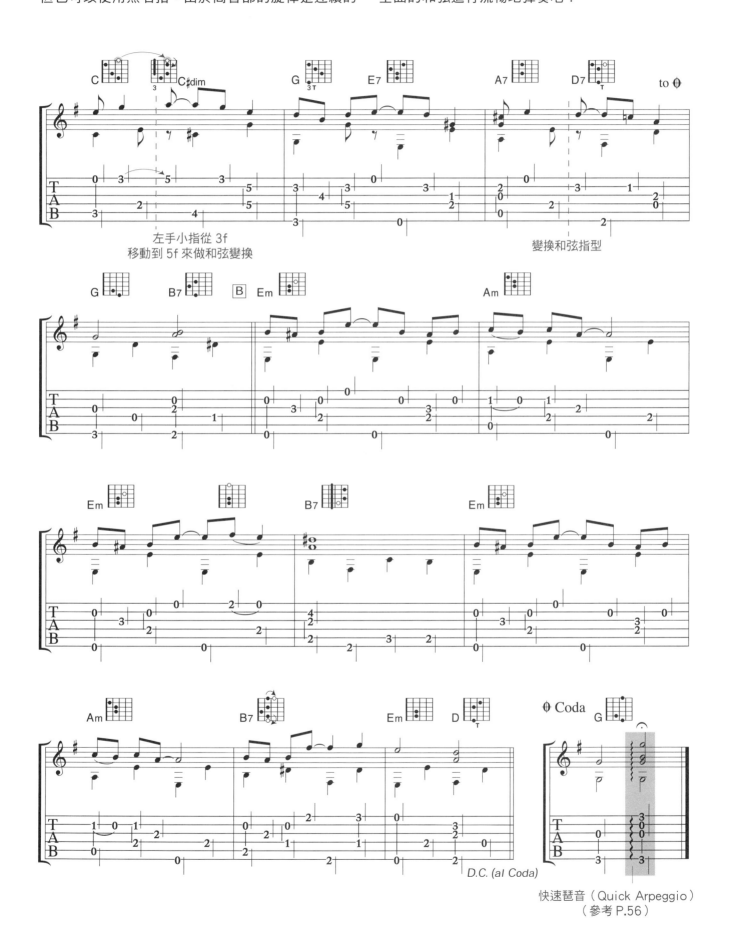

左手小指從 3f
移動到 5f 來做和弦變換

變換和弦指型

D.C. (al Coda)

快速琶音（Quick Arpeggio）
（參考 P.56）

【練習曲4】 Rocking Chair

by Tokio Uchida　© TAB Ltd.

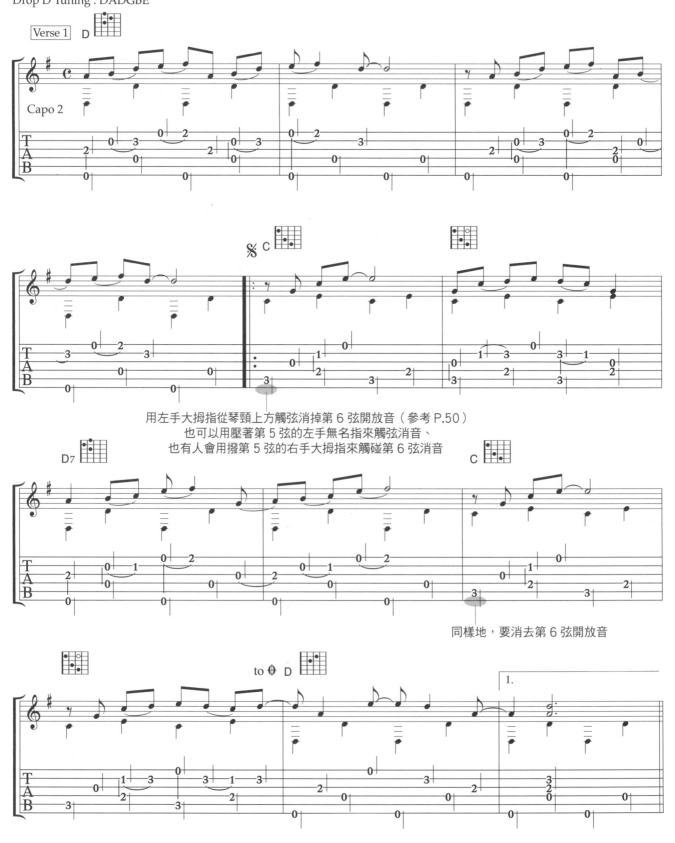

Drop D Tuning : DADGBE

Verse 1　D

Capo 2

用左手大拇指從琴頸上方觸弦消掉第 6 弦開放音（參考 P.50）
也可以用壓著第 5 弦的左手無名指來觸弦消音、
也有人會用撥第 5 弦的右手大拇指來觸碰第 6 弦消音

D7

C

同樣地，要消去第 6 弦開放音

to ⊕ D

1.

用將第 6 弦調降一個全音的 Drop D 調弦（Tuning）來彈奏。由於全體是以 D Mixolydian Scale（D・E・F#・G・A・B・C・D）為基底的曲子，為了避免臨時記號讓譜變得繁雜，註記在五線譜上的調號就已用一個「#」記號來標明其調性了。一邊維持住 Alternating Bass 彈奏，一邊在各種時間點上做捶弦及勾弦。請享受這首極具現代感的曲子。

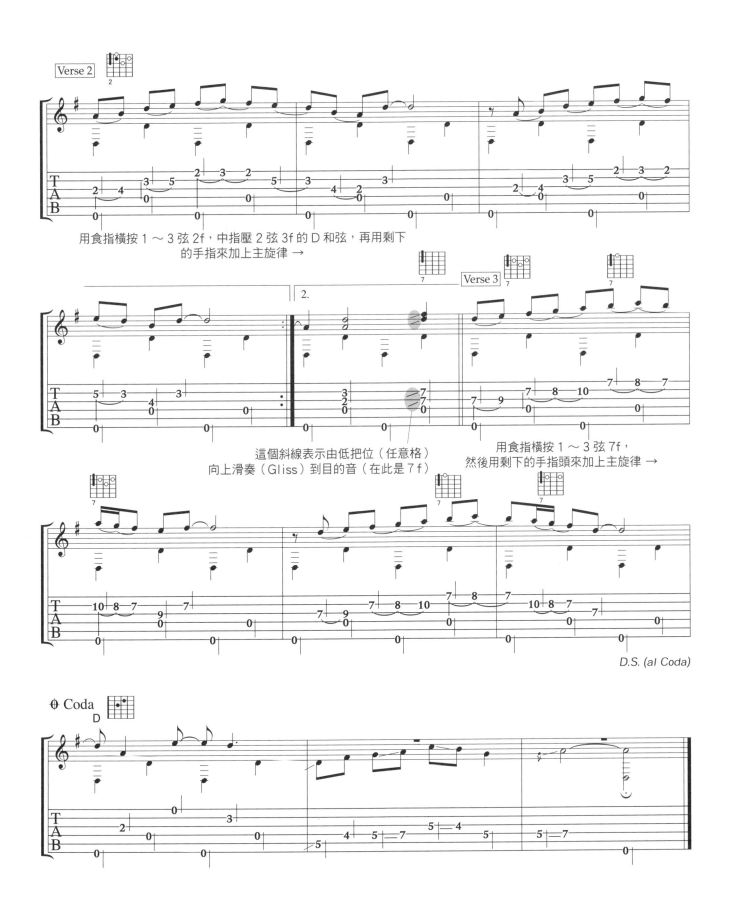

用食指橫按 1～3 弦 2f，中指壓 2 弦 3f 的 D 和弦，再用剩下的手指來加上主旋律 →

這個斜線表示由低把位（任意格）向上滑奏（Gliss）到目的音（在此是 7 f）

用食指橫按 1～3 弦 7f，然後用剩下的手指頭來加上主旋律 →

D.S. (al Coda)

⊕ Coda

45

(專欄 2) 理想的右手姿勢

彈吉他的大家，不論是誰都會有自己彈奏時習慣的右手姿勢。與有極嚴謹規矩的古典吉他不同，鋼弦的原聲吉他世界是可以由個人各自發展出自己流派的一個自由領域。所以與專欄 1（P.30）的抱吉他方法一樣，因應每個人的體型、骨骼的不同，當然各人的右手彈奏姿勢也可以有所不同。

不過，在嘗試了各種彈奏方法之後，也會找到個人所謂〝容易掌握彈奏好聲音〞的理想姿勢。不論什麼事都是這樣，所謂的〝理想〞也是因人而異，我理想中的姿勢是像照片 4 那樣。

首先，食指～無名指相對於弦要〝盡量〞做出直角。如果相對於弦的角度不好，不只無法有效率地撥弦，也會發出摩擦到卷弦（Roundwound）的雜音。就像本篇所採用的「右手食指與中指的輪替撥弦」一樣，為了讓各指對一條弦的使用條件一致，正確觸弦的角度是很重要的。

前面提到〝盡量〞，是因為在原聲吉他的指彈中，常需用右手的掌根來為 Bass 音加上悶音，致使指頭很難與弦呈現完美的直角。為了要能夠靈活地應變悶音的收放，手的掌根應放在不會離弦太遠的位置是最理想的。

大拇指不要彎曲關節，橫向張開。這個動作也可以確保食指～無名指相對於弦的正確角度。

從以前就一直有爭論小指到底要不要靠到面板。「靠著比較好」「不靠著比較好」…由於國內外知名的吉他手們都有其不同意見，致使還在學習的人們產生不知所以的錯亂。我自己個人的意見是，「如果覺得手會不穩定的話就靠著，但以不會影響到右手指的撥弦為原則」。如果用小指靠著出力了，會讓撥弦變得僵硬，這時，把它當成支點一樣輕放著，以不影響撥弦的進行就行了。我本身都沒注意到自己的小指到底是靠著還是沒靠著。

回想起來，剛開始彈吉他的時候（1977 年時），是用很奇怪的姿勢在彈吉他的。不同於現在可以在 Youtube 看到影片，當時是個無法看影片修正自己的時代，影片也不普及。當覺得「彈得不太好耶」的時候，就翻閱進口雜誌上吉他手的照片，留意看所謂正確的姿勢，「原來是這樣啊！」，並在立鏡前矯正自己的錯誤。

大家都來試著修正自己右手的姿勢怎麼樣啊？不過，原聲吉他的彈奏方式並不會有「一定要這樣彈奏」的規定。2013 年坎城影展中拿下大獎的電影『醉鄉民謠（Inside Llewyn Davis）』的故事，是取材自已故美國民謠歌手 Dave Van Ronk，他的彈奏方式與我所說的〝理想〞相距甚遠，但他也能在歷史上留下了美妙的演奏及編曲。請大家尋找一下屬於自己：〝理想〞的右手姿勢吧！

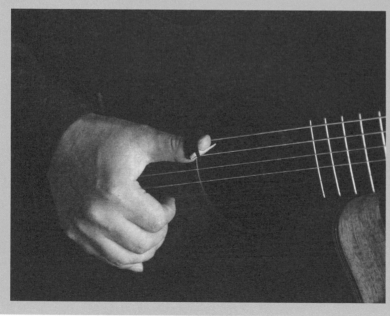

【照片 4】
理想的右手姿勢

(專欄 3) 即使在深夜也能做的左手指獨立練習

在主要是用麥克風來收音的以前，礙於原聲吉他原始的音量很小，所以做 Live 演出時非常的辛苦。現下，各種高性能的拾音器被開發出來，讓人們也能夠在很大的會場做 live 演出了！不過，在自宅練習時，一定也會有因太興奮的彈奏未及關心周遭的感受，發出擾人聲響的情形發生。我在剛開始彈吉他的大學時期，在一間 2.25 坪的小房間練習時，就有被隔壁房間的房客像這樣抱怨了好幾次的經驗…。

暫時先不談這些，這邊我們要介紹的是，不發出聲音也可以做練習的方式。是只針對如何養成左手指頭獨立的練習。

請看圖 6。首先，在第 6 弦的任意把位上同時放置左手的食指及無名指（如最左圖所示）。接下來，將剩下的中指及小指同時放在第 5 弦，這時讓食指及無名指浮起來。接著同樣地，剛剛扶起來的食指及無名指這次放在第 4 弦上。壓著這邊的同時，讓中指及小指浮起來，再來換第 3 弦…。請用這樣的概念，調換著手指來做練習。

用這樣方式反覆鍛鍊直到碰到第 1 弦（圖 6 最右邊的圖示），再往反方向做回去。將浮起來的食指及無名指放在第 2 弦，交錯地將壓著第 1 弦的中指及小指浮起往第 3 弦…。到了頂的第 6 弦之後，再循序重複前述的步驟。

這個嚴峻的練習是用來拆解獨立活動性差，或同時動作時，很難連動併用的食指 & 無名指、中指 & 小指。因為不做撥弦所以不會發出聲音，但仍請讓手指的動作富有節奏一樣地運作練習。

初次嘗試的讀者，一開始可能會因怎麼樣都無法讓手指如預期的活動而感到煩躁，但只要堅持下去就一定能成功！實際的演奏中並不會出現這樣子的運指，不過練好這些動作，對演奏時左手指的動作順暢度絕對是有相當的幫助。

雖然是在深夜練習也不會被抱怨的練習，但在能彈出聲音的時候，建議每天練習 2 回。

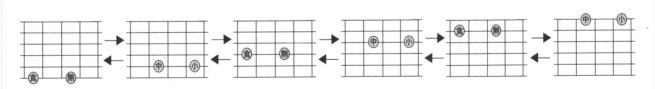

【圖 6】左手指的獨立練習

（專欄4） 練習時要惦記的事項

勤能補拙，熟能生巧。我想，只要有毅力地持續下去，總有一天一定可以練成令人滿意的演出。不過，一定也會有不順利的時候吧？在此我想介紹一下曾刊載在我的長銷書：CD附錄教則本『鄉村藍調吉他（暫譯）』（Rittor Music）復刊版中，「給初學者的建議」的這篇文章給大家。並不只是針對初學者，對中上級的讀者也應該有其參考價值。由於內容是能給琴友們諸多幫助的見解，如果大家能稍微瀏覽過一遍一定能有所收穫。

— — — — — — — — — —

（1）一開始不能用很快的速度彈奏

無法彈好吉他的原因之一，我想，有時是因為你用了超過自己極限的拍速來彈奏。因為，這不僅無法讓自己好好的感受到樂句中細微的情感，節奏也會容易變得不穩定。因此，一開始還是請用超慢的速度來彈熟每一個樂句。

（2）很難彈的部分就挑出並集中練習

不論是怎樣的曲子，都會有被幾個「很難的部分」卡住的情形發生。若只執意於一定要用整首彈奏的方式來練習，就會發生一直反覆這樣的〝卡住〞，讓你的彈奏更勞記住這些，〝慣性失誤〞導致無法突破。想要將這些卡住的地方彈得跟其他部份一樣順的話，就得有將這些部分挑出，然後做重點式地反覆練習，以揪出並改善這些〝慣性失誤〞。

（3）全曲都要用固定的拍子來彈奏

彈奏整首曲子時，就用〝能夠流暢地彈奏困難部份的速度〞作為練習速度來彈奏吧！有沒有用固定的拍子來彈奏是很重要的！就算演奏速度很慢，但拍子能穩定而流暢的演奏才稱的上是〝音樂〞。我可以理解你們想彈的跟CD一樣的心情，但一開始還是先搞清楚，彈起來很享受與聽起來很享受是兩回事吧！

（4）注意聽自己彈出來的音

養成〝在演奏中聽自己彈奏出來的音〞這個習慣是非常重要的。沒有確認彈出的響音是好的話，不論怎麼動手指頭，也只是單純的手指運動而已。自己的演奏「像音樂嗎？」「拍子是一定的嗎？」「彈出來的聲音好聽嗎？」，請在演奏、練習時不斷地去確認以上的事項一邊彈奏。這也在陳述一個事實，某個程度上，演奏不能不先放慢的意義。因此，在（1）中也提到了〝慢慢彈〞是很重要的一點。

（5）偶爾也要進行右手的指法（姿勢）檢測

為了要有效率地撥弦，學會正確的右手撥弦指法（姿勢）是很重要的。關於指法（姿勢）在本文中已經有詳細的解說，但就算已經記得某指法（姿勢），也可能在不知不覺中做錯。就算注意到了，自己也可能已經習慣了沒效率的撥弦方式。因此，在練習時要偶爾將立鏡放在桌上，進行右手的指法（姿勢）檢測。

『鄉村藍調吉他』（暫譯）
打田十紀夫／附錄CD

第三章
＜各種增強表現力的技巧＞

～記起來一定有用!～

　　這個章節要介紹的是，從消音、顫音、快速琶音…等等雕蟲小技，到吉他專屬的各種泛音等，可以讓演奏時的表現力提升的技巧。對於之後要演奏的各種樂曲一定會派上用場的。

39

消除餘音的消音技巧

未撥奏的開放弦，有時候會破壞樂音。這一篇我們會接觸到消除餘音的消音技巧。

左手指消音

弦的振動只要觸弦就可以停止。方法是使用不用壓弦的左手指來執行。使用哪一隻手指則依狀況而異，可以用 Ex-30 做為其中一個練習範例。

右手消音

右手不用於撥弦的指頭也可以用來消音。Ex-31 是使用了右手中指消音的譜例，Ex-32 則是使用右手大拇指消音的譜例。不論是用哪一種方式，都是用不影響到撥弦的手指頭來進行。請用照片 5 及照片 6 來確認一下指型。

另外，不用指尖而是用右手掌根也可以消音（尤其是低音弦）。

不過，由於原聲吉他的響音會隨時間而漸次減弱，所以，除非是必要情況，否則不需要消音。請依狀況判斷需要消音與否後再做消音即可。第四章中所使用的高音開放和弦或半音階奏法中也有刻意利用開放弦音的殘響作法，所以要練成可以因應場合來隨機應變做不做消音的能力。

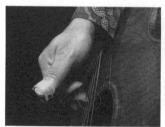 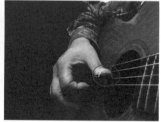

【照片 5】用右手中指來消音　【照片 6】用右手大拇指來消音

往正統派的 路標

●練習左手及右手各指可以下意識地直覺來做消音
●徹底由音色之所需來判斷消音的必要與否

Ex-30　使用左手指來消音

CD 30

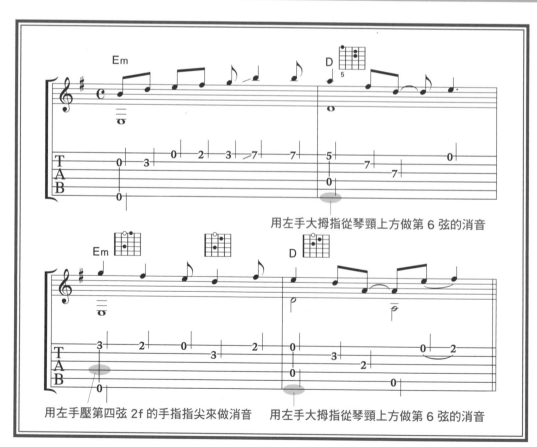

用左手大拇指從琴頸上方做第 6 弦的消音

用左手壓第四弦 2f 的手指指尖來做消音　用左手大拇指從琴頸上方做第 6 弦的消音

用左手指來消開放Bsss音的譜例。在第 2、4 小節中，左手大拇指從琴頸上方輕觸第 6 弦來消音，第 3 小節則用左手壓第 4 弦 2f 和弦音的手指指尖來消開放弦的音。

而第 6 弦開放音，也可以用右手掌根輕觸來消音。

不管是哪一種方法，都要做好消音，不讓撥弦的節奏被打亂。

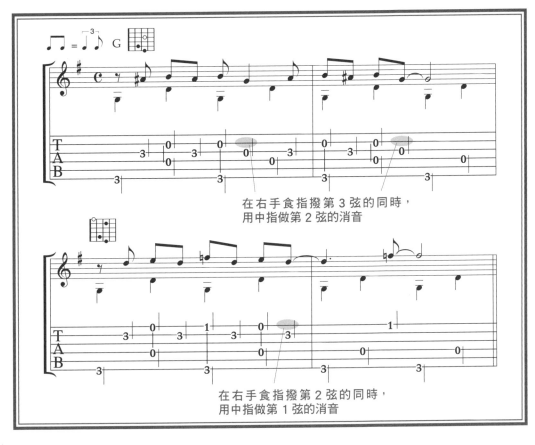

在右手食指撥第 3 弦的同時，
用中指做第 2 弦的消音

在右手食指撥第 2 弦的同時，
用中指做第 1 弦的消音

有時會因為在開放弦上彈奏的音有殘響，而使得主旋律變得不清晰。這個譜例就是其中一個例子。

消音的時間點太早的話就變成斷音（Staccato），相反地，如果是延遲的話就會讓前後音瞬間變成混聲。一定要完全在同一個時間點上做好消音。

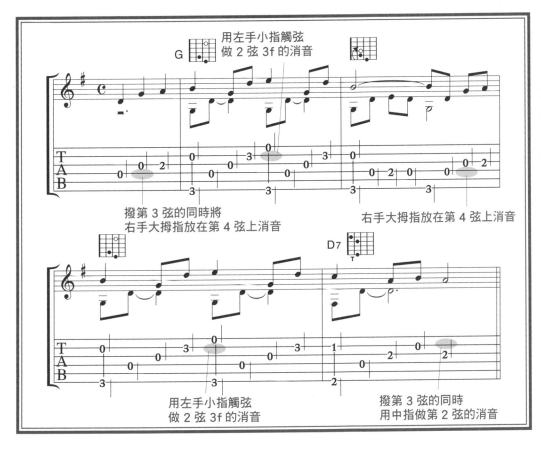

用左手小指觸弦
做 2 弦 3f 的消音

撥第 3 弦的同時將
右手大拇指放在第 4 弦上消音

右手大拇指放在第 4 弦上消音

用左手小指觸弦
做 2 弦 3f 的消音

撥第 3 弦的同時
用中指做第 2 弦的消音

使用右手大拇指來做消音的譜例。有時候也會用原做為彈奏 Bass 音以穩定節拍的大拇指來做消音，但是這情況是少之又少的。不過可以先學起來，以做為不時之需。

大拇指的消音會用在主旋律音是上行的時候。但若上行音是和弦內的音，很多時候不做消音也沒關係。

熟練於顫音 (Vibrato)

顫音是讓樂音表現力向上的技巧之一。顫音大致分為「古典式顫音」及「藍調式顫音」。如果可以根據曲調或樂句來分開使用就太好了。

古典式顫音

古典吉他所用的手法中有一種叫做「古典式顫音」。雖然搖動弦的幅度不如「藍調式顫音」，但藉由極小的動作可以做出讓樂音更富延展及細膩的音色。

以壓弦的左手指及放在琴頸背後的大拇指為軸心，整隻手順弦的平行方向左右輕輕搖動，其顫抖弦音的細膩度影響樂音的延展性及音長。照片7是用中指來做顫音的例子。搖動左手的時候，在偏上弦枕側加上力道的話，聲音的延展性會變得更好，但也會讓樂音的音準略高於原琴格音。相反地，在偏下弦枕側加上力道的話會讓樂音的

音準略低於原琴格音，這些變化的產生都是因為加上顫音的結果。

加上古典式顫音的時候，雖然讓大拇指離開琴頸背面可以讓做顫音的動作自由度升高，但任何時候都要注意，除了壓弦點之外，不讓左手過度用力也很重要。另外，在手搖動的時候，請注意不要減弱壓弦的力量，因為這會讓音色變得很微弱。

【照片7】
左手中指做的
古典式顫音

往正統派的 路標

●除了壓弦點以外，左手要全部放鬆
●比較以大拇指支撐在琴頸後與離開琴頸後的顫音處理

藍調式顫音

雖然是相對於古典式顫音而取了藍調式顫音這個名字，但這邊是藉由連續地微小推弦來加上顫音的技巧。用電吉他彈的搖滾樂中所提到的顫音演奏方式指的就是這個手法。

很多時候，顫音都是使用小指以外的指頭來完成。使用食指時，有用大拇指握住琴頸像是在轉門把一樣的做法（照片8），以及大拇指離開

琴頸的作法（照片9）。使用中指或無名指，與推弦技法組合一起使用的時候，可以用其他指頭來輔助控制。照片10是用無名指做推弦式顫音時的指型。食指及中指也加入做為輔助。

實際的演奏中，「古典式顫音」及「藍調式顫音」會根據樂句之所需而個別使用。另外，雖然這邊沒有詳細提到，但顫音中還有另外一種用左手在琴頸上加上力道使之彎曲，以改變琴弦張力的「彎曲琴頸顫音」。

【照片8】握著琴頸的食指藍調式顫音

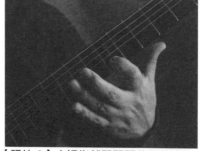

【照片9】大拇指離開琴頸後面的食指藍調式顫音

【照片10】無名指推弦式顫音

往正統派的 路標

●能夠很自然地用食指、中指、無名指作顫音
●與推弦技法組合，加上其他手指頭來控制的推弦式顫音

Ex-33　使用了古典式顫音的樂句

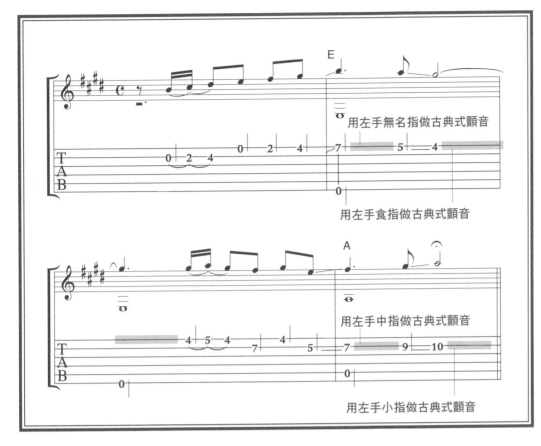

用左手無名指做古典式顫音

用左手食指做古典式顫音

用左手中指做古典式顫音

用左手小指做古典式顫音

在延長拍上使用古典式顫音的譜例。雖然會因樂句之所需使用不同的手指，但一開始就先放鬆心情，用輕晃搖擺的感覺來加上顫音吧！

在有滑奏的情況下，請在確定到目的音後再加上顫音。如果過於急切動作，音色會變得很微弱。

雖然是很難在鋼弦吉他上加上古典式顫音，但使用古典式顫音就像是可以讓吉他音在唱歌一樣的感覺，加油吧！

Ex-34　使用了藍調式顫音的樂句

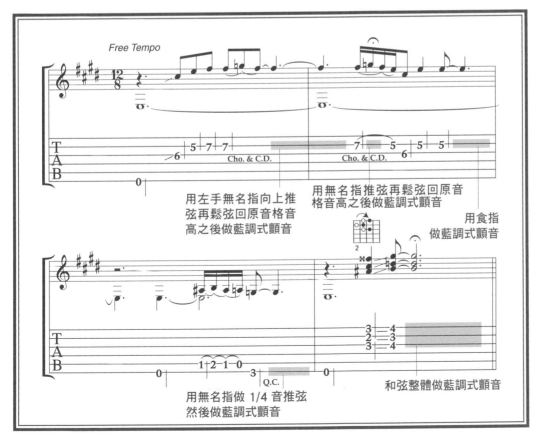

Free Tempo

用左手無名指向上推弦再鬆弦回原音格音高之後做藍調式顫音

用無名指推弦再鬆弦回原音格音高之後做藍調式顫音

用食指做藍調式顫音

用無名指做 1/4 音推弦然後做藍調式顫音

和弦整體做藍調式顫音

要彈奏出藍調旋律的味，果然還是要搭配藍調式顫音。

伴有推弦的地方，因音長很短，以致無法加上顫音。但可以加上其他指頭來協助以利推弦動作的完成。而最後面的和弦顫音是需要時間的累積才彈得好的。請加油！

在這個譜例中，為了要專注於顫音技法的練習，請不要在意節奏，用 Free Tempo 來彈奏。

改變撥弦位置來掌控所需的音色

這邊要介紹的是有助於提升樂音表現力，藉由改變右手撥弦位置來選取所需音色的控制方法。

因撥弦位置而異的音色變化

每一把原聲吉他都有其特有的音色，而音色也會因撥弦的右手觸弦方式的不同而產生影響。例如 P.90 的專欄也會提到的，指尖有沒有裝拇指套或手指套，或者是用哪一隻手指頭來撥弦，都會影響樂音彈出來的感覺。在弦的哪一個位置撥弦，也會讓音色改變。

在左手壓弦位置與下弦枕的正中間撥彈，弦的震幅最大，會產生很柔軟的音色。不過，因為背吉他姿勢的關係，右手一般會在音孔周邊或稍微靠近琴橋的地方撥弦。以此為基準，右手的撥弦位置越往琴橋側移動，所產生的音色就會越硬（參考圖 7）。

使用低音弦悶音撥奏的時候，右手當然就得靠近琴橋處撥弦。但除此之外，為了要賦予演奏的樂音有更豐富的表情，也要培養出能因應樂句所欲表現的情境或所需的音色、技巧應用來移動右手的撥弦位置與時機。

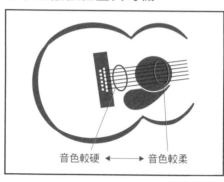

【圖 7】
右手撥弦位置，與其對應到的音色特徵

音色較硬 ←→ 音色較柔

往正統派的 路標

●越靠近琴橋撥弦的音色越強硬

●要能因應狀況來改變右手的撥弦位置，給樂句加上豐富的表情

Ex-35　移動撥弦的位置讓音色有變化　CD 35

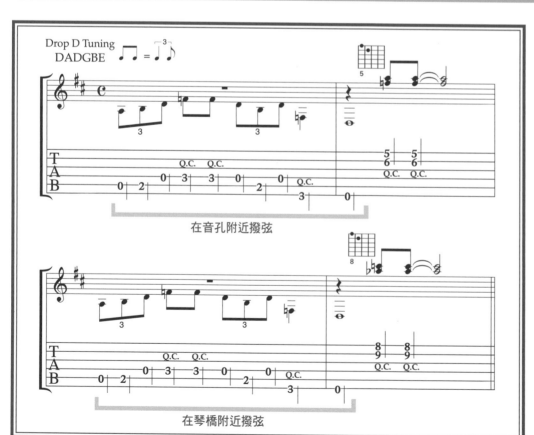

移動撥弦位置使音色有變化的藍調樂句。

第 3 小節與第 1 小節的旋律一樣，但因第 3 小節是在靠近琴橋的位置撥弦所以音色會變得強硬。光靠著改變撥弦位置，就可以更戲劇化地演奏出更富多變表情的樂音。

若無其事般進行的左手點弦（Tapping）技巧

用捶弦技巧彈奏不撥弦的琴弦來發出聲音，這個技巧稱為點弦（Tapping）。使用得當，就能彈出效果絕佳的樂句。

只使用左手來做出樂音的技巧

"Tap"是輕敲的意思。雖然也是捶弦的意思，但一般的捶弦是針對已經彈的弦，相對地，"點弦"指的是捶不撥弦的琴弦。

一般而言，右手的點弦與勾弦組合而成的"右手奏法"，或是由 Stanley Jordan 所創，用雙手點弦來做複音，彈出像彈鋼琴一樣奇特的"觸弦奏法（Touch）"等，會被認為是電吉他的特殊奏法。但左手的點弦，原是由更早世代的

Robert Johnson 或 Reverend Gary Davis 等原聲藍調吉他手不經意地使用而傳世的技巧。1980 年代，因 Windham Hill 唱片公司的吉他先驅 Michael Hedges 做了改革而備受注目之後，原聲吉他中點弦技巧的知名度也一躍而上。

為了做出流暢的旋律而注入適當的力道

這邊要介紹的是指彈的樂句中採用 Bass Line 的譜例。一般的捶弦是為了讓音順利地上行才使用的技巧，但點弦也可以如 Ex-36 一樣，用於下行的旋律。運用此技巧時如果太過用力，樂音會變得不自然，所以要留意與前音的音量平衡度再使用。

往正統派的 路標
● 捶弦技巧也可以用在下行樂句
● 不要太過用力，要考慮旋律音量的平衡

Ex-36　將點弦用於 Bass Line 的藍調樂句

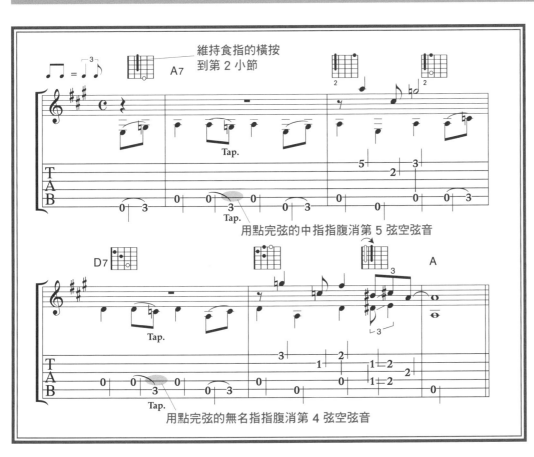

維持食指的橫按到第 2 小節

用點完弦的中指指腹消第 5 弦空弦音

用點完弦的無名指指腹消第 4 弦空弦音

在 Bass Line 上使用點弦技巧的譜例。

在 A7 和弦的 6 弦 3f 及 D7 和弦的 5 弦 3f 上做點弦時，請用點完弦的指腹順勢將前面的開放弦 Bass 音做消音。如此一來，下行音就會變得更明顯。

增添和弦色彩的快速琶音（Quick Arpeggio）

快速琶音是「加啷～」地彈奏和弦的手法之一。插入樂句的空隙間，或用於曲子的結尾，就可以做出柔和且好氣氛的樂音效果。

逐一撥奏琴弦來彈奏和弦的技巧

所謂的「琶音」，是從義大利文中代表豎琴的「arpa」所衍生而來的詞。指的是如彈奏豎琴一般，不同時彈響和弦，而是將和弦音逐一彈奏的奏法。這邊所介紹的「快速琶音」，即是快速將和弦音錯開來彈奏的琶音。

雖然會產生與用右手大拇指從低音弦側「波囉囉～」地下刷彈奏的手法產生類似的效果，但這個快速琶音在 Bass 弦與高音弦分開的情況時，也可以做出樂音纖細的運指。

使用右手的大拇指、食指、中指、無名指這四隻手指頭，或者有的情況是大拇指、食指、中指這三隻，快速地彈奏從大拇指開始按照順序負責的各弦，但是，如果用彈奏一般的琶音的感覺來彈奏的話，速度會被限制住。與快速撥弦不同的是，要將快速琶音想成是依次鬆開放在各弦上的手指頭會比較好。也因為這樣，所以撥弦時指尖不能太過用力這件事是很重要的。沒辦法做得很好的人，請先不要使用大拇指，只用食指～無名指來彈奏。

不要讓特定音被過度突顯，請用耳朵確認一下各弦的音有沒有平均地被彈出來。在抓到訣竅之前也許會有些人感到很困難，但這是一旦學會了就不會覺得困難的技巧，所以請不要放棄，繼續嘗試下去。實際的演奏中，也會有不錯開和弦音而是合在一起彈奏的情況，希望讀者可以練習能依狀況的需求來分開使用。

往正統派的路標

- ●撥弦時指尖不要出力，而是用手指依次離弦的感覺來彈奏
- ●能夠注意到各弦音的音量平衡

Ex-37　編入快速琶音的琶音樂句

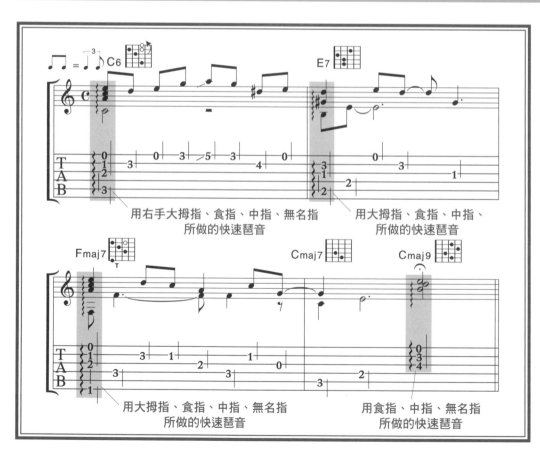

用右手大拇指、食指、中指、無名指
所做的快速琶音

用大拇指、食指、中指、
所做的快速琶音

用大拇指、食指、中指、無名指
所做的快速琶音

用食指、中指、無名指
所做的快速琶音

隨性地插入快速琶音，帶著稍有爵士樂感的琶音樂句。

雖然全曲都用 Shuffle 節奏來彈奏，但請注意別讓快速琶音彈得不明確，也不要打亂了 Shuffle 的節奏感。

用食指及中指來壓第 4 小節的 Cmaj7，讓 Bass 音殘留到下一個 Cmaj9。

應用 Rasgueado 技法來演奏出弦音的力度

本篇使用了本來是佛朗明哥吉他技巧的 Rasgueado 技法。與前頁的快速琶音一樣,是「加啷～」地彈奏和弦的技巧,但 Rasgueado 可以做出比較有力度且戲劇化的樂音效果。

往高音側彈下去的方法

佛朗明哥吉他的 Rasgueado 技巧其實有很多種手法,這邊就來介紹可以應用於原聲吉他樂句的部分。

首先是從低音弦往高音弦彈下去的方法。如照片 11 的狀態,依照無名指、中指、食指的順序用指甲側來彈撥和弦。不單是指尖,整隻手都要往下方移動來讓各指觸弦,所以相較於快速琶音的「加啷～」音色,Rasgueado 所彈出的聲音會比較像「加拉拉啷～」的感覺。請放慢速度反覆練習來捉住訣竅。

往低音側彈上去的方法

另外一個方法,是依食指、中指、無名指的順序用指腹側從高音往低音向上彈奏和弦(參考照片 12)。一邊向上移動整隻右手,一邊順次活動各指。沒必要用各指彈奏全部的弦,但各指指距要均等地錯開來碰弦是很重要的。也可以用食指及中指 2 根手指頭來使用此技巧。

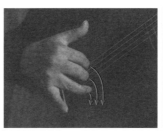
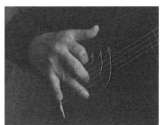

【照片 11】
往高音的 Rasgueado

【照片 12】
往低音的 Rasgueado

往正統派的
路標

● 各音均等地錯開,「加拉拉啷～」地彈奏

● 不論是往高音方向、低音方向,都不只是移動指尖而是整隻手

Ex-38　使用了 Rasgueado 的樂句

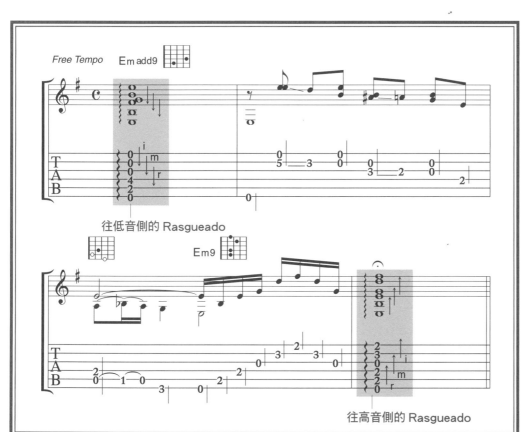

往低音側的 Rasgueado

往高音側的 Rasgueado

加入 2 種 Rasgueado 技巧的譜例。由於是用 Free Tempo 來彈奏,所以可以集中注意力在 Rasgueado 的控制上。

往低音弦前進的 Rasgueado 與往高音弦的 Rasgueado,雖然彈出來的感覺不一樣,但用哪一個都可以。就按照當下的氣氛來選擇用那一種彈奏方式吧!

各式各樣的泛音(Harmonics)：自然泛音(Natural Harmonics

原聲吉他可以彈出的美妙音色之一就是泛音。其實泛音有很多種作法，我們用 6 頁的篇幅來做介紹。先從最正統的自然泛音開始吧！

做自然泛音的位置

以吉他為代表的弦樂器中，除了彈奏開放弦或壓弦做出的"實音"之外，也能做出被稱為"倍音"的"泛音"。其實，泛音的音色也包含在實音中。而，彈奏泛音，會增添清澈又好聽的音色在原樂句中。

可以在各弦的等分位置上做泛音。圖 8 中整理了有泛音點的琴格、相對於開放弦音的音程（音高）關係（樂譜 2 是實際上的音高）。請試著在各弦彈看看。泛音點以 12f 為臨界基準，與琴橋側是相反的存在。

到 1/5 的泛音點為止，都是用左手指從琴衍正上方輕輕觸弦再做撥弦就可以了，到 1/6 以上的泛音點，由於泛音點位置是在琴格與琴格之間，要在演奏中實際使用應該是要有很熟練的練習過後才做得好。撥弦之後手指盡快離弦也是做出清晰泛音的竅門。如果兩手的配合度不夠高的話是做不好這個動作的。被等分越小的泛音點，彈奏出的音量就越小。

這邊盡量從簡說明，音律中存在著平均律及純律，吉他的琴格屬於平均律，相對於此，泛音的樂音則是以各開放弦音為基準的純律音程。除了完全八度音之外還有這兩種音程會微妙地交錯，所以含有泛音的樂句可能會依情況而有少許的樂音脫離感。在實際的演奏中並不須要那麼在意。

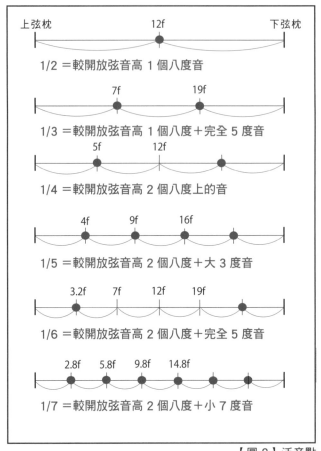

【圖 8】泛音點

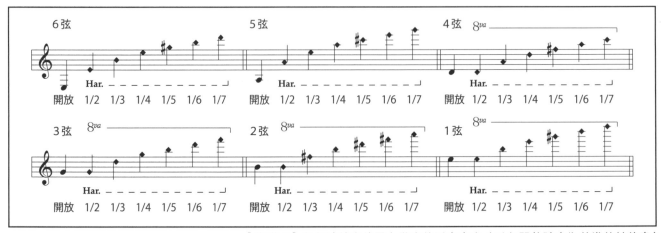

【樂譜 2】在各弦特定位置上做出的泛音音高（以各開放弦音為基準的純律音）

往正統派的 路標

● 正確地用左手指輕觸將弦等分過後的泛音點

● 撥弦之後，觸弦的手指盡快離弦

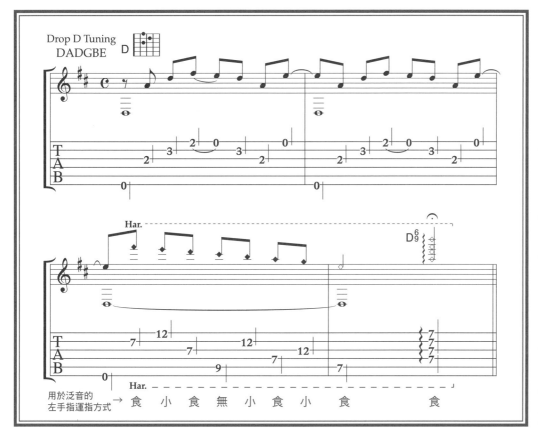

用於泛音的
左手指運指方式　→　食　小　食　無　小　食　小　食　　　食

樂譜上註記著
"Har." 記號的音，
就是要用自然泛音
技巧來彈奏的音。
最容易彈出來的
12f 或 1/3 的 7f
應該沒什麼問題，
但 1/5 的 9f 就稍
微有點難做出來。

與一般樂音的壓
弦後撥彈不同，彈
泛音時是用左手指
輕觸 TAB 譜中所
附註的琴衍（鐵條）
正上方的泛音點。

用來觸弦的指頭
有很多種可能，但
若使用樂譜中註記
的指頭，對隨後的
其他泛音點的移動
及觸弦動作而言是
最恰當的。

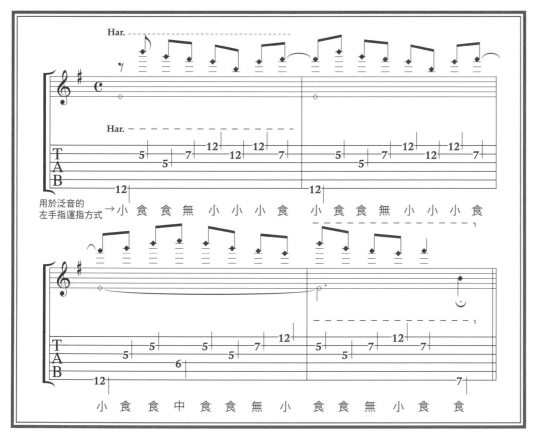

用於泛音的
左手指運指方式　→　小　食　食　無　小　小　小　食　　小　食　食　無　小　小　小　食

小　食　食　中　食　食　無　小　　食　食　無　小　食　食

加入可說是自然
泛音中的極限的
1/7 泛音點（較開
放弦音高 2 個八度
＋小七度的音）所
組成的泛音樂句。

第 3 小節第 2
拍反拍的泛音點在
TAB 上寫著是 6f，
但其實泛音點是在
靠近上弦枕的 5.8f
附近（參考圖 8）。

在 5f 或 12f 等
同一位格不同弦上
做連續的泛音動作
時，每做完一個動
作都讓手指離弦，就
能做出清晰的泛音。

各式各樣的泛音 (Harmonics)：人工泛音 (Artificial Harmonics

緊接著要介紹的是自然泛音的應用型，人工泛音。可以做出旋律自由度更高的泛音樂句。

只用右手做的泛音

自然泛音的所有造成是以應對於開放弦音所做出的泛音，人工泛音則是可以讓壓弦後的弦也能做泛音的技巧。方法是將壓弦的位格當成 0f，用右手食指一邊觸碰該相對於該位格的所有泛音點，一邊用其他指頭撥弦。也就是讓右手也能製造泛音。用了這個方法，就不會像以開放弦音為基準的自然泛音一樣，有音程（音高）上的受限，每一個音都可以做泛音。

一邊用食指碰觸泛音點一邊撥弦的右手指，在單做泛音的情況下一般會使用右手大拇指（照片 13）。當大拇指需用來撥 Bass 音時，也可以改用無名指（照片 14）或中指，也有些吉他手會改用小指。

在自然泛音的頁面中曾解說的泛音點觀點，可以用來做為製造人工泛音（或人工泛音點）的根據。不過，也會有音量大小不一的問題，比較常被使用的位置，是最容易做出泛音的左手壓弦位置再往上數 12 格的 8 度泛音點。

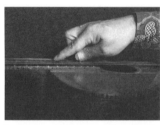
【照片 13】用右手大拇指撥弦 【照片 14】用無名指撥弦

往正統派的 路標

● 習慣用食指觸碰泛音點的同時用右手其他手指撥弦做出人工泛音
● 能很快地找到比壓弦位置更高 12 琴格的右手泛音點

Ex-41　使用了人工泛音的琶音樂句

CD 41

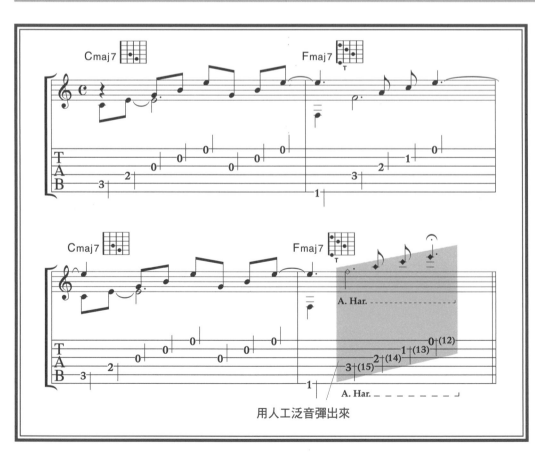

用人工泛音彈出來

使用了人工泛音的琶音樂句譜例。將樂譜上 4 小節註記著 "A. Har." 的音用人工泛音技法彈奏出來。

TAB 譜中，沒有附上括號的數字是左手所要壓弦的位格，要用右手食指來觸碰的泛音點則是從沒附括號的數字往上數 12 琴格的位置。

就如 TAB 上註記的 Picking Line（朝下的直線）所示，這邊的泛音要用大拇指來撥弦。

各式各樣的泛音（Harmonics）：點弦泛音（Tapping Harmonics）

最近變成年輕樂手潮流的點弦泛音。39歲才開始也不遲啦（笑）！

藉由敲弦產生的泛音

點弦泛音，是用右手指敲泛音點來做出泛音的技巧。藉由「敲」這個動作，在琴弦觸碰到琴衍而振動產生泛音的同時，也會產生帶有衝擊的音色效果。

最容易做出泛音的泛音點，果然還是相對於開放弦音高12琴格（琴衍正上方）的位置，與自然泛音一樣可以做出較開放弦音高的一個8度之上的音。點弦泛音不只能點單弦，也可以點複弦，就像Ex-42的第1、4小節一樣，在敲第4、5弦的12f的時候，右手的食指或中指直直地伸長，像圖9色塊所標示的一樣，從指板上方以平行地於琴衍的角度去碰琴衍。

左手壓弦的時候，若將該弦所在琴格想成是開放弦音，然後敲較其高12格上的泛音點，也可以做出點弦泛音。另外，左手在壓和弦的時候也可以用類似的方式得到泛音效果。例如：Ex-42的第2小節C和弦，敲圖10所標示的位置，就能得"近"全C和弦的泛音。當然不可能全部的音都變成泛音，但可以產生效果絕佳的音色。

在一般的撥弦中加入點弦泛音時，請不要亂了節奏。

【圖9】Ex-42的第1、4小節中，用右手敲的弦

●…C和弦往上12格的音

【圖10】Ex-42的第2小節C和弦要用右手敲的位置

往正統派的 路標

● 根據左手指型，敲弦的右手指要或直或斜地改變方向
● 注意別因右手敲弦而打亂原節奏

Ex-42 使用了點弦泛音的樂句

CD 42

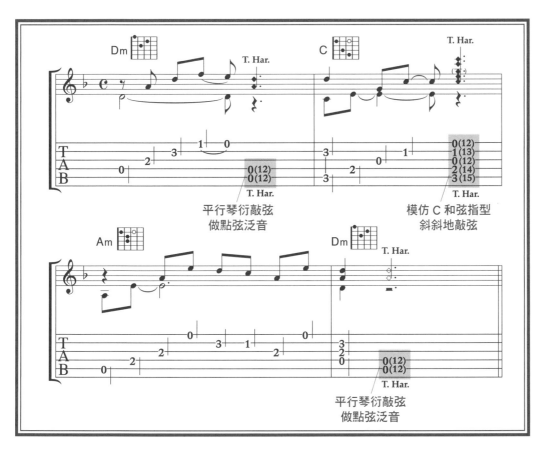

平行琴衍敲弦 做點弦泛音

模仿C和弦指型 斜斜地敲弦

平行琴衍敲弦 做點弦泛音

在琶音樂句中加入點弦泛音的譜例。註記著"T. Har."的地方就是要做點弦泛音的位格。

TAB譜裡括號內的數字是右手敲弦的位置，較左手所按的位置再加12格。但就如上面也有提到的，實際上是敲圖10的位置（琴衍上）。

為了不要讓此譜例中的第6弦發音，不要忘了先用左手大拇指從琴頸上方觸第6弦做悶音。

各式各樣的泛音(Harmonics)：撥弦泛音(Picking Harmonics)

在搖滾吉他中十分受歡迎的撥弦泛音…如果運用得當的話也可以使用於原聲吉他。

電吉他中的撥弦泛音

電吉他中的撥弦泛音，是用握得很深的Pick來撥弦，同時用右手大拇指前端觸弦來做出泛音。簡單來說，就是P.60所介紹的人工泛音的應用版。也就是說，觸弦的大拇指前端是右手的食指，Pick是用來撥弦的右手指，不一樣的地方是，撥弦泛音不重視音程（音高）。使用在樂句中，會發出與實音相距甚遠的非常高的音，多是在硬式搖滾（Hard Rock）中才會做的，可以發出令人興奮的樂音效果。

應用於原聲吉他

原聲吉他的泛音與實音，音量差距很大，很難做出像電吉他一樣的效果，不過也可以為了賦予樂句更多表情而使用。我全都是用指彈方式來彈奏，為了獲得差不多的效果，會像照片15一樣用右手的大拇指及食指像要夾住弦一樣地撥弦，來彈出人工泛音。這樣的撥奏，能做出實音與泛音混雜的獨特樂音，可讓你在藍調的樂句中為樂音多增添一點色彩。

【照片15】
撥弦泛音時的右手指型

往正統派的 路標

● 找出彈奏出好聽音色的撥弦位置
● 做出實音與泛音適當混合的音色

Ex-43　使用了撥弦泛音的樂句

CD 43

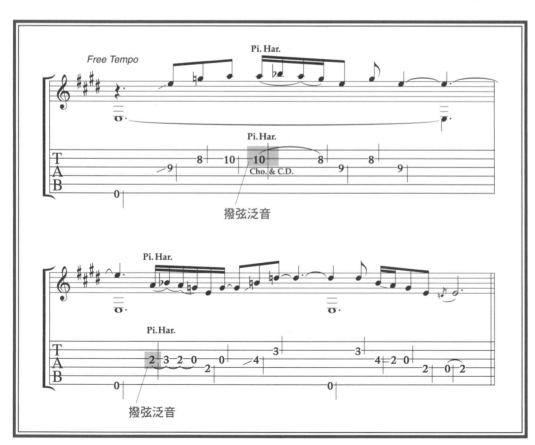

撥弦泛音

撥弦泛音

使用了撥弦泛音的藍調樂句。就如TAB譜中往上下方向延伸的Picking Line所示，註記了"Pi. Har."的地方，請使用右手大拇指及食指兩隻手指頭來撥弦，做出實音與泛音適當融合的撥弦式泛音音色。

依據撥弦位置的不同，撥弦泛音的難度也不同，請嘗試一下各種位置，找到可以做出好聽音色的彈奏位置吧！

各式各樣的泛音 (Harmonics)："泛音＋實音"的應用

這邊要介紹的是泛音與實音交錯使用的應用技。因為是有點困難的技巧所以無法馬上精通也沒關係，只要先學會了，總有派上用場的一天。

用人工泛音及實音來做琶音

用左手壓著特定的指型，同時右手交替人工泛音及實音來彈奏，就可以做出像豎琴一樣夢幻的音色。雖然手法是彈奏琶音，但會變成有旋律的樂音。是 Chet Atkins、Lenny Breau 這些名吉他手所使用的手法。

Ex-44 的第 1～第 3 小節就使用了這個應用技。人工泛音用右手食指觸碰泛音點然後用大拇指撥弦，實音方面則是用右手中指或無名指來撥弦。為撥彈人工泛音右手的撥弦位置都會在指板上方。如果撥弦的手指太過於深入弦下的話，手指就會碰到指板了，請一定要小心。

自然泛音＋實音的和弦

自然泛音只要觸弦即可，不需要壓弦。另一方面，左手有壓弦時，被壓弦就會較沒壓的弦低。就是利用這一點，就可以同時彈響兩邊的弦音了。

Ex-44 最後的和弦使用了這個技巧。雖然 3 弦 13f 是用左手中指來壓弦，但 1、2、4 弦的 12f 因為是要做泛音所以只用食指觸弦而已（在琴衍正上方）。請注意壓弦的指頭不要碰到其他的弦。

往正統派的 路標

● 穿插人工泛音及實音以產生豎琴的音色
● 用壓弦的音及除此之外的開放弦音的泛音來做成和音

Ex-44　編入 2 種泛音應用技的樂句

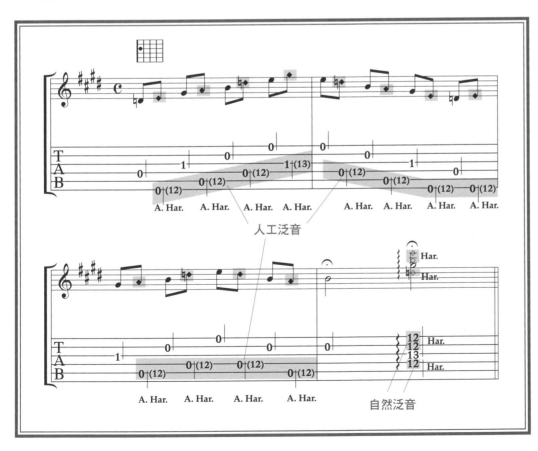

編入了上述 2 種泛音的應用技樂句。

前面 3 小節，左手只有壓著 3 弦 1f 而已。這樣一來也可以對開放弦使用人工泛音。注意一下泛音與實音的音量平衡吧！

要確認最後面泛音與實音的和音，各弦有沒有被清楚地彈出。

(專欄 5) 也有這樣的泛音

第三章介紹了很多種做泛音的方法。像是正在彈奏實音，也可以利用其他弦的泛音來產生自然地共鳴，讓音色變得豐富之類的。泛音，是原聲吉他演奏中不可或缺的技巧。也有別種能夠做出泛音的方法。就來介紹幾個可能會用到的方法吧！

〈勾弦泛音〉

先用右手食指觸碰泛音點，從琴頸側上方用壓弦的左手食指來勾弦，以做出泛音音色的技巧。原本是 Michael Hedges 所使用，與點弦或點弦泛音組合的全新技巧之一，從而創造了獨特的彈奏"新境界"。

常常會使用在開放調弦（Open Tuning）的演奏中，看來很是奇特的技巧。用 D Modal Tuning 來彈奏的 P.84 練習曲 9，就使用了勾弦泛音（P. Har.）。

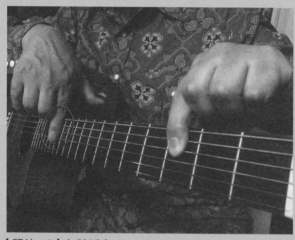

【照片 16】勾弦泛音

〈手掌泛音〉

原本是 Steel Guitar 中才會用到的技巧，一邊用右手掌根觸碰壓弦位置上數 12 格的泛音點，一邊用右手大拇指在指板側撥弦。可以說是人工泛音的應用版。

Merle Travis 在用大拇指「加嘟～」地彈奏和弦時，跟著左手所壓的和弦的大略指型，用右手掌根的部分觸弦。與對壓過的和弦使用點弦泛音時一樣，雖不是全部的弦都要做泛音，但是可以讓和弦的複數音以泛音的效果發出聲音。Bob Brozman 將 Bottleneck Slide 奏法與這個手掌泛音做組合，成為了變幻自如的滑奏演出。

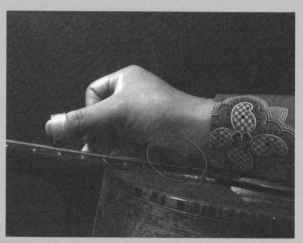

【照片 17】手掌泛音

〈殘響泛音〉

在撥弦做出實音之後，用右手指輕觸其弦上數 12 格的泛音點，只消掉實音，留下較原音高一個八度的泛音做為殘響音的技巧。Arlen Roth 將這個技巧與 Bottleneck Slide 奏法做組合使用。是單音及複音都可以用到的小技巧，藉由滑奏泛音的殘響音，就可以做出令人印象深刻的樂音。用更容易讓樂音延長的電吉他滑奏來做這個技巧，會更有效果，不過原聲吉他也是辦得到的。

第四章
＜活用原聲吉他音色的手法＞

～將這個樂音運用到極限！～

本章要介紹幾個原聲吉他專屬，活化美妙樂音的手法，像是高音開放和弦（Open High Chord）、半音階奏法（Chromatic）。它們經常被誤認為需藉由門檻很高的不規則調弦法後才能彈出這樣美好的樂音，其實是很容易就能掌握並做出來的。

39

高音開放和弦 (Open High Chord) 的美妙樂音

包含了開放弦音的高把位和弦指型被稱為高音開放和弦。將壓弦後的高把位音與開放弦音連接起來，就可以做出專屬於原聲吉他才有的美妙樂音效果。

做出高音開放和弦的程序

雖然簡而言之是高音開放和弦，但其實存在著無數種組合的可能。若能透過書中譜例或練習曲而先將其代表性的東西記下來的話，可以利於日後的應用。而如果目標是能夠彈奏富有新穎樂音的演奏，那若可以藉書中的概念創作出"自己的"高音開放和弦來，也是件很酷的事情。

請看圖11。我們來以封閉 7f 的 E 和弦(1)為基礎，試著做出幾種高音開放和弦吧！請用琶音技巧來彈奏各個和弦以確認其音色。

首先，取消食指的按壓，新的 E 和弦構成音會多了：第 1 弦及第 6 弦的開放弦 E 音，就可以變

成指型（2），再將第 3 弦的音下降 1 個琴格變成有了大七度音（maj7th）的指型（3）。這時第 1 弦及第 3 弦將有了產生半音差的特別的大七度音程（音色）。若再將第 3 弦音下降一琴格變 b7th 音的話就是指型（4），再下降一琴格變成 6th 的話就是指型（5）了。相反地，若是由指型（2）將第 3 弦上升 2 個琴格變成加入 9th 的音色的話，就是指型（6）了。

依上述的觀念，以其他把位上的 E 和弦為基礎，還可以做出很多不同音色的高音開放和弦。當然，你也可以找 E 以外的其他和弦試試看。

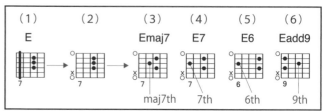

【圖 11】從 E 和弦衍生而出的高音開放和弦

往正統派的 路標

- 最重要的是用高把位和弦的指型為基礎來做出高音開放和弦
- 了解各種和弦的組成音有哪些是在開放弦上

CD 45

Ex-45　彈奏主音是第 1 弦開放音的 E Key 例

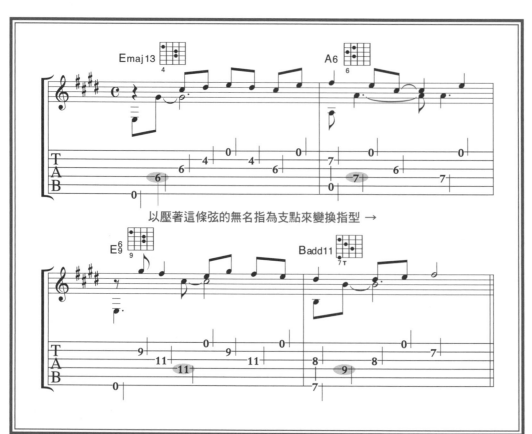

插入 E Key的主音：第 1 弦開放音E音的高音開放和弦樂句。讓所有的音延長來彈奏。

由於各個和弦及壓弦的音都包含了和弦的延伸音，所以音色很特別。

就像這個譜例一樣，在高音開放和弦中選擇了正確的弦來撥奏琶音，就可以做出有好聽旋律的樂句。

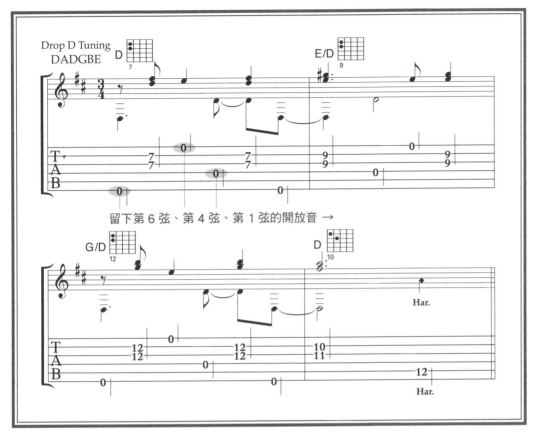

留下第 6 弦、第 4 弦、第 1 弦的開放音 →

　　無關和弦變化而保持住特定的 Bass 音，我們稱它為 "持續音"，經常與高音開放和弦組合使用。

　　這個譜例就是這樣的例子，是用於筆者原創曲「釣鱒魚的回憶（暫譯）」序曲的樂句。在和弦的行進裏留下第 6 弦、第 4 弦開放音的 Bass 音 D 甚或是第 1 弦開放音 E，只移動第 2、3 弦的和弦進行範例。

第 1 弦～第 4 弦一直到第 3 小節都維持是相同指型 →

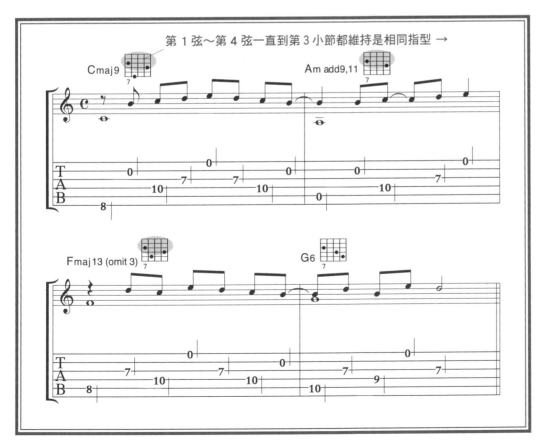

　　使用了加入第 1 弦、第 2 弦開放弦音的高音開放和弦琶音樂句。

　　第 1 小節到第 3 小節保持第 2 弦開放音：B 音、4 弦 10f：C 音、3 弦 7f：D 音、第 1 弦開放音：E 音這樣的指型，然後將第 1 弦～第 4 弦音，像音階一樣地連接起來，產生非常旋律性的樂音。

　　這個譜例也是高音開放和弦的應用，若要將各音寫入和弦名稱的話，和弦名會變得煩雜。所以常常會像 P.70 的練習曲一樣將和弦名簡略。

流暢的樂音，半音階（Chromatic）奏法

本頁要使用的是原聲吉他的運指中不可或缺的半音階奏法。

用不同的弦來彈奏相鄰的旋律音

所謂的「Chromatic」，嚴格來說是「半音階的」的意思，但在原聲吉他的世界裡指的是用相鄰的弦來彈奏順階旋律的手法。因此，並不是一定要用半音將旋律音連結起來。但因為音會微妙地疊合，所以會變成非常流暢的樂音。

樂譜 3(1) 是 G 大調音階的一般彈法，(2) 則是使用了半音階奏法來彈。半音階奏法彈奏的重點是，相鄰的音一定要用不同弦來彈奏，以及移動彈奏音位置時要夾著開放弦音。

Ex-48～50 中使用了半音階奏法來彈 C、G、D Key 的大調音階。但在實際的演奏中，高音開放和弦及半音階奏法會是交替使用的。在後面的練習曲中你可以看到實際的例子。

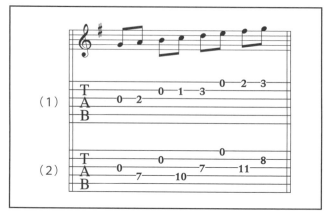

【樂譜 3】理解半音階奏法的位置

往正統派的 路標

● 找到用不同條弦來彈奏相鄰旋律的位置
● 夾著開放弦音來彈奏移動位置

Ex-48　彈奏主音是第 1 弦開放音的 E Key 例

CD 48

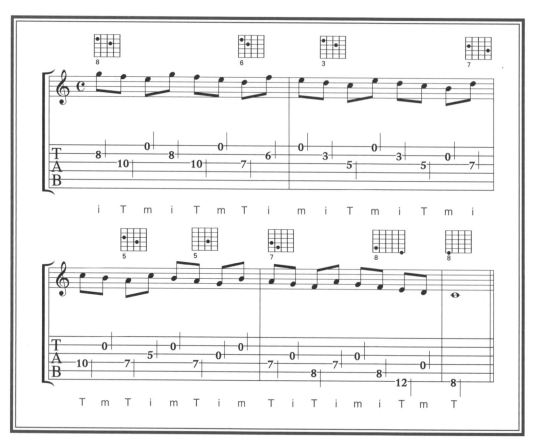

用半音階奏法來彈奏C大調的練習。在利用彈奏開放弦音，不需要按壓的時間差順勢移動把位。一定要讓全部的音都流暢地連接在一起。

撥弦的右手指也請依照樂譜指示，來使用大拇指(T)、食指(i)、中指(m)。注意不要連續用同一支手指頭撥弦。

Ex-49　使用了半音階奏法的 G 大調音階練習

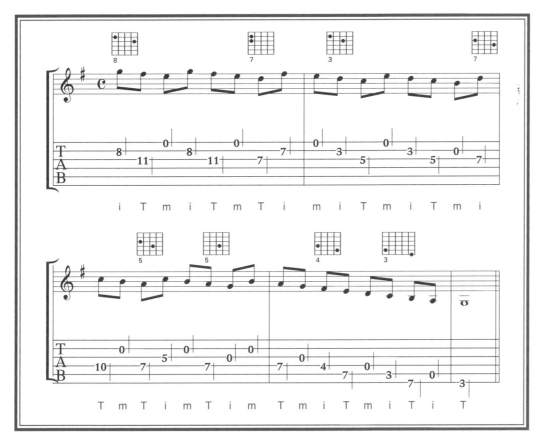

接著，來練習用半音階奏法來彈奏 G 大調音階。

要注意的地方是，雖然跟 C key 的旋律幾乎是一樣的，但一開始還是不可以彈很快。先用很慢的拍子，邊確認左手位置及撥弦的右手指邊彈。也可以將樂句分成好幾個部分來分別練習。

Ex-50　使用了半音階奏法的 D 大調練習

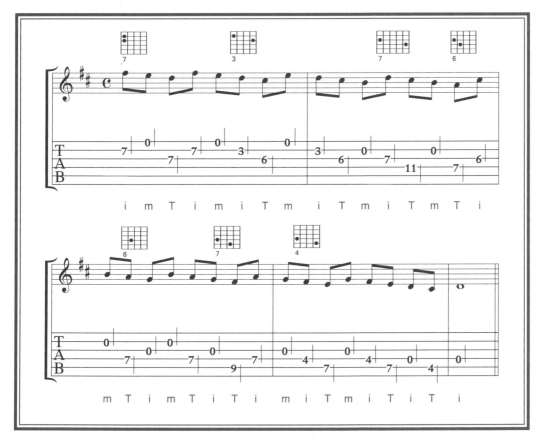

最後是用半音階奏法來彈奏 D 大調音階的練習。這邊也一樣，請一邊確認左手的位置及撥弦用的右手指，一邊用慢節奏彈奏。

第 2 小節第 4 拍上壓 4 弦 7f 的左手中指要一直維持住，直到在第 3 小節第 4 拍用小指加上 5 弦 9f 為止。

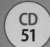

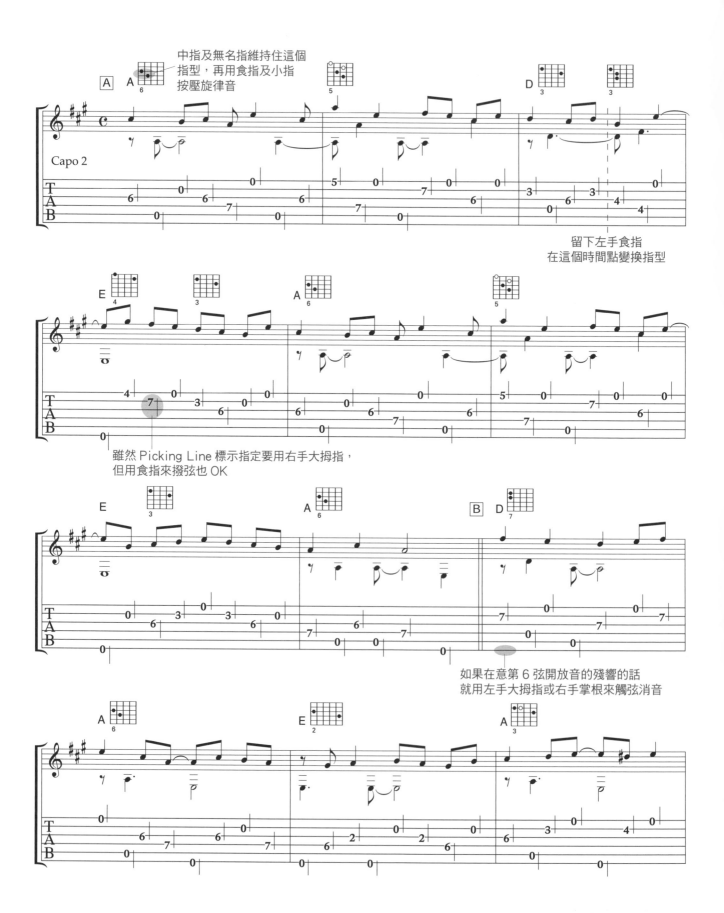

採用了大量高音開放和弦以及半音階奏法的 A Key 原創樂曲。請一邊確認旋律音有沒有完美地重疊起來，一邊用悠閒的節拍彈奏琶音。有幾個一定

要將手指張開壓弦。將移調夾夾在 2f、可以用稍微輕鬆的方式做手指的伸展及按壓。

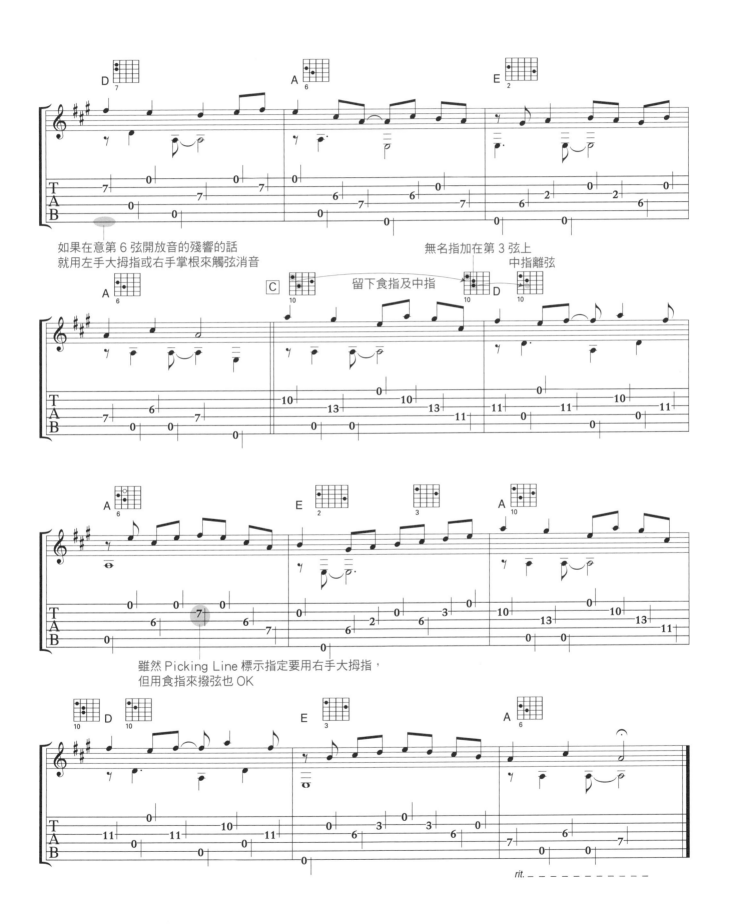

如果在意第 6 弦開放音的殘響的話
就用左手大拇指或右手掌根來觸弦消音

無名指加在第 3 弦上
中指離弦

留下食指及中指

雖然 Picking Line 標示指定要用右手大拇指，
但用食指來撥弦也 OK

rit.

【練習曲 6】 **Haunting City**

by Tokio Uchida © TAB Ltd.

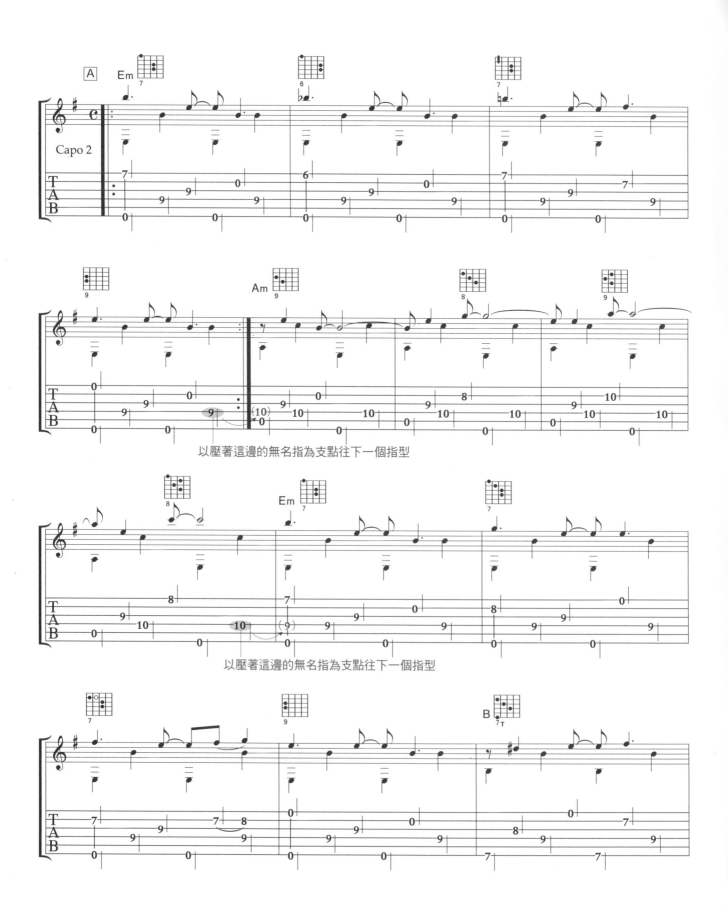

以壓著這邊的無名指為支點往下一個指型

以壓著這邊的無名指為支點往下一個指型

用方便運用開放弦音的 Em Key 所做的速度稍快的原創樂曲。請用輕快的節奏來彈奏。跟前面的練習曲一樣，這邊也簡化了高音開放和弦的和弦名。彈奏高音開放和弦所編寫的曲子，最重要的是要彈奏出比所見和弦名稱更能感受到的弦律感樂音。就像樂譜中寫的那樣，處理好做為引導指型支點的那支手指頭的動作，就可以做出流暢的把位移動。

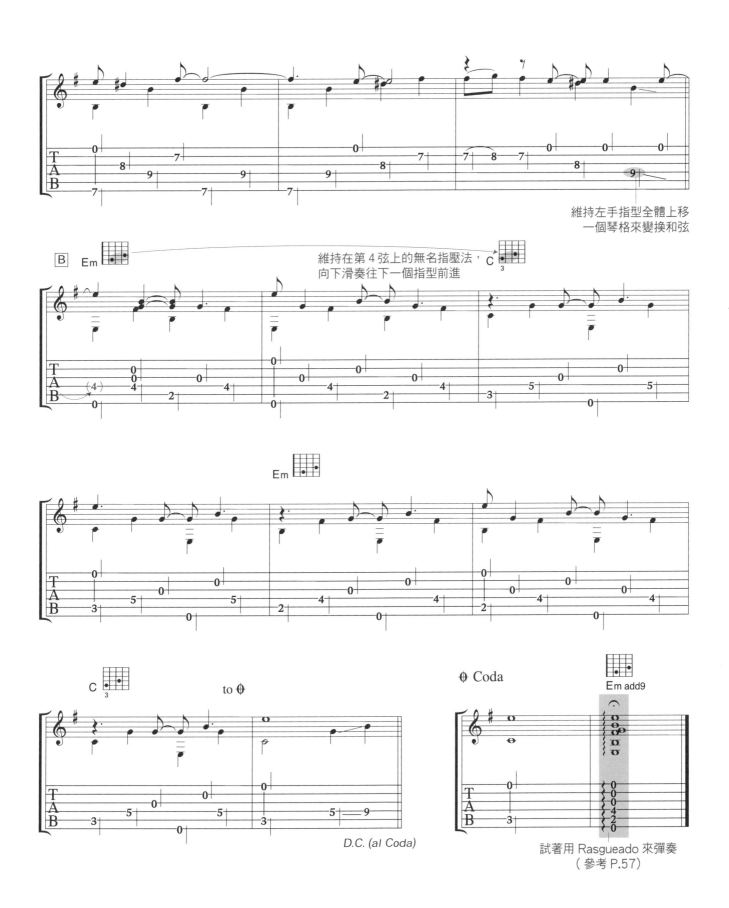

維持左手指型全體上移
一個琴格來變換和弦

維持在第 4 弦上的無名指壓法，
向下滑奏往下一個指型前進

D.C. (al Coda)

試著用 Rasgueado 來彈奏
（參考 P.57）

【練習曲 7】 Planxty Irwin

「Planxty Irwin」by PD. Arranged by Tokio Uchida　© TAB Ltd.

Drop D Tuning : DADGBE

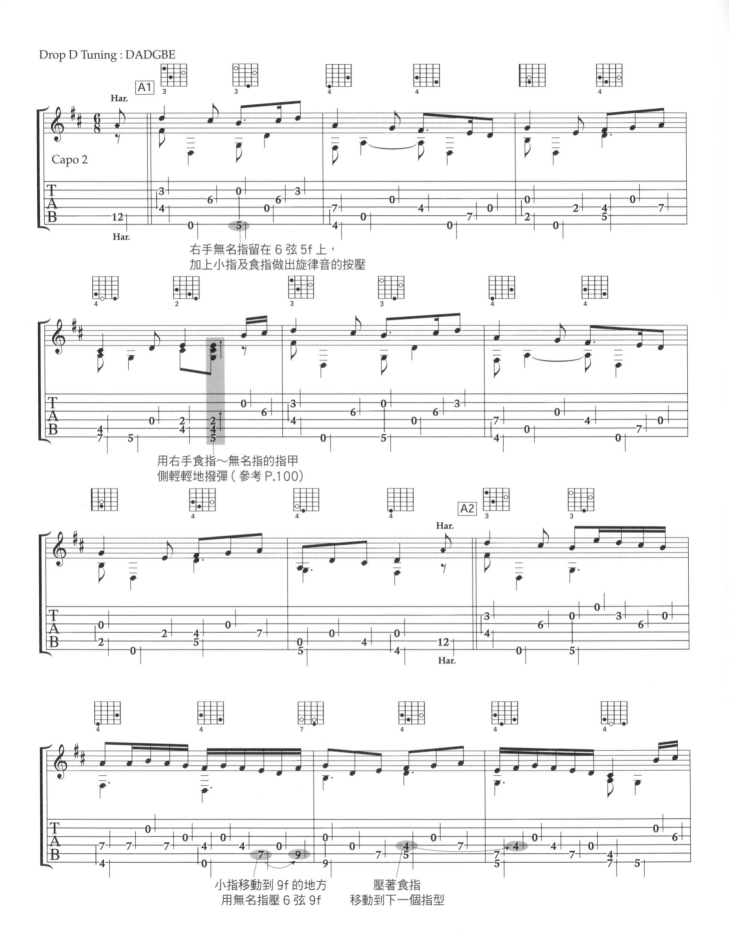

右手無名指留在 6 弦 5f 上，
加上小指及食指做出旋律音的按壓

用右手食指～無名指的指甲
側輕輕地撥彈 (參考 P.100)

小指移動到 9f 的地方　　　　壓著食指
用無名指壓 6 弦 9f　　　　　移動到下一個指型

說到凱爾特音樂時最不可遺漏的，就是傳說中的愛爾蘭豎琴名家，特洛·奧卡羅蘭（Turlough O'Carolan）。他留下許多好聽的作品，「Planxty Irwin」就是其中一首。使用了 Drop D 調弦（Tuning）來編曲。因為要做出類豎琴的音色效果，所以用了許多半音階奏法，造成手指伸展技巧變得很多，也讓曲子的難度提高了。

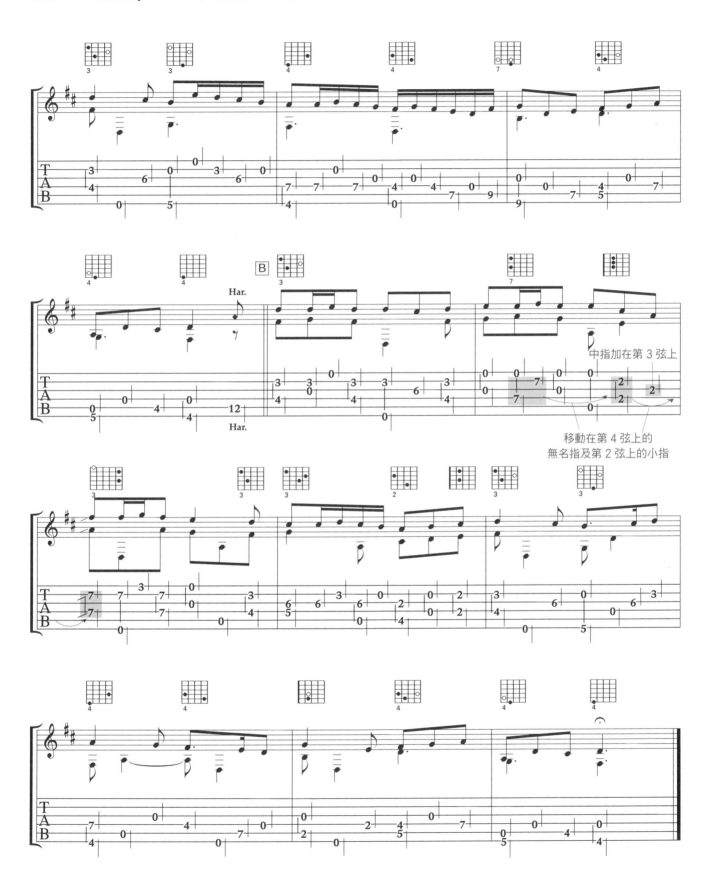

75

不規則調音（Tuning）：Semi Regular Tuning 篇

從這一篇開始要介紹的是可以讓原聲吉他的音色聽起來特別的手法之一，不規則調音。不規則調音存在著很多種類。讓我們先從 Regular Tuning 衍生而成的 "Semi Regular Tuning" 開始吧！

Drop D Tuning (DADGBE)

由 Regular Tuning 所衍生出的最大眾化的調音法，就是將第 6 弦下降一個全音變成 D 音的 Drop D Tuning。由於是很普遍的調音法，所以已經在本書的譜例中使用了好幾次了。

調弦的方法是將第 6 弦開放音 E 調降一個全音，讓其與第 4 弦的 D 音相差一個八度的關係。可用 6 弦 12f 的泛音與第 4 弦開放音相互比對的方式就可以很容易地調音完成。

D Key 的曲子中很常見將第 6 弦開放音的 D 音當作 Bass 音來使用，在 A Key 中也可以這樣使用（D 和弦變成下屬和弦）。是德州鄉村藍調樂手 Mance Lipscomb 擅長的手法。有時候也會被用在 G Key(D 和弦變成屬和弦)。

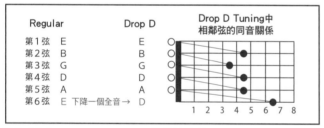

【圖 12】Drop D Tuning 的調校方法

Drop G Tuning (DGDGBE)

從 Regular Tuning 將第 6 弦下降一個全音，第 5 弦也下降一個全音的調音法。跟 Drop D 一樣，可以將高音弦（第 1 弦～第 4 弦）想成是 Regular Tuning，也常將開放弦音運用在和弦的 Bass 彈奏。

依 Drop D 的步驟先將第 6 弦下降到 D 音後，再將第 5 弦音由 A 降至 G 與第 3 弦開放音的 G 音以八度之差相調校。也可以用 5 弦 12f 的泛音與第 3 弦開放音同音想像來調弦。

除了 G key 之外，這調弦法也會用在 D Key 中。

以藍調、爵士的先驅馳名樂界的 Lonnie Johnson 就留下許多用此調音法彈奏的 D Key 指彈藍調錄音作品。

不過，改變了兩條弦的調音，再加上琴頸上的張力會因而變化（變張力較小），沒有調到的琴弦音準可能會跑掉。所以，在調降兩條弦音後，一定要再進行一次最後的音準檢查。

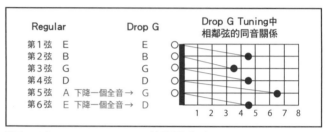

【圖 13】Drop G Tuning 的調校方法

Lute Tuning (EADF#BE)

從 Regular Tuning 將第 3 弦下降半音的調音法。源於可說是吉他前身樂器─魯特琴的調音法。用在 E Key 時，第 3 弦開放音的 F♯ 變成 E 和弦的 9th 音、A 和弦的 6th 音以及 B7 和弦的構成音，可以有效地使用在這三個和弦中。Ex-52 就是這個調音法的使用例。

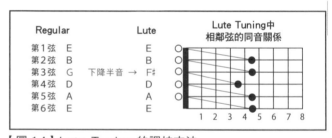

【圖 14】Lute Tuning 的調校方法

也有其他種調音法。例如：再將 Drop G 中第 6 弦下降到 C 音變成 Drop C Tuning。讓在 G key 彈奏時的下屬和弦 C 和弦，可以用第 6 弦開放音做其 Bass 音。另外，只將第 1 弦下降一個全音的 EADGBD 這個調音法，因第 1 弦～第 4 弦音與次頁介紹的 Open G 一樣，所以也被稱為「Semi Open G」。在樂團現場演奏中，若曲子在中途要切換成使用 Open G 來演出滑奏 Lead Guitar 時，因調音不會很麻煩所以經常被使用。

往正統派的 路標
● 能夠活用 Semi Regular Tuning 來彈奏
● 考慮到張力的變化，沒有調校的弦音也要在最後做音準確認

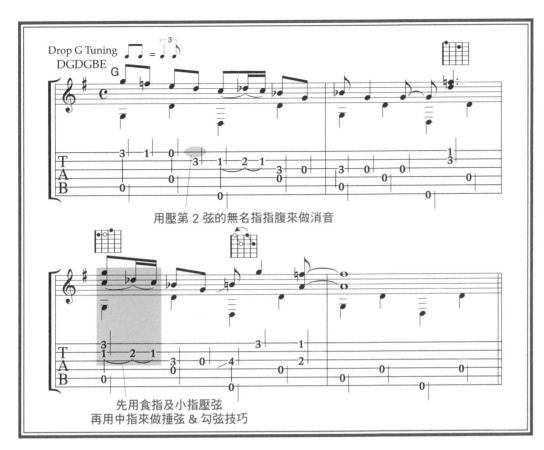

用壓第 2 弦的無名指指腹來做消音

先用食指及小指壓弦
再用中指來做捶弦 & 勾弦技巧

用Drop G Tuning 來彈奏的指彈藍調樂句。

由於可以將開放弦音做為和弦的 Bass 音,所以可按壓單音、和音的手指變多讓彈奏的自由度增高。如果彈熟了這個譜例,就自己試試看能否模仿做即興創作吧!

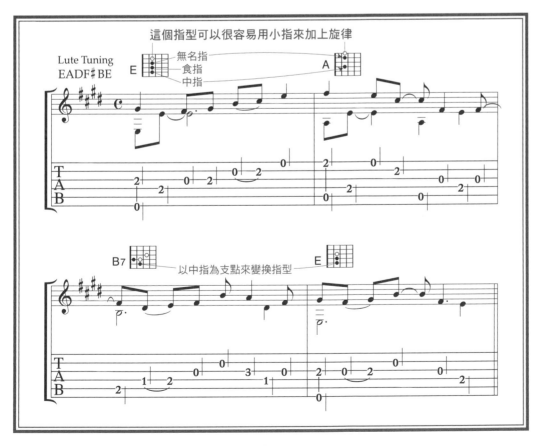

這個指型可以很容易用小指來加上旋律

以中指為支點來變換指型

使用了 Lute Tuning 做出來的譜例。請留意下降半音的第 3 弦開放音 (F♯) 所帶來的樂音效果然後彈奏。

Ex-52 的譜例是用 E 大調來彈奏的樂句,由於開放弦音沒有和弦的 3rd 音 (大三度音),所以也很容易將之應變成小調的演奏。也就是說在這個調音法中用一般 Regular Tuning 時的 E 和弦指型來按,會變成是 Em 和弦。

不規則調音（Tuning）：Open Chord Tuning 篇

不規則調音中，將所有的開放弦做特定樂音的調音法稱為 "Open Tuning"。這邊取 Open D、Open G 這 2 大基本的 Open Tuning 以及由 maj7 和弦衍生而來的 Open Gmaj7 做為 "Open Chord Tuning 篇" 的內容。

Open D Tuning（DADF#AD）

將開放弦音調成與 D 和弦構成音（D 音、F# 音、A 音）相同的調音法，從以前開始就是普及於原聲吉他與電吉他的調音法。也是在瓶頸滑管奏法（Bottle Neck Slide Guitar）（P.114）中很重要的調音法。

從 Regular Tuning 中將第 1 弦、第 6 弦音調成跟第 4 弦 D 音同音（但各相差 8 度音）、調第 2 弦音跟第 5 弦的 A 音同音（也是差 8 度音），第 3 弦與 4 弦 4f 的音同音。如果是改變很大的調音方式，那麼琴頸上全部的琴弦張力也會有很大的變化，請如前頁所述，最後仍要對各弦進行一次最終調校。

雖然有個吉他手會將 Open D 全弦上調一個全音，當作 Open E 來用，但這會讓原聲吉他的琴弦張力變得太強，給琴頸帶來太大的負擔所以一點也不建議。

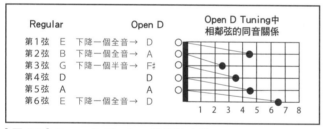

【圖 15】Open D Tuning 的調校方法

Open G Tuning（DGDGBD）

與 Open D 並列為從以前就很被愛用的 Open Tuning，將開放弦音調成與 G 和弦的構成音（G 音、B 音、D 音）相同的調音法。從 Regular Tuning 中將第 1 弦、第 6 弦調與第 4 弦的 D 音同音（各相差 8 度音），第 5 弦調與第 3 弦的 G 音同音（各相差 8 度音）。

青草地音樂（Bluegrass Music）五弦琴中用的調音法與 Open G 類似，所以將五弦琴的半音階奏法移到 Open G Tuning 上來用就變得輕而易舉。Ex-54 就是這樣的一個例子。另外，在

P.112 的三角洲藍調（Delta Blues）風練習曲中，也是用 Open G 調音法來編寫。

這個調音法當然也跟 Open D 一樣，適合用在滑管奏法上。順帶一提，讓吉他躺在膝蓋上彈奏的 Lap Style 的滑奏中所用的琴，用的也是 "Open G" Tuning，但是是將第 5 弦、第 6 弦調升成 GBDGBD 這個調音法。

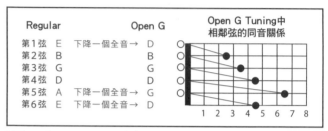

【圖 16】Open G 調弦（Tuning）的調校方法

Open Gmaj7 Tuning（DGDF#BD）

將開放弦音調成某個和弦組成的 Open Tuning 有很多種。這邊要介紹的是由 Open G 衍生而成的調音法，Open Gmaj7。

將 Open G 的第 3 弦的音下降半音變成 maj7th 音的 F#，這就是 Open Gmaj7 Tuning。就算只有彈奏開放弦也能奏出好聽的樂音。P.82 的練習曲「Annie Laurie」是使用了這個調音法來編曲的。請感受彈奏這個調音法時所帶來的樂音效果。

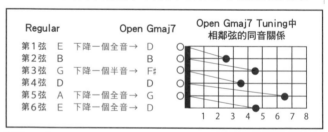

【圖 17】Open Gmaj7 Tuning 的調校方法

同樣地，從 Open D 將第 1 弦下降一個半音就可以做出 Open Dmaj7。同弦音再下降一個半音變成 C 音的話，就變成了 Open D7。像這樣從某個調音法中改變特定的弦，就可以調出各式各樣的新調音法。

往正統派的 路標

●把 Open D 及 G 當作 2 大 Open Tuning 來掌握
●變化特定弦，產生新的和弦調音法

Ex-53　使用了 Open D Tuning 的譜例

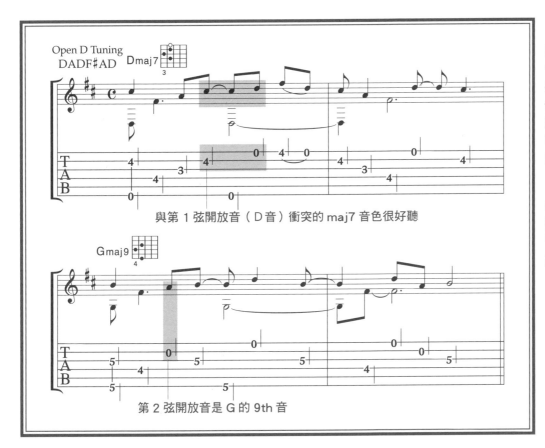

與第 1 弦開放音（ D 音）衝突的 maj7 音色很好聽

第 2 弦開放音是 G 的 9th 音

用 Open D Tuning 來彈奏的琶音樂句。由於開放弦音已經變成和弦了，所以僅需加上單音的按壓就可以輕易地做出既有和弦感又有旋律性的樂句。

第 3、4 小節的 G 和弦帶入了第 2 弦開放音的 9 th：A 音。是帶有高音開放和弦色彩的樂音。

Ex-54　使用了 Open G Tuning 的譜例

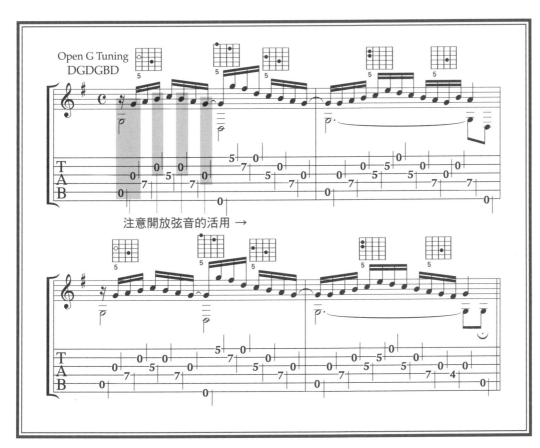

注意開放弦音的活用 →

在 Open G Tuning 中，用半音階奏法來彈奏的譜例。請注意註記在 TAB 譜上 Picking Line 的方向再彈奏。

即使從五線譜上看，所有的彈奏音像是一連串的順階上行或下行音，但一定要用半音階奏法，用不同弦來彈奏相鄰音，這是在 Open Tuning 的環境下，很潮也合適的彈奏手法。

不規則調音（Tuning）：Modal Tuning 篇

沒有大、小調的調性感的調音法，Modal Tuning。這個調音法的特色是：可以自由地運用於之前就出現過的，如民族音樂般低沉的樂音及夢幻的曲調。

D Modal Tuning（DADGAD）

這個調音法被認為是 Davy Graham 為了彈奏近似中東的樂曲而創造出來的，唸法就照著字母的拼音 DADGAD。將 Open D Tuning 中的第 3 弦調成 G 音，讓開放弦音變成 Open Dsus4 Tuning 的樂音。

G Modal Tuning（DGDGCD）

將 Open G Tuning 的第 2 弦上升半音變成的 C 音，成為 Open Gsus4 Tuning，是 Oldtime Banjo 中很普及的調音法，P.106 的練習曲 14，是將這個調音手法應用在吉他編曲上的乙例。

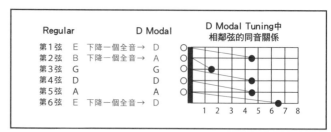

【圖18】D Modal Tuning 的調校方法

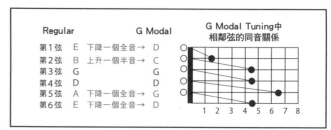

【圖19】G Modal Tuning 的調校方法

往正統派的 路標

● 原本是為了彈奏民族音樂的樂曲而做出來的調音法
● 由於開放弦音是沒有調性感的樂音，所以可以自由地調整各弦成各種調弦組合。

Ex-55　使用了 D Modal Tuning 的譜例　　CD 58

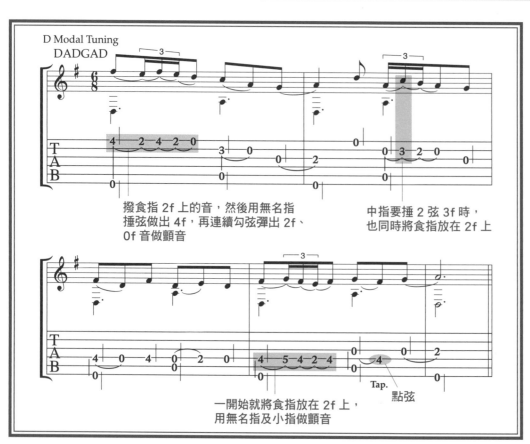

撥食指 2f 上的音，然後用無名指捶弦做出 4f，再連續勾弦彈出 2f、0f 音做顫音

中指要捶 2 弦 3f 時，也同時將食指放在 2f 上

一開始就將食指放在 2f 上，用無名指及小指做顫音

Tap. 點弦

使用D Modal Tuning的譜例，採用了愛爾蘭吉格舞曲（Celtic Music）「Banish Misfortune」中的一小部分。為了彈出愛爾蘭小提琴旋律的感覺而隨處使用了一些裝飾音。

P.84的練習曲9也是嘗試使用了D Modal來編曲。

其他不規則調音（Tuning）：Nashville Tuning

不規則調音的世界還很大，有很多無法介紹到的調音法。像是與小調和弦結合的調音法，或是加上 6th 或 9th 等和弦延伸音的調音法。Modal Tuning 也還有其他種類。筆者有出版以 Open Tuning 為彈奏主題的教則本，希望讀者可以買來參考。

那麼，這邊就來介紹比較特別一點的Nashville Tuning 吧！

琴弦本身也要替換的 Nashville Tuning

將 6 弦吉他的第 3～6 弦調高八度的調音法就是 Nashville Tuning（參考樂譜 4）。因為全部都是高音，所以使用此調音法的吉他也稱為 High Strung Guitar。

不過，一般原聲吉他所使用的琴弦是不可能調高八度來合奏的，需要使用適當的琴弦才行。最常用的高效率方法是使用 12 弦吉他所用的偶數弦。剩下來的奇數弦可以用 6 弦吉他的琴弦組所以不會浪費。12 弦吉他用的 light 規格琴弦，其偶數弦的弦粗分別為 027w・018・012・008・014・010（第 6 弦→第 1 弦）。當然，用散裝弦來組合也 OK。

我使用的是 030・020・014・010・016・013（第 6 弦→第 1 弦）這個稍微粗些的琴弦組。這與 12 弦用的 medium 的偶數弦弦粗是很接近

的琴弦。另外，為了要方便讓弦音的延展度更佳，全弦要調降半音。無論如何，在使用 Nashville Tuning 的時候，一定要換弦，有好幾支吉他的讀者，只要用其中一支來做上述的調音就可以了。

無法預期的樂音魅力

與一般調音從第 6 弦往第 1 弦，音高遞次變高的調法不同，Nashville Tuning 的高低音關係是變化的，所以常常會做出超乎預期的樂音。例如，當作 Bass 音來彈奏的弦音聽起來會像是主旋律的一部份，或是會比一般調弦法中的旋律線高八度，呈現出不一樣的感覺。若將至今彈過的曲子用 Nashevile Tuning 方式來重彈，極有可能聽來是變成一首新的曲子也不一定。

使用了 Nashville Tuning 的曲子，採譜方式大多都不是照著實際彈出來的音高寫的，而是假定用平常的調音法所彈出的音高來寫五線譜。這是因為這個做法比較容易以音樂的角度來理解所彈奏的東西（參考樂譜 5）。P.86 是用 Nashville Tuning 來彈奏的練習曲，請確認一下其樂音效果。

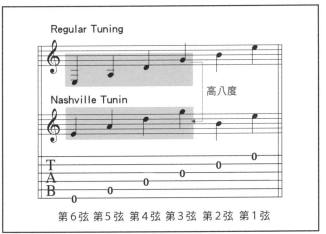

【樂譜 4】Regualr Tuning 與 Nasheville Tuning 的關係

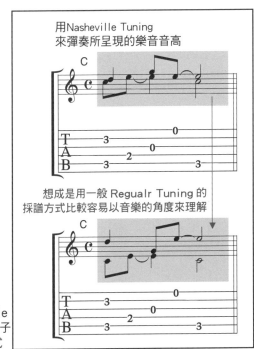

【樂譜 5】Nasheville Tuning 曲子的採譜方式

往正統派的 路標

● 由於弦本身也要換，可以準備另一把專用來做這個調音的吉他
● 做出超乎預期的樂音效果是這個調音法的魅力所在

【練習曲 8】 Annie Laurie

「Annie Laurie」 by PD. Arranged by Tokio Uchida　© TAB Ltd.

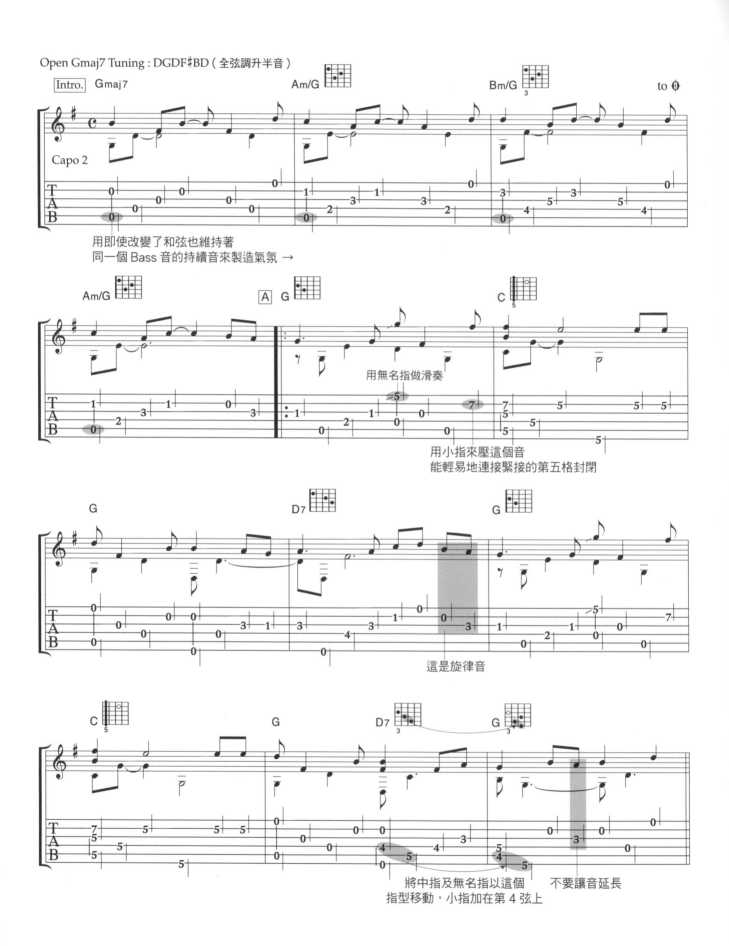

使用 Open Gmaj7 Tuning 來重編蘇格蘭民謠「Annie Laurie」。以琶音伴奏為編曲的基底，請用慢速來彈奏。掌握好哪一個音是旋律音，哪一個音是伴奏的和弦音，最重要的是要能傳達出旋律的悠閒感。CD 中將全弦提高半音。也要考慮所使用的吉他弦的張力能否承受，再決定是否改變全弦的音高。

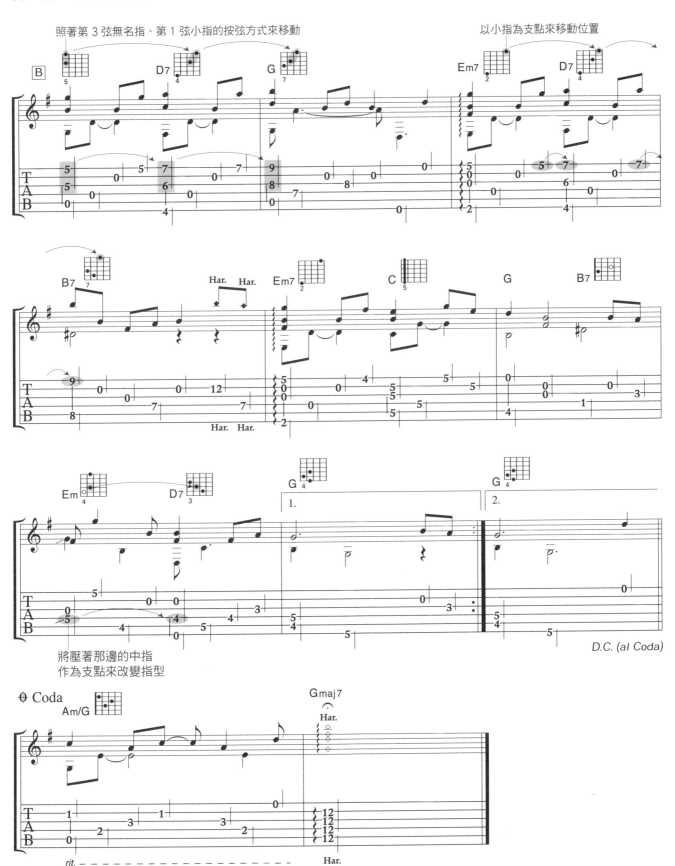

【練習曲 9】 **Cat and Dragon #2**

by Tokio Uchida © TAB Ltd.

D Modal Tuning : DADGAD

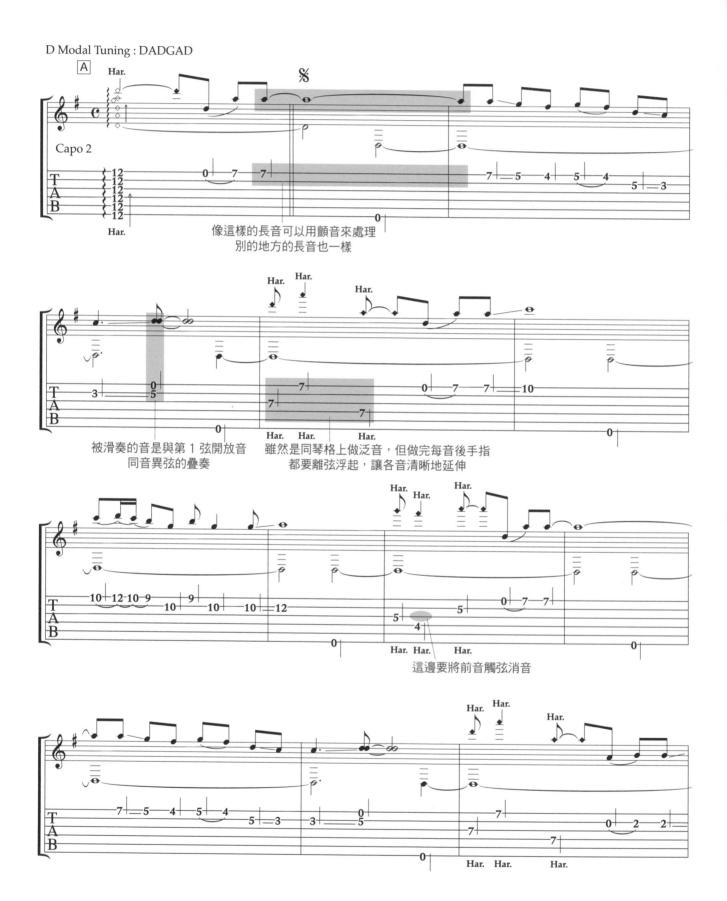

像這樣的長音可以用顫音來處理
別的地方的長音也一樣

被滑奏的音是與第 1 弦開放音
同音異弦的疊奏

雖然是同琴格上做泛音，但做完每音後手指
都要離弦浮起，讓各音清晰地延伸

這邊要將前音觸弦消音

使用了 D Modal Tuning 的原創曲，原本是為了插畫家開田裕治所主持的『群龍割"貓與龍"展（暫譯）』所做的主題曲。為了要理解此調音法的特性，特別以加入了各種泛音的新版本來當練習示範曲。雖然與原 CD 中的樂音是用同一種調音法，但構思的方式不同。

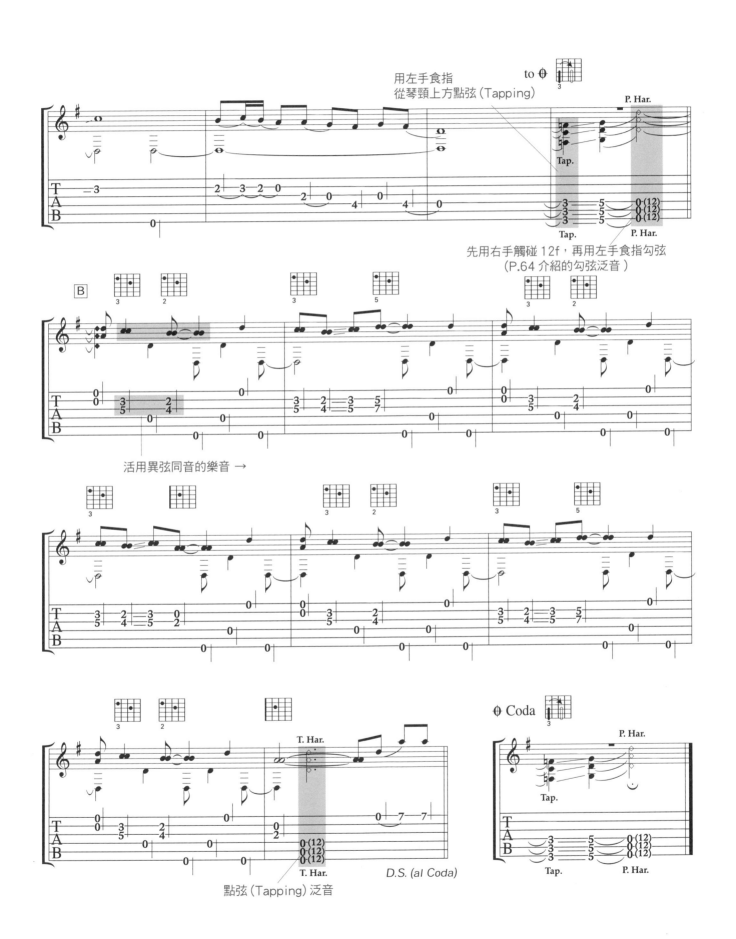

用左手食指
從琴頸上方點弦（Tapping）

先用右手觸碰 12f，再用左手食指勾弦
（P.64 介紹的勾弦泛音）

活用異弦同音的樂音 →

點弦（Tapping）泛音

D.S. (al Coda)

【練習曲 10】 High Strung Blues in E

by Tokio Uchida © TAB Ltd.

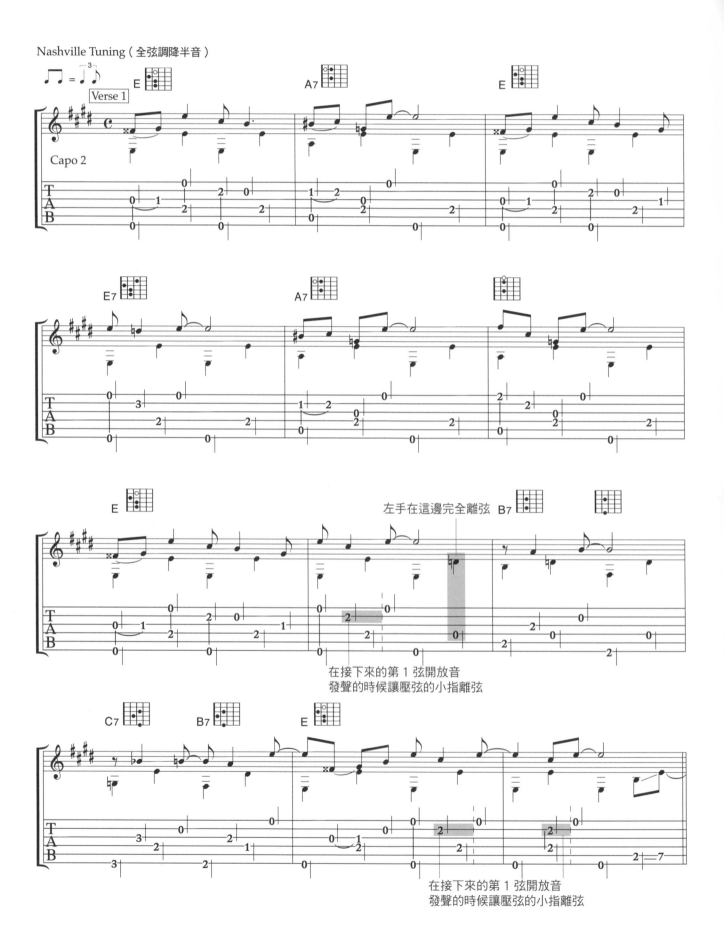

使用了 P.81 介紹的 Nasheville Tuning 的練習曲。為了以音樂的角度理解所彈的東西，五線譜的記譜方式是假定以平常的調音法時來寫的。請也試著用一般的 6 弦吉他彈奏，以確認 Nasheville Tuning 所帶來的不同於 Regular Tuning 的效果。不過，由於筆者是使用粗的琴弦，所以 CD 中所收錄的演奏是將全弦調降半音，再夾移調夾（Capo 2）來彈。

(專欄 6) 不彈吉他的時候要把弦轉鬆嗎

吉他手或是製作家等，擁有原聲吉他的人們從以前就意見分歧，吉他彈完後，弦要轉鬆還是就這樣拉緊就好呢？大家是哪一派呢？

原聲吉他在使用 Regular Tuning 的狀態下，琴弦是呈現非常繃緊的狀態。吉他的弦長或因製造商不同所做出來的弦的粗細都多少有點不一樣，Light 規格的套弦張力大約 75 公斤，也就像是懸吊一個患有代謝症候群的我（笑）。這樣的比喻，該能讓你理解琴頸或面板承受了多大的重量了吧！

"放鬆派"的想法是「至少在不彈吉他的時候要讓琴頸、面板減輕這種負擔」。嗯…樂器也是需要照顧的吧！

另一邊"拉緊派"的想法是「原聲吉他本就是依能夠負擔這樣張力的前提下被做出來的」、「如果一下拉緊一下放鬆，頻繁變換緊度的話，會破壞樂器"彈奏狀態的平衡"」、「弦會變得很容易斷掉」等等。的確，弦被轉鬆過的吉他，當再一次要調音彈奏時需要一點時間的適應才能讓琴弦的張力趨於穩定。如果弦斷掉了要換新的話，勢必多浪費了些時間。工作結束回到家，就算只有一點點可以吵鬧的時間也想要彈吉他的，就會是"拉緊派"的支持者。

哪一派的想法都很有道理。基本上我本身是"拉緊派"的。「放鬆比較好」這個想法在某種程度上會是「拉緊的狀態是不好的」的擁護者。正享受在彈吉他時也會偶而有「啊！差不多該把弦放鬆了」的想法發生。因此，除非是很久都不會再彈了，否則大部分的吉他都該保持拿起來就可以彈奏的狀態。「拿起來馬上就能彈」這件事非常重要！因為每當有什麼靈感閃過，或是想要確認什

麼彈奏概念的時候，如果還要轉緊弦的話可能會讓巧思稍縱即逝。幸運的是我所擁有的吉他都跟我一樣健壯（笑），即使沒放鬆弦，截至目前為止也都沒發生過什麼大問題。

不過，其中也有"體質虛弱"的吉他。例如，削掉面板背面力木的扇形力木吉他等，求得樂音清晰的另一風險，就是在琴弦拉緊的狀態下面板承受著較一般吉他更大的弦的張力，讓面板有膨脹拱起的可能。雖然擁有這樣的吉他會擔心前述狀況發生，不過，像我只放鬆這種吉他的弦的人也說自己是"拉緊派"，就覺得有點羞慚。因此，像這類的吉他我會將其使用在彈奏 Open Tuning 的曲風中。因吉他會因降低了幾根弦的音高，讓張力變弱，所以能安心而不需鬆弦。

「想要拉緊…但是很不安…」。有這樣擔心的讀者，我有個主意。就是先將全弦下降半音來調音。使用 Light 規格的琴弦時，將 Regualr Tuning 全弦下降半音（E♭A♭D♭G♭B♭E♭ 這樣的調音），大約會降低 8kg 的張力。雖然全弦的音高低了半音，但各弦的音程關係與 Regular Tuning 一樣，所以彈奏的弦音狀態也全都與一般的演奏一樣，縱使弦的張力變弱了也可以放心。跟別人合奏時，加上移調夾來調整音高就行了。也可以將全弦下降一個全音（也就是 2 個半音），但如果沒有將弦替換成 Medium 規格的話，張力反而會變得太弱。

當然，使用 Extra Light 或複合弦（Compound）也會有弦的張力太弱，以致樂音本身會變得沒有"彈性"。所以，除非是想要獲得特別的音色效果，否則一點也不推薦用上述的兩種套弦。還是希望讀者能使用 Light 規格以上的弦。

(專欄 7) 移調夾的運用

移調夾（Capo）對我而言，不論是 Solo 演奏或是與別人合奏時都是不可欠缺的小物。起居室也好書房也好，只要是會用到的吉他，我都一定會放移調夾做為預備。

我愛用移調夾的原因之一，是因為 Solo 演奏時樂音的平衡度會變好。一般吉他的開放弦振幅很大，與有壓弦狀態的弦振條件不同。夾上移調夾，開放弦音與壓弦音就變成同條件了，全部的音色也因此得以平衡。對於非常重視樂音平衡的 Fingerstyle 演奏來說是非常有效果的。

而且，夾上移調夾的話琴格橫幅會稍微變小，弦高也會稍微下降，會變得比較好彈。因此，除了一定不能用移調夾的情況，否則在彈奏 Solo 時我大概都會在 2f 的地方加上移調夾（因為 Capo 1 會產生容易搞錯琴格記號位置的情形）。當然也會有因為要獲得特別的樂音效果而將移調夾夾在高把位上。

如果今後學會了使用移調夾，跟別人合奏時，用不同 Key 來彈奏樂音，能讓樂音的音色拓廣。例如：對方用沒加移調夾的 E Key 來彈的話，自己就可以用 Capo 4 來彈奏 C Key，或是對方彈奏 C Key 時，自己就可以用 Capo 3 來彈奏 A Key 等等，即使彈出來的音同 Key，演奏的調性卻是不同 Key。改變彈奏的 Key，也會改變構成樂句的方法，變成獨一無二的合奏。很重要的是，要轉 Key 時要運用圖 20 的 12 音的關係來做為移調夾該如何使用的依據（加上紅字的地方是彈奏 C Key 時，移調夾該夾那來做出 E Key 的樂音、以及彈奏 A Key 時移調夾該夾那來做出 C Key 樂音的示意）。

市面上有許多種類的移調夾。在做選擇時，除了考量使用的容易度與外觀之外，能否微調壓弦的力道也是一大重點。在實際夾上移調夾時，最重要的注意點是移調夾要能垂直且緊夾住指板。如果在弦與琴格呈垂直方向加上多餘力道的狀態下夾上移調夾的話，音準會變得不正確。而且，就算在被正確調過音的弦上，正確地安裝上移調夾，多少還是會有些音準的誤差。要養成夾上移調夾之後再調一次音的習慣。希望大家都可以運用移調夾來拓寬演奏的可能性。

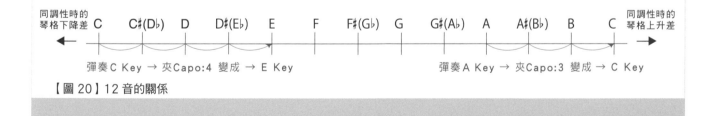

【圖 20】12 音的關係

(專欄 8) 拇指套 Pick (Thumb Pick)、手指套 Pick (Finger Pick)、指甲…etc.

常常被問:「用拇指套會比較好嗎?」拇指套並不是一定需要的物品,比較喜歡用手指彈出來的樂音的人就不需要使用。會使用是因為了解它所能帶來的好處所以才想使用。

我本身從以前就很愛用拇指套。因曲子而異,有時候也不會用,像是 Ragtime Blues 或 Country Fingerstyle 等需要常用到大拇指的曲子中,也會因彈奏的難易度及所想彈出樂音的音色不同而不可或缺。在 Live 中使用拇指套則有較易於透過 PA 展現出 Bass 樂音的律動感。

很多製造商都有發售拇指套,但我覺得 TAB 的拇指套 (販賣商:(株) 新上、P.8 有介紹) 是理想的全方位拇指套。有 (1) 在指甲側使用不容易滑掉的橡膠、(2) 可以隨著手指粗細度調整、(3) 有縫隙所以音色清晰、(4) 拇指套的內側不會卡弦…等特色。請沒用過的人一定要試試看。

只用拇指套時一定要注意的是,要避免拇指音很大聲的演奏,控制大拇指的觸碰,取得與用其他指彈的音的平衡。

另一個是食指～無名指側的手指套。雖然會因為戴了手指套而難以控制,但也有成功將圓滑的樂音放入自己音樂樂音的展現中的吉他手。我現在只會在彈奏 12 弦吉他時使用。

在不使用 Pick 類的東西時,樂音也會因為指甲的長度而改變。如果用正確的角度來彈弦,我想只要留一點點長度就可以彈出很清楚的聲音了。如果太超過的話,不只是無法用力地撥弦,音也會變細。我也只有讓食指～無名指的指甲長到 2 毫米的程度而已。

不用強力的手法來彈的話,就很難做出紮實的樂音,但其實不用留長全部的指甲,可以用指肉來撥弦。Stefan Grossman、Woody Mann、Duck Baker 這些對我有直接影響的吉他手們,不需要用到指甲就可以彈出有力且音色平衡的美妙樂音。

近年,用壓克力粉或水晶指甲等來補強指甲的吉他手也漸漸增多。關於這個,其實我也試過,但是覺得指甲長長時還要整理很麻煩,而且假的指甲很弱所以就停用了。

每個人所想做出的樂音都不一樣。為了能用自己的吉他做出自己希望的樂音,一定要不斷地督促自己增加如何使用 Pick 類的東西、指甲的長度等概念才行。

【照片 18】戴上拇指套及手指套的右手

第五章
＜專家喜愛的美國民族音樂手法＞

～就算不是為了被瞧得起也要學會！～

不限於音樂，任何事物都有根源，從根開始發展。吉他也
從民族音樂開始學習，就能學會較有說服力的演奏。這一章
要介紹的是從以前就使用於鄉村音樂或藍調領域的吉他技巧。

輕快的 Three Finger Roll

試著將Bluegrass Banjo的基本手法Three Finger Roll應用於原聲吉他。

Bluegrass Banjo 的基本技巧

所謂的 Three Finger Roll，簡單而言是用右手大拇指（T）、食指（i）、中指（m）來做有韻律的快速琶音，就變成 Bluegrass Banjo 的基本技巧了。

原本是1940年代後半備受注目的 Earl Scruggs 所完成的手法，像是從和弦音中浮出旋律一樣的音色，在當時是很新穎的東西。在也被稱為 "Scruggs 奏法" 的這個手法上再加上 Bill Keith 發明的半音階奏法，就確立了五弦琴在青草地音樂中所佔的地位。

半音階奏法在 P.68 已經有練習過，與 Three Finger Roll 一樣是可以應用於指彈原聲吉他中的手法。

右手指不要迷路

要能流暢地彈奏加入旋律的 Three Finger Roll，並不是一定要固定重複右手的 3 根手指頭撥序，而是不管什麼樣的指順都要能自在地撥弦。先彈熟以基本和弦為基底的 Ex-56 ～ 58 吧！

最重要的是，就算改變了撥弦指法，右手指也不迷路，能夠保持著正確的節奏。好好地做練習，運用這個指法，就能挑戰後面加入主旋律的 Three Finger Roll 的 Solo 了。

往正統派的 路標
- 不是單純重複右手 3 隻手指頭，而是不管用哪種指順都要能夠撥弦
- 就算改變了撥弦指法也不打亂節奏

Ex-56　從大拇指開始的 Three Finger Roll

CD 62

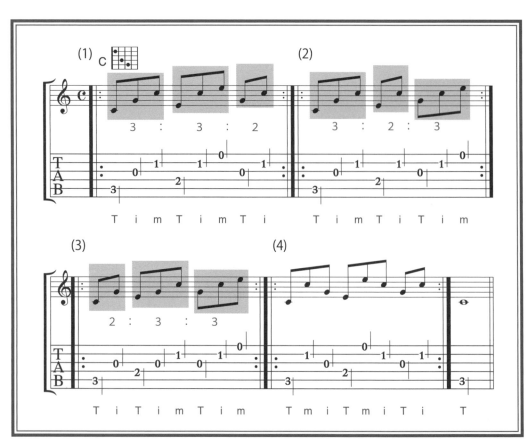

用C和弦來練習右手的Three Finger Roll。請順暢地彈奏（1）～（4）。

以大拇指（T）的撥弦為基準來看節奏的律動的話，（1）是3：3：2，（2）是3：2：3，（3）是2：3：3。雖然（4）跟（1）一樣是3：3：2，但（i）（m）的撥弦順序不一樣。

除了選擇要撥的弦、i及m的撥弦順序之外，還有許多可以考慮的彈奏形式。

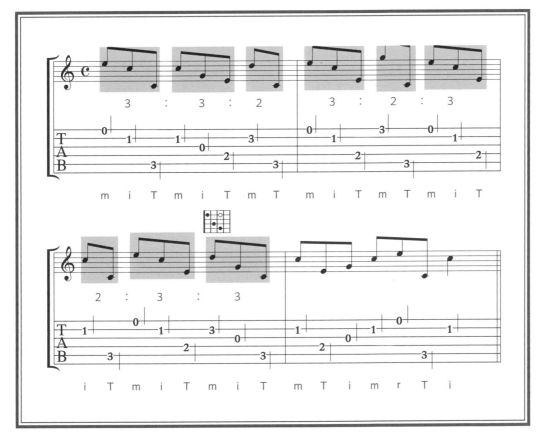

從高音側開始撥弦的 Three Finger Roll 譜例。是從高音側插入旋律時所用的指法。用壓和弦時不會用到的左手小指在 2 弦 3f 上，構成了高音旋律線。

與 Ex-56 第 1～3 小節的律動一樣是 3：3：2，3：2：3，2：3：3，但實際彈奏可以彈性地像第 4 小節一樣加上無名指（r）來撥弦，或大拇指所撥的 Bass 拍點是在律動的後段（與 EX-56 是相反的）。

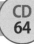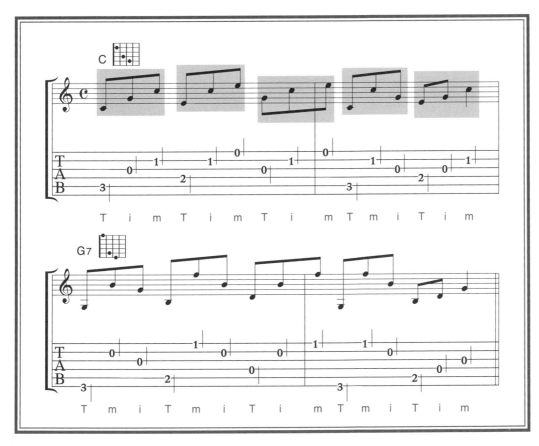

　　每兩小節使用一種指法的 Three Finger Roll 譜例。第 1～2 小節與第 3～4 小節 i 及 m 的撥弦順序不一樣，彈奏時請不要打亂節奏。

　　用 Three Finger Roll 彈奏時可以選擇要撥的弦、改變 i 及 m 的撥弦順序，任意地組合、自由地即興彈奏。

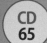

【練習曲 11】 Camptown Races

「Camptown Races」by PD. Arranged. by Tokio Uchida © TAB Ltd.

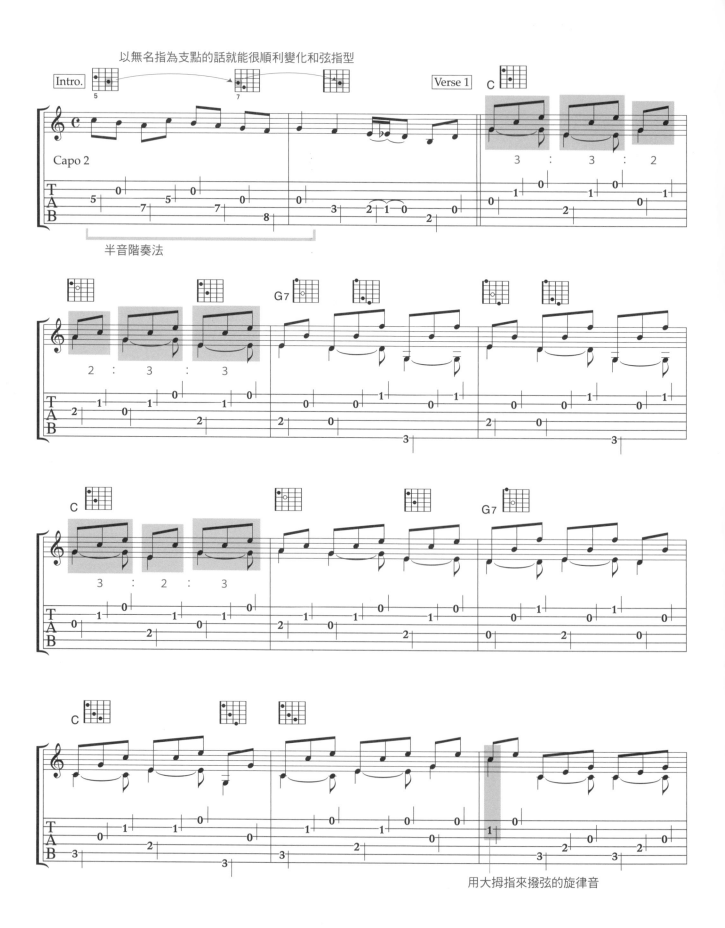

用大拇指來撥弦的旋律音

用 Three Finger Roll 來編排我的舊識 Stephen Foster 的美國民謠「Camptown Races」，副標題是「草競馬」。用 C Key 來彈

奏的 Verse 1 是用右手大拇指撥弦來彈奏主旋律，相對於此，G Key 的 Verse 2 是使用 Three Finger Roll 從高音側插入主旋律。左手的運指要因應旋

（續下頁）

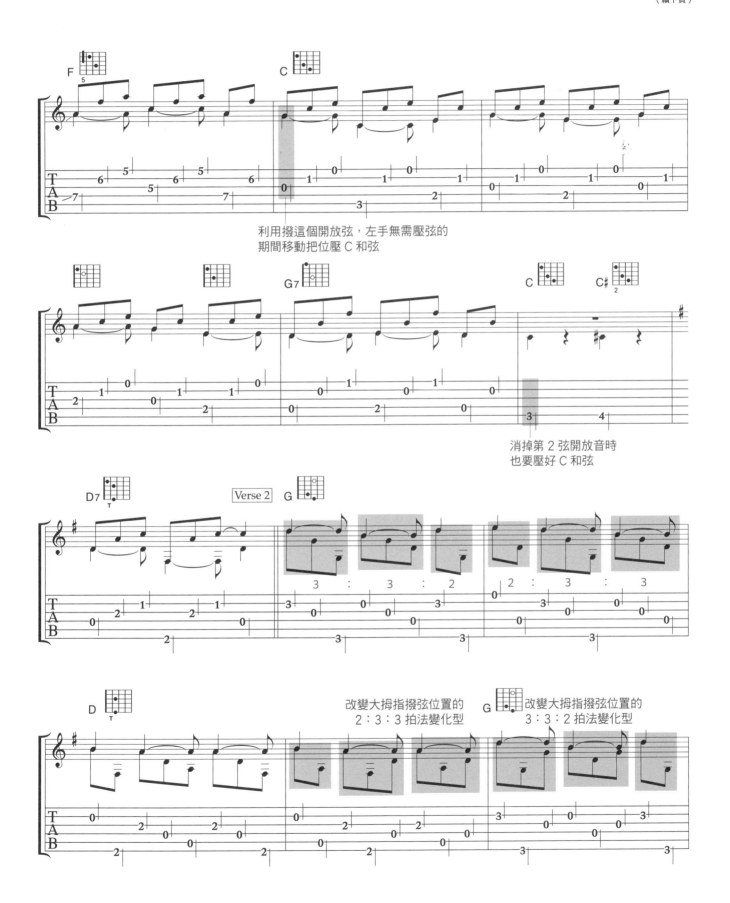

利用撥這個開放弦，左手無需壓弦的
期間移動把位壓 C 和弦

消掉第 2 弦開放音時
也要壓好 C 和弦

改變大拇指撥弦位置的
2：3：3 拍法變化型

改變大拇指撥弦位置的
3：3：2 拍法變化型

律來加上變化，在各 Verse 也有很多種右手的 Three Finger Roll 指法登場。另外，Intro 及 Ending 使用了半音階奏法。如果一下子彈得太快，右手指可能會亂掉，所以最重要的是要先從緩慢的速度開始彈奏。整首都能夠順暢彈奏時，曲子就會既好聽又輕快了！請好好加油。

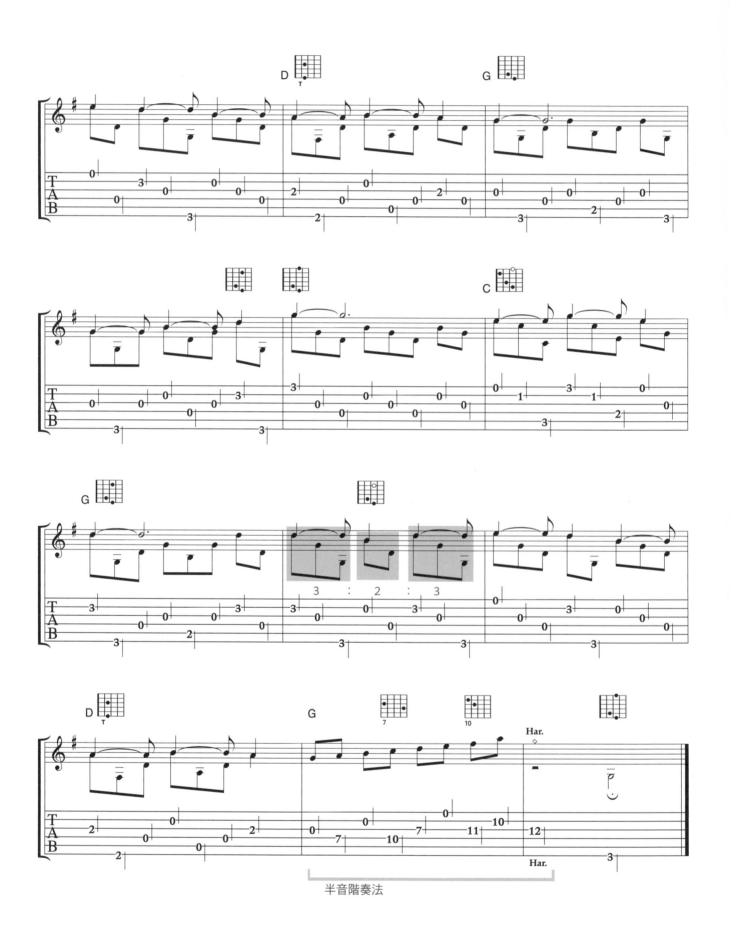

半音階奏法

【練習曲 12】 "Freight Train" Jones

by Tokio Uchida　© TAB Ltd.

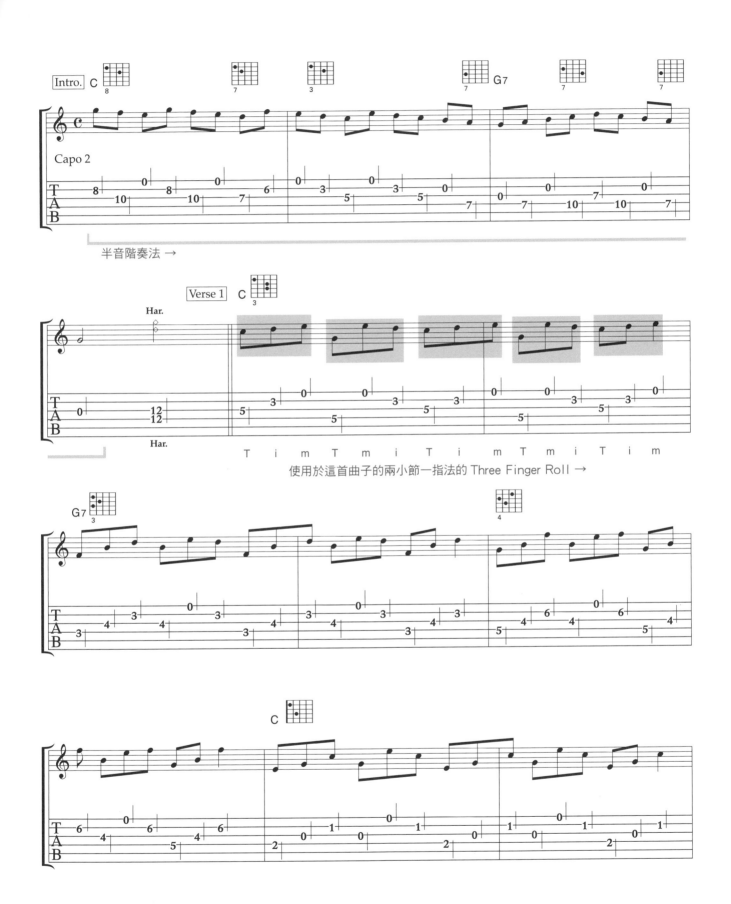

半音階奏法 →

使用於這首曲子的兩小節一指法的 Three Finger Roll →

用名曲「Freight Train」的和弦進行為編寫基底，使用兩小節一指法的 Three Finger Roll 做成的練習曲。順道一提，這首曲子的標題是發想自有著 "Freight Train（載貨火車）"之稱的往昔職業摔角運動員 Rufus Jones（笑）。

全部的高音開放和弦都使用 Three Finger Roll

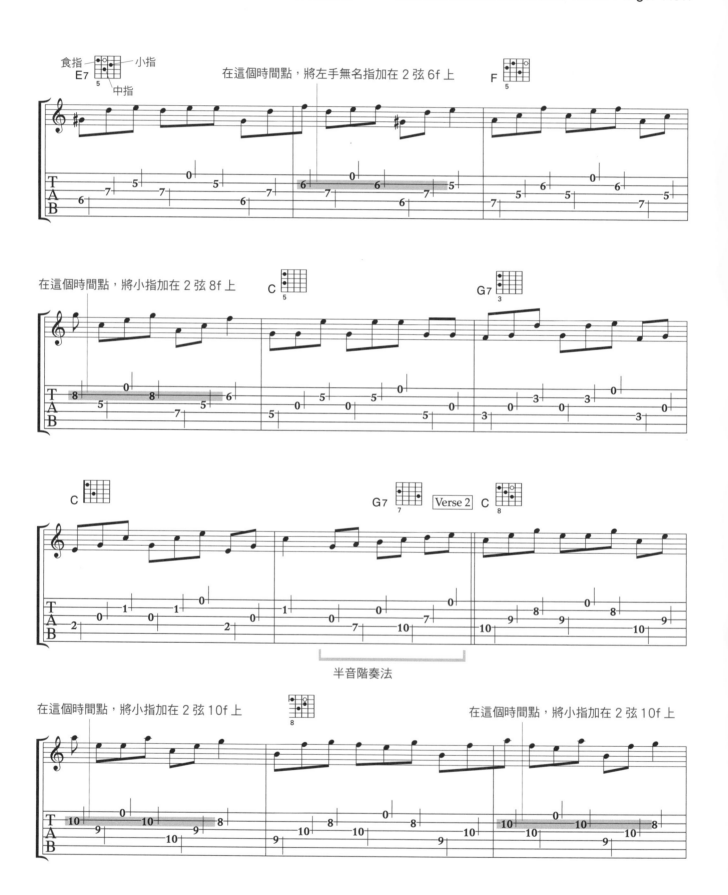

來彈奏，樂音獨特，偶爾加入未壓和弦指型的手指頭來做為按壓旋律線的用指。另外，與前面的練習曲 11 一樣，在 Intro 或 Verse 1 及 Verse 2 的連接樂句使用了半音階奏法。不論是 Three Finger Roll 還是半音階奏法都是應用自 Bluegrass Banjo 的手法，因而將之組合起來使用的話非常的搭。

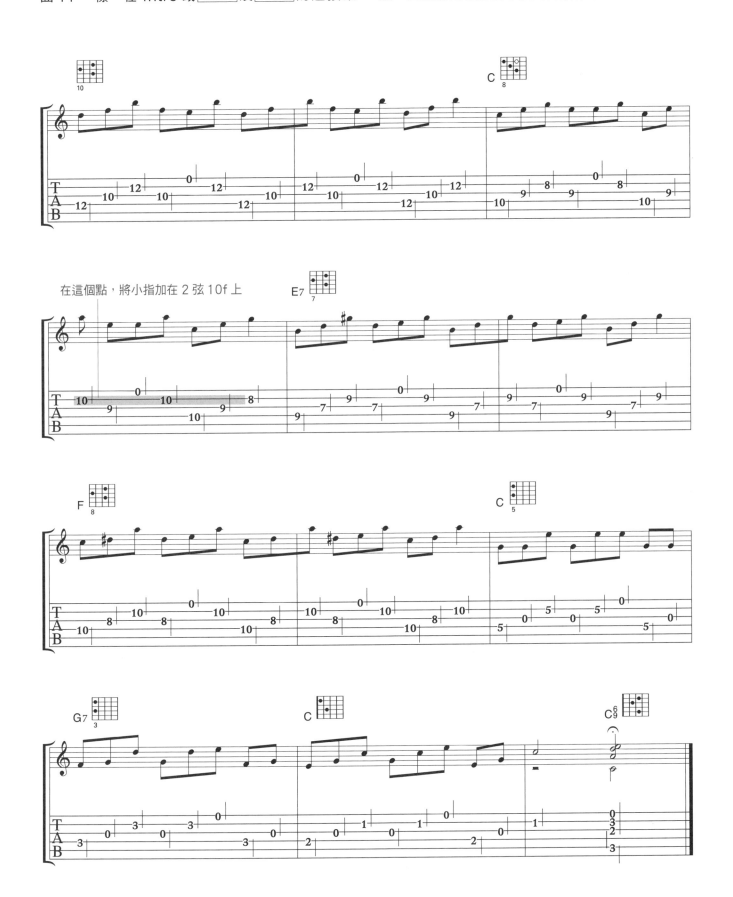

The Carter Family Picking

接著，我們要練習的是青草地音樂或鄉村音樂中不可或缺的手法，The Carter Family Picking。

單音＋撥彈（Strumming）的手法

The Carter Family 是活躍於 1920～40 年代的鄉村音樂樂團。其中的女性吉他手 Maybelle Carter 拿手的"單音＋撥彈"手法被稱為 The Carter Family Picking。以 2 拍為一節奏單位來彈的這個奏法，有很強烈的鄉村歌曲的 Backing 感，但也是有可能隨著使用者的意念而發展出別具特色的伴奏手法。

因此，一定要先學會這個基本手法。先用 Ex-59～61 來學習基礎指法及概念吧！

關於右手的手法，基本上單音部分是用右手大拇指來彈奏，高音部的撥彈則是用食指側來擔當。向下時我是用食指～無名指的指甲部分（照片 19），向上時則是用食指的指腹側（照片 20），但也可以像 Maybelle Carter 一樣只使用食指。在做撥彈技巧時，最重要的是考慮樂音的平衡，輕輕地撥。

這個手法當然也可以用 Pick 來進行，但作為指彈 Solo 演奏的變化型，我建議用食指來彈奏。

【照片 19】向下撥彈　　　【照片 20】向上撥彈

往正統派的 **路標**
- 由 Maybelle Carter 拿手的"單音＋撥彈"而生的奏法
- 食指側的撥彈要輕柔地進行

Ex-59　The Carter Family Picking 的基本指法　CD 67

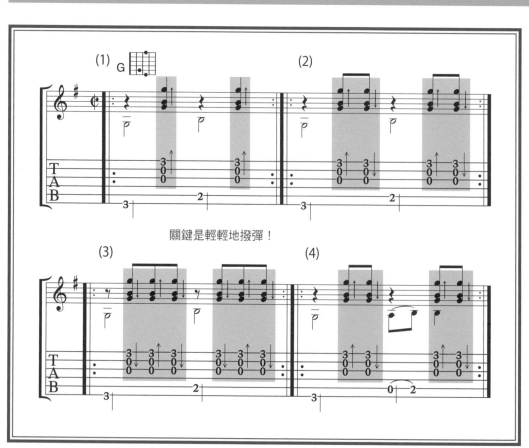

關鍵是輕輕地撥彈！

用 G 和弦來彈奏 The Carter Family Picking 的基本指法吧！

（1）只有向下撥彈，（2）在反拍上加上向上撥彈。（3）在 Bass 音後反拍也加上向上撥彈，將節奏分得更細。（4）在第 5 弦插入捶弦的裝飾音，做出華麗感。

就像 Ex-9 也有提到的，在壓 G 和弦的時候，如果 5 弦 2f 的音沒有很清晰的話，請在彈奏第 5 弦時浮起無名指。

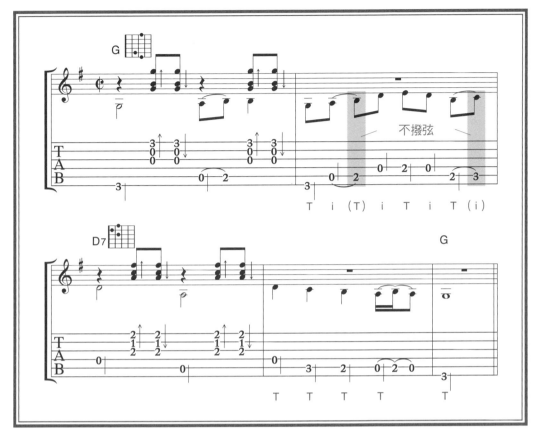

不撥弦

T i (T) i T i T (i)

T T T T T

在 使 用 了 The Carter Family Picking 的 Backing 中 加 入 了 Single Note Run 的譜例。

單音的撥弦，就如註記在 TAB 譜數字旁邊的 Picking Line 方向所示，基本上正拍是用右手大拇指（T），反拍是用食指（i）來彈奏。不需撥弦的拍點就稍微做一下空刷。

由於第 4 小節全都在正拍撥弦，所以用不到食指。

Ex-61　將單音彈出旋律的例子

CD
69

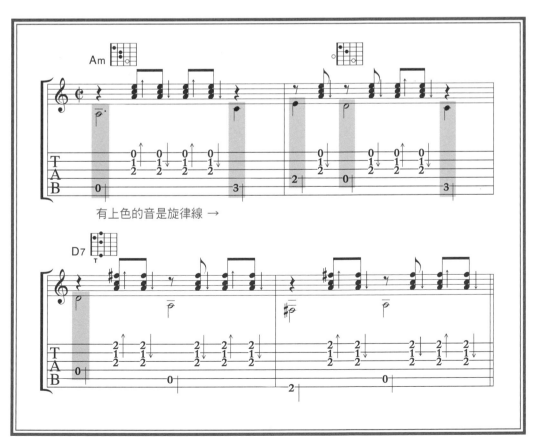

有上色的音是旋律線 →

把單音部分變成一條旋律線的譜例。小心！撥彈的力道不要太強，要像是從和弦中浮出旋律一樣的彈奏就好。

像本例，因是用撥彈技巧來填入旋律間的空隙，所以會因應旋律的拍點進行來改變加入撥彈的位置。

第 2 小節第 1 拍、第 2 拍是連續的旋律音，所以在第 1 拍的反拍輕輕地加入了向上的撥彈。

【練習曲13】 Wildwood Flower

「Windwood Flower」by PD. Arranged by Tokio Uchida　© TAB Ltd.

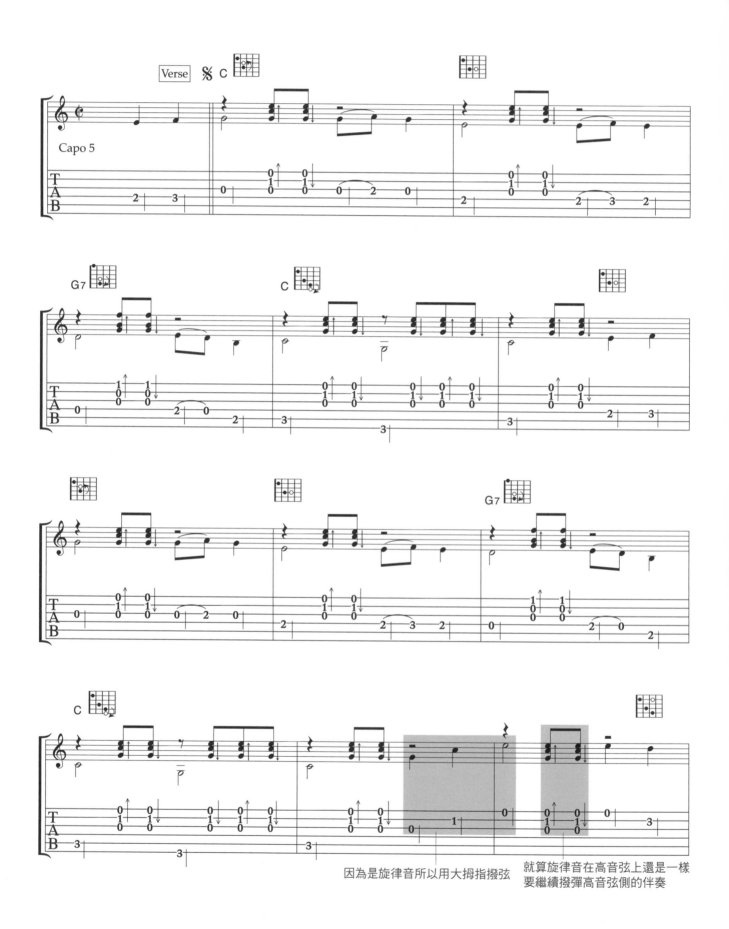

因為是旋律音所以用大拇指撥弦

就算旋律音在高音弦上還是一樣
要繼續撥彈高音弦側的伴奏

今天以前彈奏了許多鄉村、青草地音樂家的樂曲，也試著彈彈看為 The Carter Family 耳濡目染的「Wildwood Flower」乙曲吧！附錄 CD 中，

為了要做出輕快的音色感覺而將移調夾夾在 5f。
Verse 部分的編曲很接近 Maybelle Carter 所彈奏的東西。為了讓旋律線清楚地浮現，請注意撥

（續下頁）

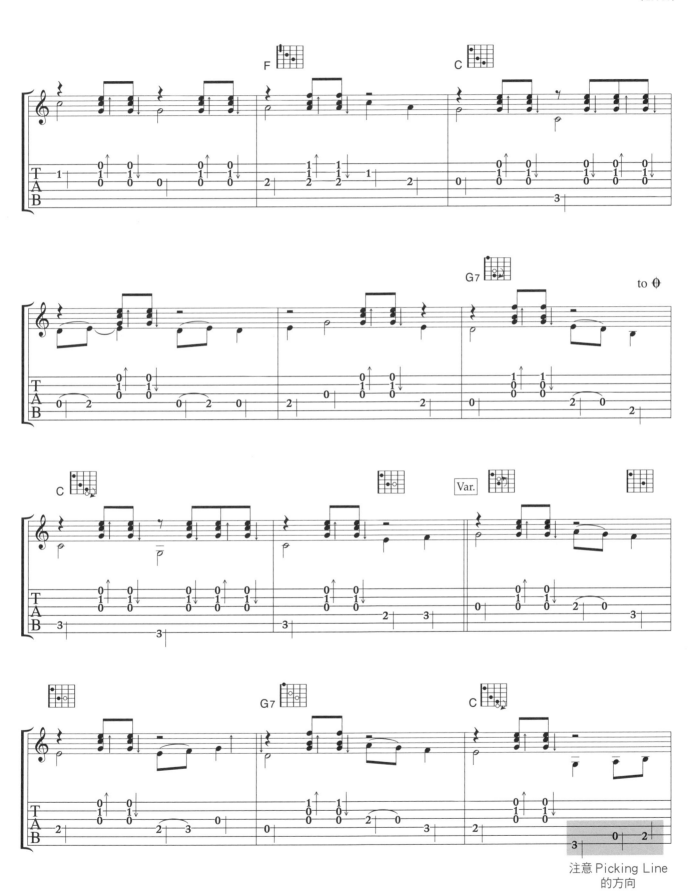

注意 Picking Line 的方向

彈音量的平衡。Var. 的部分是依原樂曲的和弦進行，使用了 The Carter Family Picking 來彈奏的即興演奏。加入這樣子的即興演奏，樂曲的品質就提升。希望讀者最後都能加上屬於自己的即興演奏。

在使用 The Carter Family Picking 中，用大拇指彈奏旋律音的同時，也要盡量保持住高音部的和弦指型。在彈奏 Single Note Run 的時候，

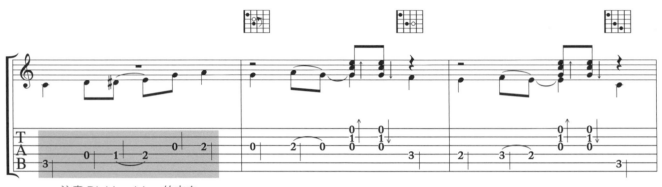

注意 Picking Line 的方向

G7 C

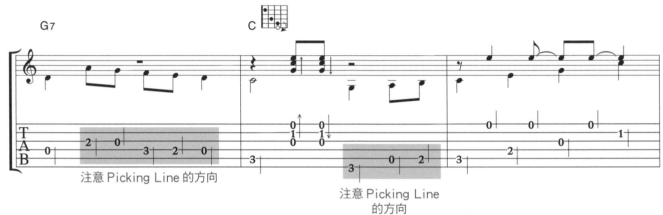

注意 Picking Line 的方向

注意 Picking Line 的方向

F

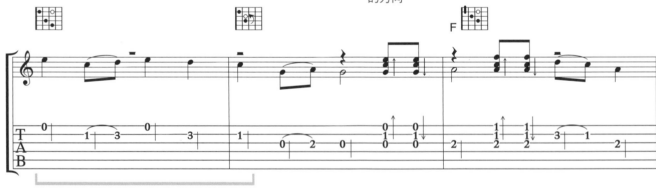

保持 C 和弦指型並加入小指按壓

C

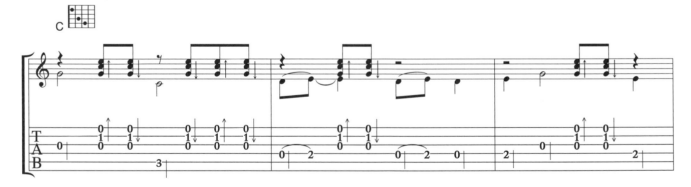

有時也可能有無法維持好和弦指型的情況發生。雖然如此，當主旋律是和弦音的一部分時，除了仍要保有到和弦進行意識之外，也要能在完奏主弦律後即刻正確地壓好和弦指型。另外，請注意 TAB 譜的 Picking Line，留意該用右手的哪一隻手指頭來撥弦。

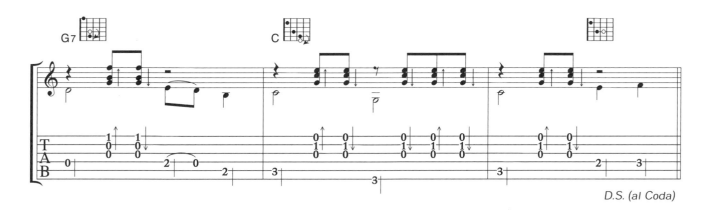

D.S. (al Coda)

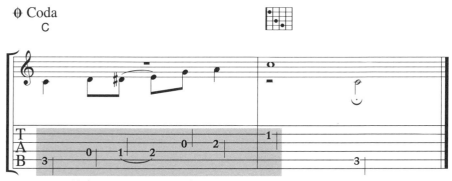

注意 Picking Line 的方向

【練習曲14】 Shady Grove

「Shady Grave」 by PD. Arranged. by Tokio Uchida　© TAB Ltd.

G Modal Tuning : DGDGCD

Verse

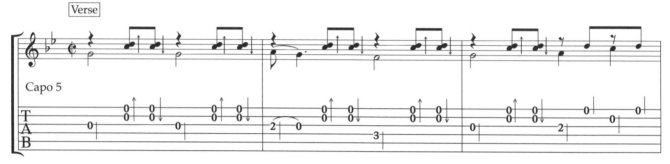

Capo 5

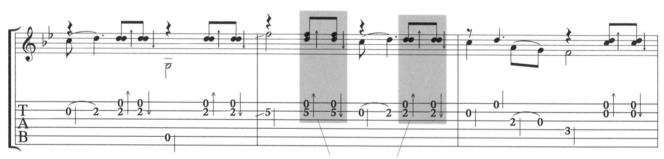

就算旋律音在高音弦上還是一樣要
繼續撥彈高音弦側的伴奏

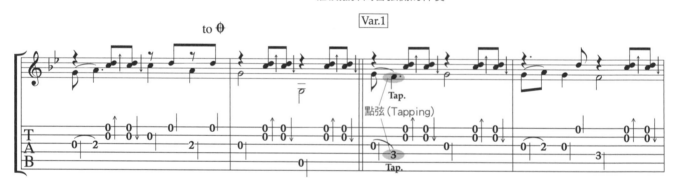

to ⊕

Var.1

點弦 (Tapping)

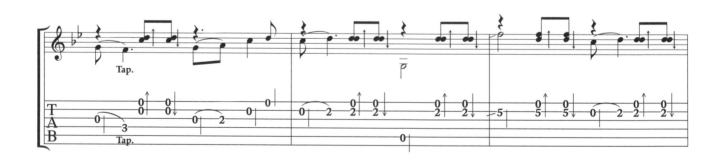

將 Old time 傳統曲「Shady Grove」使用 G Modal Tuning，The Carter Family Picking 來編曲。此調音法的樂音（Tone）很適合這首曲調，可以感受的到 Clawhammer Banjo 的樂音氛圍。加上 Var. 1 是及 Var. 2 的兩個變奏部分，構成樂曲的新開展。

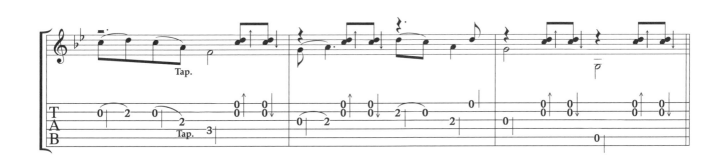

Var.2

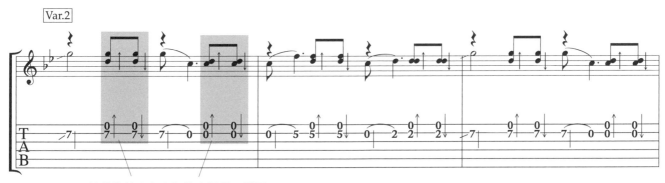

就算旋律音在高把位上還是一樣要
繼續撥彈高音弦側的伴奏 →

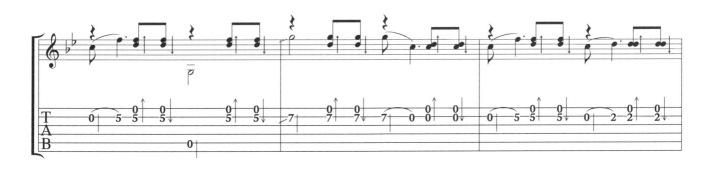

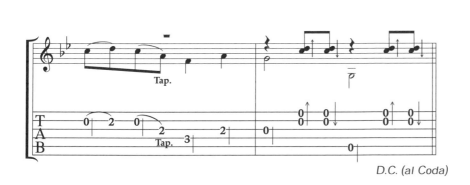

D.C. (al Coda)

⊕ Coda

藍調中才有的狂野樂音

　　偶爾也刻意粗魯的彈吉他，賦予演奏不同的表情吧！這一篇的內容將聚焦於用在鄉村藍調中的撥彈（Strumming）、悶音刷奏（Brushing）、Snapping Bass 這些技巧。

撥彈（Strumming）及悶音刷奏（Brushing）

　　彈撥和弦的技巧雖然叫做 Stroke，但在指彈（Finger Picking）的世界裡用的是 "Strumming" 這個名字。雖然 Strumming 奏法也有用於前頁的 The Carter Family Picking 中，但這是藍調裡做出狂野撥彈的重要技巧之一。

　　就像 P.100 所介紹的一樣，向下撥彈時用的是右手食指～無名指的指甲側，向上時則使用食指的指腹側，不過，也會偶爾在向下撥彈時同時用掌根觸碰低音弦附近，做出有衝擊性的彈奏效果。在平常的指彈中加入撥彈，就可以做出戲劇性的樂音。

　　常與撥彈技巧同義使用的 "悶音刷奏（Brushing）" 總的來說指的就是在彈奏特定的弦時故意也彈響其他的弦這樣子粗魯地撥弦（參考 P.23）。實際上的悶音刷奏，是包含了向下、向上的動作，用各種刷法來彈撥和弦音。如果無法確實控制好右手的話，效果則減半。

Snapping Bass

　　彈奏時做出狂野樂音的另一個技巧，就是將琴弦拉起再撥弦的 "Snapping" 技巧。特別針對 Bass 音使用的 Snapping Bass 是 Delta Blues 的傳統技巧，常常與 Strumming 組合使用，以演奏出強烈魄力的聲響。嘗試看看用 Open G 來彈奏練習曲 16。

往正統派的 路標	●確實控制右手 Strumming 的下上動作。
	●將上拉弦的 Snapping 奏法與 Strumming 組合

Ex-62　加入 Strumming 的和弦 Backing

CD 72

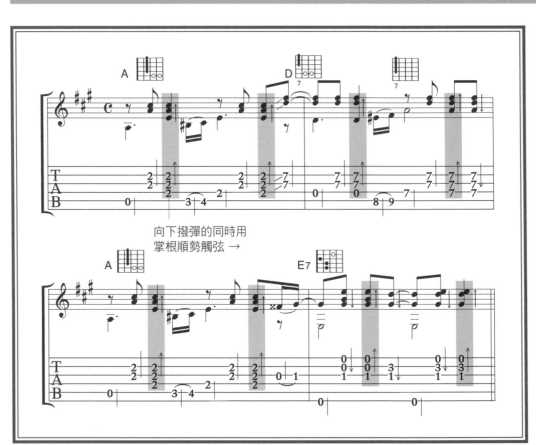

向下撥彈的同時用
掌根順勢觸弦 →

　　加入Strumming的8 Beat Backing譜例。這個手法也可以使用在有節奏的自彈自唱中。

　　在做第2拍、第4拍的向下撥彈時，請用掌根順勢靠向低音弦側邊來加上重音。

　　彈奏A和弦及D和弦時，稍微彎曲食指來做封閉消除第1弦的音。

　　在第2小節中封閉第1弦～第3弦的左手要在第3拍移動到第1弦～第4弦。

Ex-63　加入悶音刷奏的 Monotonic Bass Boogie-Woogie

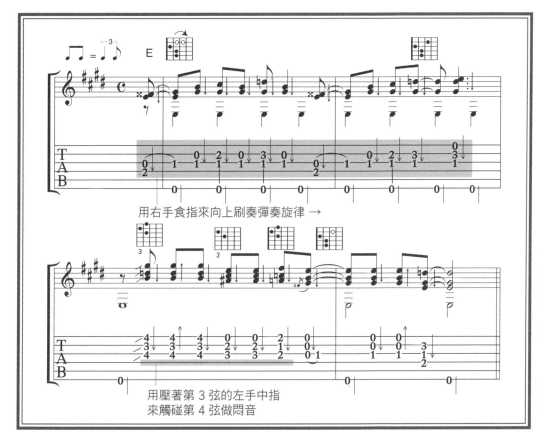

用右手食指來向上刷奏彈奏旋律 →

用壓著第 3 弦的左手中指
來觸碰第 4 弦做悶音

在 Monotonic Bass 上使用 Boogie-Woogie 風格來彈奏的話就會變成很厲害的藍調，但如果再加入悶音刷奏的話，藍調感的層次性會再更加提升。

第 1～2 小節就是這樣的例子。如果可以正確地壓住和弦指型，大拇指也做悶音刷奏，就能做出更加堅硬的樂音。

第 3 小節請注意 Strumming 的箭頭方向。

Ex-64　加入了 Snapping Bass 的深沉 E Key 藍調

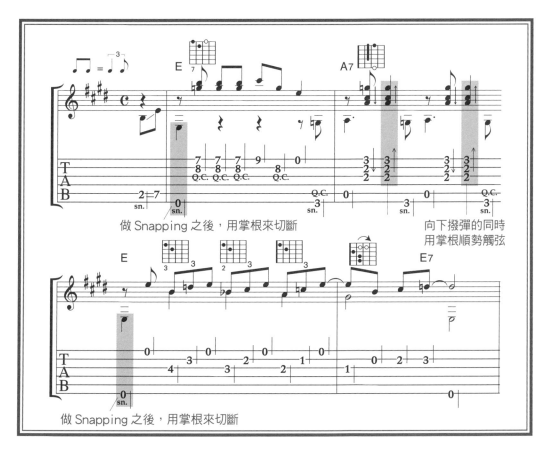

做 Snapping 之後，用掌根來切斷

向下撥彈的同時
用掌根順勢觸弦

做 Snapping 之後，用掌根來切斷

加入了 Snapping Bass，E Key 的深沉 Delta Blues 樂句。TAB 譜中註記「sn.」的音，用 Snapping Bass 來猛烈地彈奏。

第 2 小節在加入了 Snapping Bass 的 Bass 即興短句上，組合了高音部的撥彈來彈奏。請注意不要讓節奏亂掉。

【練習曲 15】 Corrina Corrina

「Corrina Corrina」by PD. Arranged by Tokio Uchida　© TAB Ltd.

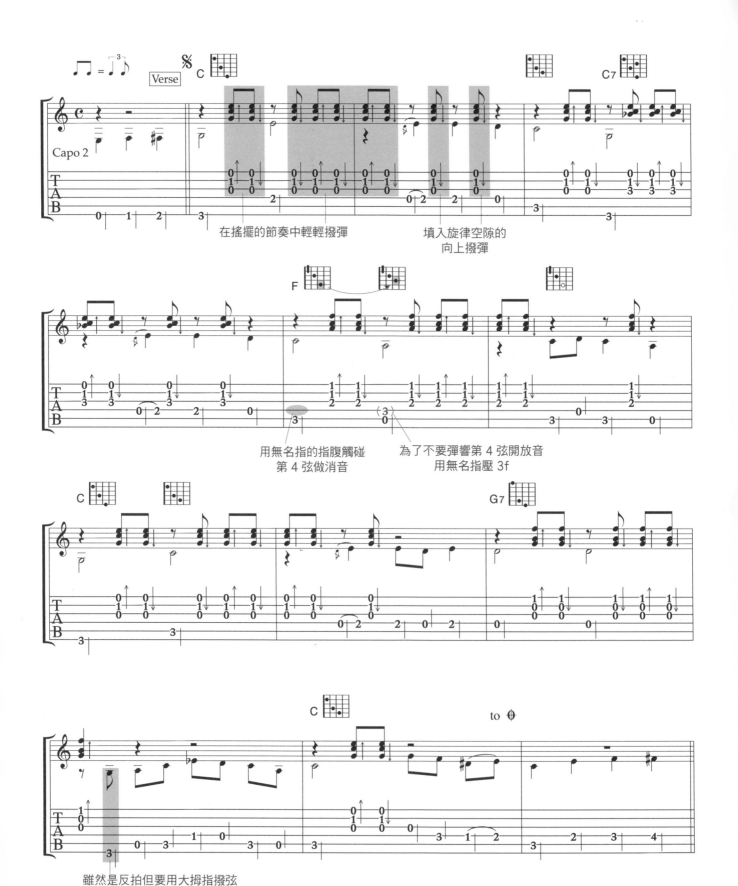

在搖擺的節奏中輕輕撥彈

填入旋律空隙的
向上撥彈

用無名指的指腹觸碰
第 4 弦做消音

為了不要彈響第 4 弦開放音
用無名指壓 3f

雖然是反拍但要用大拇指撥弦

來彈奏自古傳唱的傳統藍調歌謠「Corrina Corrina」吧！雖然用了很多撥彈技巧，採用緩慢鬆散的搖擺節奏，但某層意義上也算是 The Carter Family Picking 式的編曲。一定要注意旋律音與撥彈的平衡。Var. 的部分是連接即興樂句的變奏型。

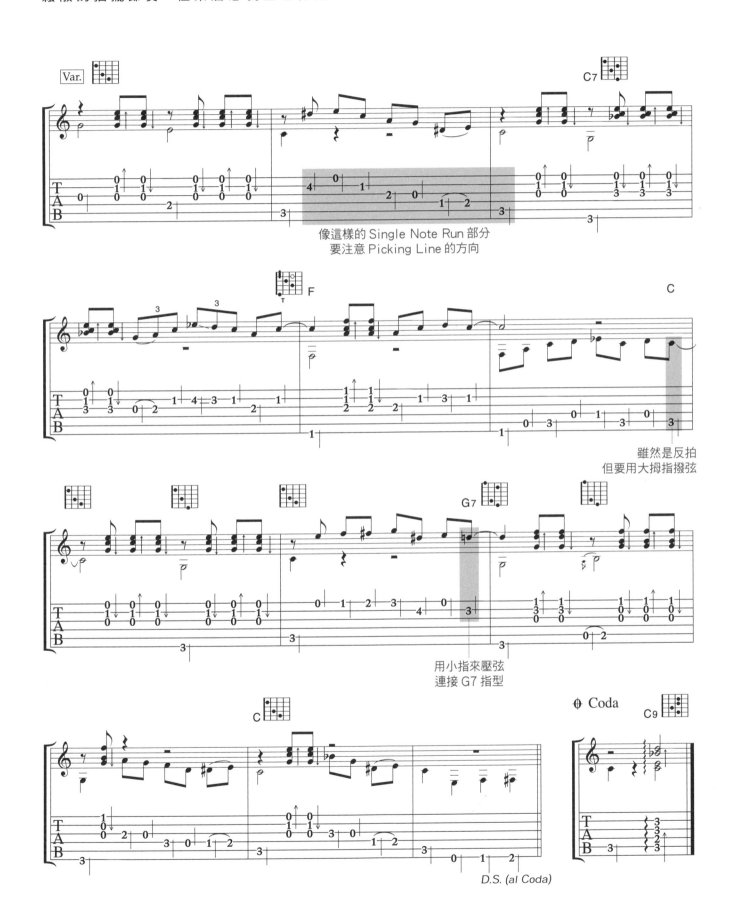

像這樣的 Single Note Run 部分
要注意 Picking Line 的方向

雖然是反拍
但要用大拇指撥弦

用小指來壓弦
連接 G7 指型

D.S. (al Coda)

111

【練習曲16】 Blues from Dockery Farm

by Tokio Uchida © TAB Ltd.

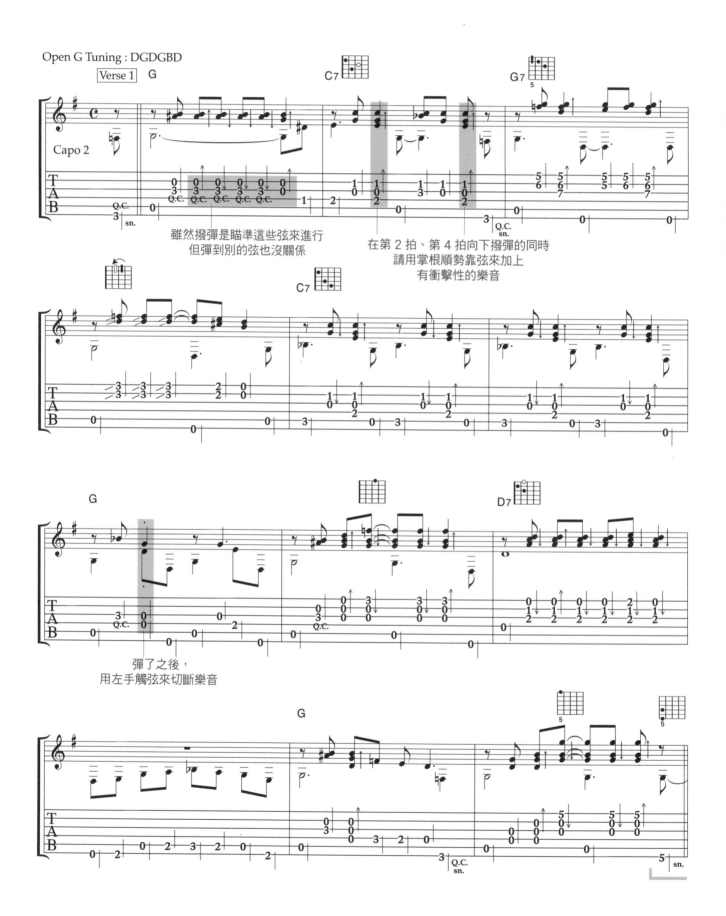

Open G Tuning : DGDGBD

雖然撥彈是瞄準這些弦來進行
但彈到別的弦也沒關係

在第2拍、第4拍向下撥彈的同時
請用掌根順勢靠弦來加上
有衝擊性的樂音

彈了之後，
用左手觸弦來切斷樂音

匯集了典型 Delta Blues 手法的 Open G Tuning 練習曲。滿載撥彈、悶音刷奏、Snapping Bass 等技法做出 Delta Blues 的深沉樂音。在第

1 小節中出現，用 3 弦 3f 及第 2 弦開放音的半音差做出的不和諧音，也是產生 Delta Blues 氛圍的手法之一。請即興地發揮這首曲子中學到的觀念。

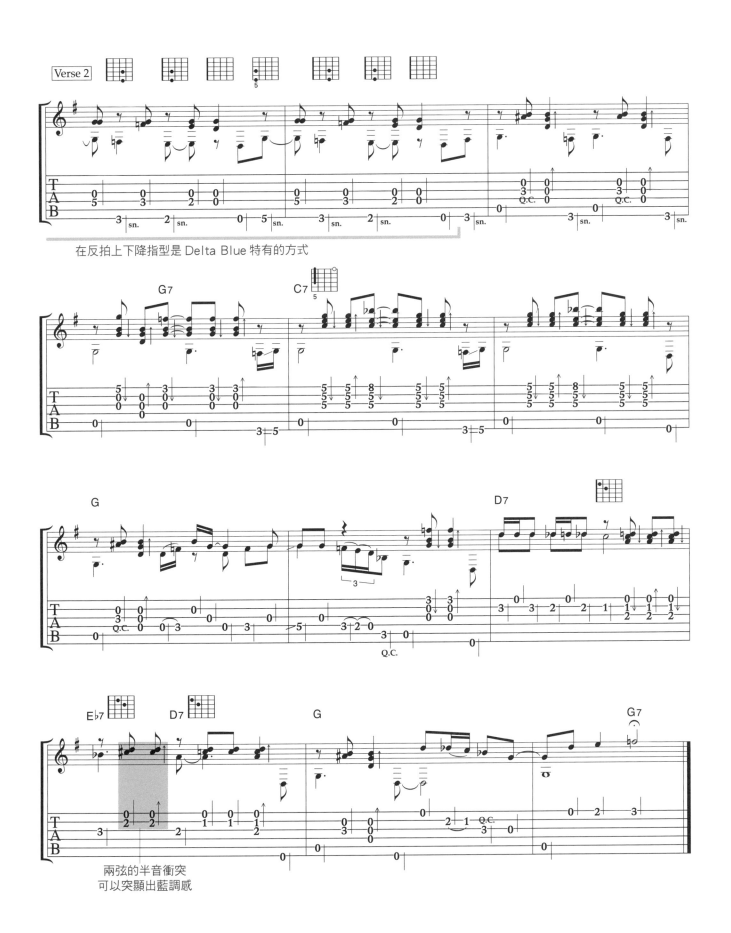

在反拍上下降指型是 Delta Blue 特有的方式

兩弦的半音衝突
可以突顯出藍調感

滑管奏法 (Bottleneck Slide) (1)

本篇與下篇要練習的是藍調或鄉村音樂中不可或缺的滑管奏法。一定可以擴大你新的樂音視界。

戴上滑音棒的指頭

建議將滑音棒戴在左手小指。因為剩下的食指、中指、無名指可以用於旋律或和弦的壓弦。

比起太緊的滑音棒，有點鬆的滑音棒戴在小指上時，其他的指頭會比較好壓弦。有些人也會煩惱「晃來晃去無法穩定滑奏」，但實際演奏時可藉由用無名指夾住滑音棒來固定，就可以確實控制住了。

P.122 的專欄有介紹理想的滑音棒，請當作參考。

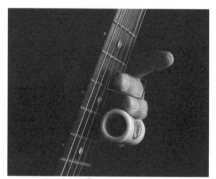

【照片 21】
左手指消音

左手指的消音

將滑音棒靠在弦上用右手撥弦時，滑音棒與上弦枕之間的弦振會發出多餘的聲音。要防止這樣的情況發生就要用左手指來消音 (Mute)。

方法是，用沒戴滑音棒的任何一根手指頭來觸弦就行了。由於無名指要用來協助穩定滑音棒，所以一般會用食指或中指來觸弦。我的話都是使用中指 (參考照片 12)。

學會左手的消音的話，就能防止滑音棒離弦時開放弦發出聲音了。也可以減輕將滑音棒靠在振動中的弦上時發出的 "吧呷" 這種噪音。

右手指的消音

旋律優美的滑音演奏中很重要的是右手指的消音。其實，這個技巧在這本書的 P.50 ～ 51 就已經學過了。現在請再複習一下使用右手中指消音的 Ex-31 及使用大拇指消音的 Ex-32。其原理在滑管奏法中也一樣。如右頁的 Ex-65 及 Ex-66。

實際的演奏中，像是故意要粗糙的彈奏時，左手、右手都可以不做消音。要練成可以因地制宜地隨機應用。

音高的控制及顫音

由於滑管奏法是將滑音棒放在弦上滑動彈奏，與壓指板的一般壓弦方式不同，所以彈奏的人一定要學會如何將彈奏音控制在正確的音高上。

要得到正確的音高，要像圖 21 一樣將滑音棒放在琴衍的正上方。不過，如果刻意放在琴衍與琴衍之間，就可以做出藍調化的微妙音色。用耳朵來引導，一直練習直到能像是自在唱歌一樣的感覺吧！

讓滑音演奏更富有表情的技巧是顫音。滑到正確的音高然後在該音高上做顫音技巧。以目標音高的琴衍正上方為中心，用固定的速度左右移動滑音棒。隨著擺動幅度及速度的不同，會有各種可能的樂音產生。

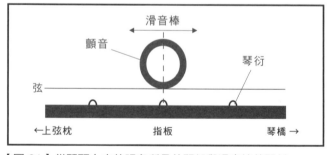

【圖 21】從琴頸上方的視角所見的琴衍與滑音棒的關係

Ex-65　正確的主旋律音高與顫音的控制

只有這個音要用左手中指壓弦

用右手中指觸碰第 1 弦來消音

顫音

使用Open D Tuning，試著用滑管奏法彈奏速度很慢的旋律。

要正確地控制滑奏的旋律音高。長音可以用類似唱歌時抖音的感覺來做顫音。

只有第 1 弦要滑奏時，先讓右手大拇指放在第 2 弦上的話就不會發出多餘的聲音。不過，不要碰到第 3 弦～第 6 弦。這樣會在不小心的情況下消到共鳴音。

Ex-66　使用右手中指及大拇指來消音的滑管演奏樂句

用右手中指觸弦消音

顫音

用右手中指觸弦消音

用右手大拇指觸弦消音

顫音

用左手指來消音的滑管演奏樂句。TAB 譜中的音全都用滑管彈奏。

往低音弦側移弦彈奏的第 1、2 小節雖然可以全部都用右手中指來消音，但第 3、4 小節有幾個要往高音弦側彈奏的地方，就要用右手大拇指來消音。

1 弦與 4 弦 3f 的音是 3rd 的藍調音符，實際上是將滑棒放在第 3 跟第 4 琴衍間來彈奏。

滑管奏法 (Bottleneck Slide) (1)

這邊要介紹的是，彈奏各種滑管奏法之前必要的滑管角度控制。為了能自由自在地使用滑管奏法，一定要先學會以下四種方法。

第 1 弦上的滑管奏法與弦高調整

只在第 1 弦上做滑管演奏時，靠上滑音棒，將前端稍微往前突出去做出角度 (照片 22)。在拉長第 2 弦開放音且需同時在第一弦上滑奏時、或是用第 6 弦與第 4 弦的低音開放弦來彈奏 Alternating Bass 且需同時在第 1 弦加入滑奏旋律時，這個方法很重要。

【照片 22】
只靠在第 1 弦上

順道一提，在調整適合滑管奏法的弦高時，是以有沒有辦法做這個只在第 1 弦上的滑管演奏為基準 (參考圖 22)。將滑音棒靠在第 1 弦上時，可以彈響第 2 ～ 6 弦開放音，且滑音棒不會碰到琴頸或琴格…要做到上述的狀態的話，弦高會需調得較高些。不過，因弦高過高的話會很難壓弦，所以只要適度的調整即可。

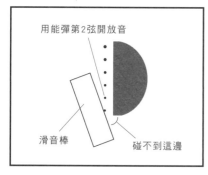

用能彈第2弦開放音

滑音棒

碰不到這邊

【圖 22】
調整適合滑管奏法的弦高示意

在低音弦上的滑管演奏

只在第 4 ～ 6 弦上做滑管演奏時與在第 1 弦上彈奏時相反，是將手腕往前伸然後靠上滑音棒 (照片 23)。這時候要做消音的左手中指也只碰

得到要滑奏的低音弦，第 1 ～ 2 弦是可以當作開放弦來使用的狀態。用 Ex-67 來嘗試一下這個組合低音弦上與第 1 弦上的滑奏的練習。

【照片 23】
只靠在低音弦上

遮蓋全弦的滑奏

Open Tuning 中很常將滑音棒遮蓋全弦來變換和弦。這個時候要用均等的力量將滑音棒靠在弦上。另外，此時滑音棒如果沒有平行琴格的話，是無法做出正確的和弦樂音的 (照片 24)。請確認 1 ～ 6 弦全部的弦是否有清楚的發出聲音。

【照片 24】
用滑音棒遮蓋全弦

高音複數弦的滑奏

將低音弦當作開放弦使用、同時滑奏高音弦來彈奏和弦時所必須使用的方法 (照片 25)。像是將遮蓋全弦的滑音棒往下方直向移動的感覺。這很常出現在 Regular Tuning 的滑管彈奏中。

【照片 25】
靠在高音的複數弦上

往正統派的 路標

● 只用於第 1 弦與只用於低音弦的各種滑管彈奏，都要注意滑音棒的角度
● 滑管彈奏複數弦時，要用均等的力量來將滑音棒靠在各弦上

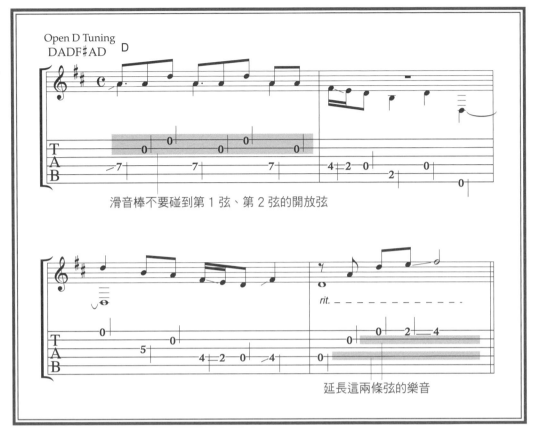

滑音棒不要碰到第1弦、第2弦的開放弦

rit. _ _ _ _ _ _ _ _ _ _ _ _

延長這兩條弦的樂音

用 Open D 來彈奏，滿載了鄉村味道的滑管演奏樂句。

第1～第3小節以低音弦為中心彈奏滑管旋律。為了組合第1、第2弦的開放音，左手手腕要稍微往前用滑音棒上端觸弦。

第4小節的最後面留下第4弦、第2弦的開放音，然後在第一弦上做滑管演奏。這邊要把滑音棒的前端稍微往前突出，用下緣觸弦。

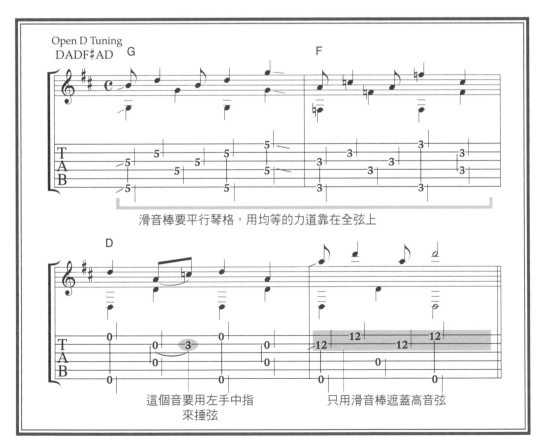

滑音棒要平行琴格，用均等的力道靠在全弦上

這個音要用左手中指來捶弦

只用滑音棒遮蓋高音弦

用滑音棒遮蓋全弦來彈奏和弦的 Open D 樂句。請確認滑音棒遮蓋全弦的地方，每一個弦都有被清楚地彈出來。

如果可以用左手指消音的話，在第3小節開頭滑音棒要離弦時就不會發出多餘的開放音。

第4小節中只有用高音弦來彈奏滑音旋律。注意滑音棒的前端不要碰到第4弦發出「呀呷」這種多餘的噪音。

117

【練習曲 17】 Innocent Slide

by Tokio Uchida © TAB Ltd.

Open D Tuning : DADF♯AD

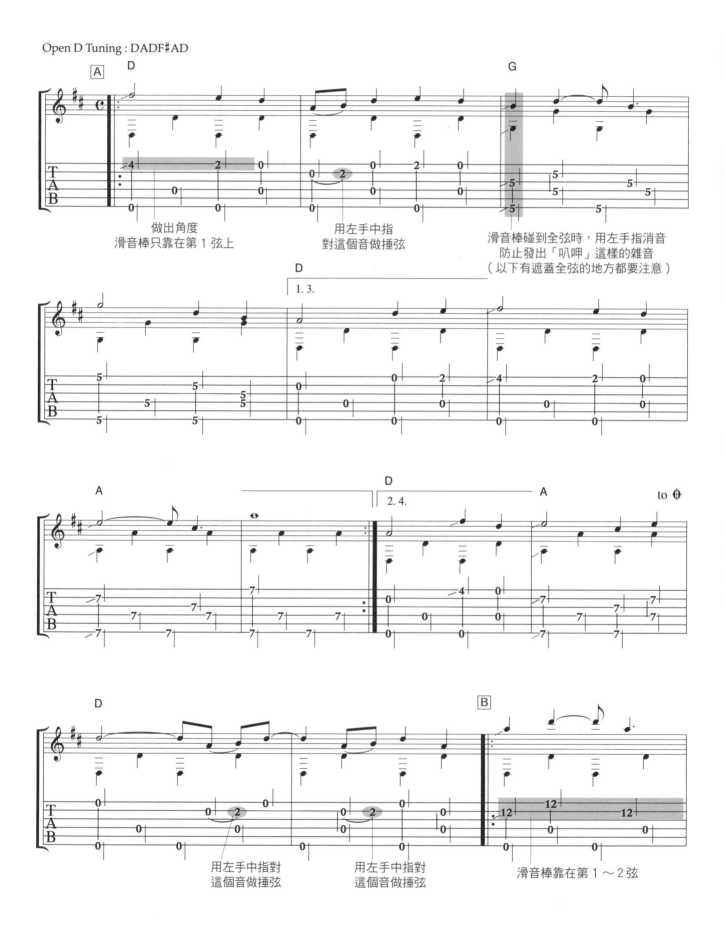

做出角度
滑音棒只靠在第 1 弦上

用左手中指
對這個音做捶弦

滑音棒碰到全弦時，用左手指消音
防止發出「叭呷」這樣的雜音
（以下有遮蓋全弦的地方都要注意）

用左手中指對
這個音做捶弦

用左手中指對
這個音做捶弦

滑音棒靠在第 1 ～ 2 弦

運用 Open D Tuning 來做成的簡易滑管演奏曲。全曲都用 Alternating Bass 來彈。除了 TAB 有標示的地方之外，全都是用滑管演奏主旋律。請留意正確的音高，享受地彈奏。加上顫音可以賦予曲子表情，但注意！不要因過於專注在顫音而打亂節奏。

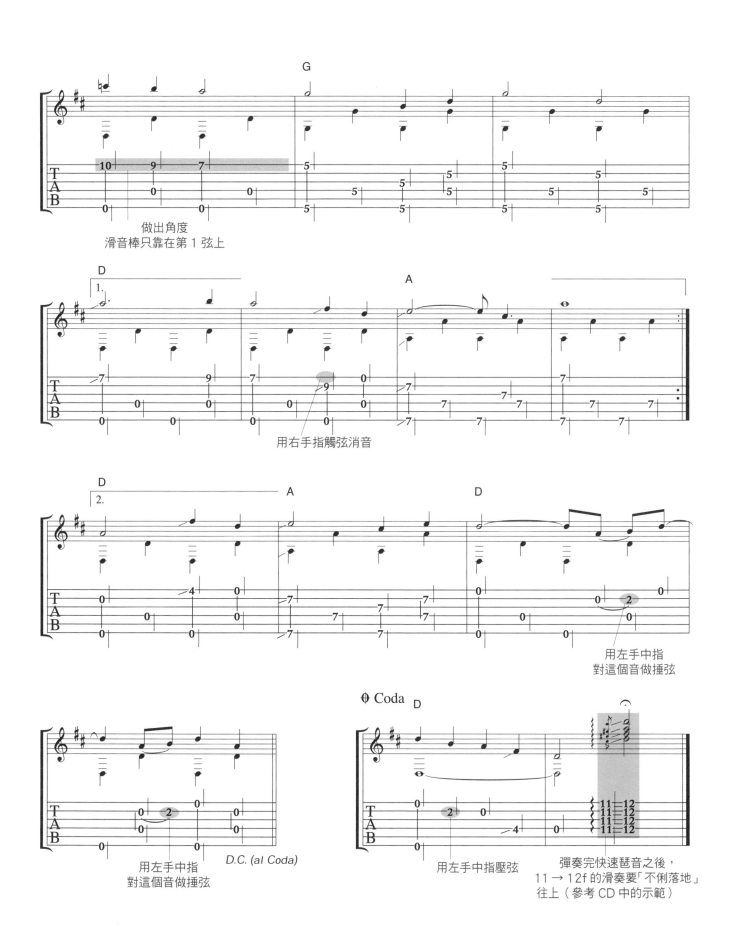

做出角度
滑音棒只靠在第 1 弦上

用右手指觸弦消音

用左手中指
對這個音做搥弦

用左手中指
對這個音做搥弦

D.C. (al Coda)

⊕ Coda

用左手中指壓弦

彈奏完快速琶音之後，
11 → 12f 的滑奏要「不倒落地」
往上（參考 CD 中的示範）

【練習曲18】 Good Old Memories

by Tokio Uchida　© TAB Ltd.

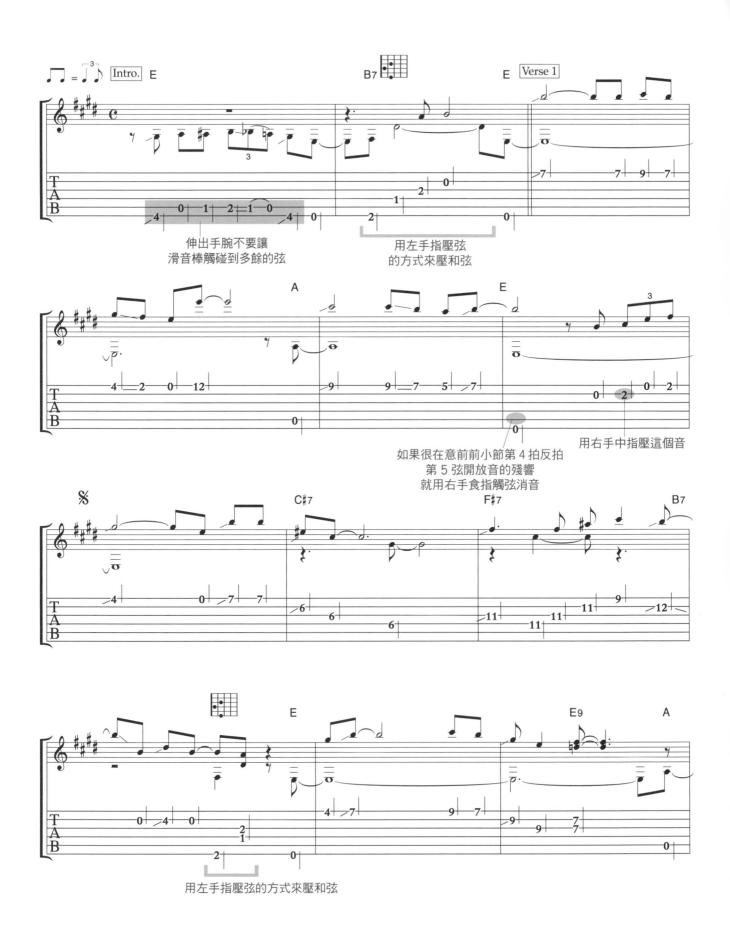

伸出手腕不要讓
滑音棒觸碰到多餘的弦

用左手指壓弦
的方式來壓和弦

如果很在意前前小節第4拍反拍
第5弦開放音的殘響
就用右手食指觸弦消音

用右手中指壓這個音

用左手指壓弦的方式來壓和弦

來嘗試一下用 Regular Tuning，帶著哀愁感的滑管演奏曲吧！不像 Open Tuning 一樣壓全弦後都是和弦，只用滑音棒將部分的弦遮蓋起來就有好幾個部分可以當作和弦來使用。如果右手有確實做好消音的話，曲子的旋律會變得很優美。請在長音上使用顫音，讓旋律歌唱。

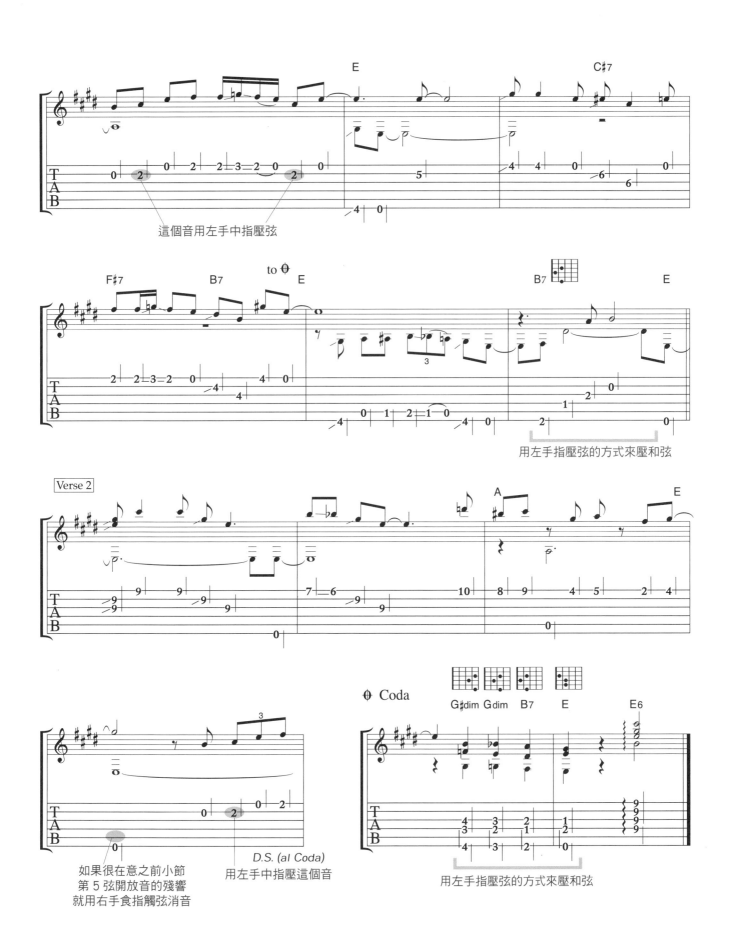

這個音用左手中指壓弦

用左手指壓弦的方式來壓和弦

Verse 2

如果很在意之前小節
第5弦開放音的殘響
就用右手食指觸弦消音

D.S. (al Coda)
用左手中指壓這個音

用左手指壓弦的方式來壓和弦

121

(專欄 9) 理想的滑音棒

滑管奏法所使用的滑音棒有不同的材質與形狀。金屬、玻璃、陶瓷、木片、骨頭…雖然每一種的音色都不一樣，但只要是有硬度的東西，就可以拿來做滑音棒。以前的藍調樂手也有人使用像是小刀一樣的東西，雖無法戴在指頭上，但可以用手指夾著使用。

對每個吉他手而言，根據演奏類型或是要求的樂音不同，所使用的"最棒的"滑音棒也不同，我理想中的滑音棒要符合以下條件。

(1) 表面很滑且很硬

不管是哪種材質，如果表面有傷痕，摸起來粗粗的，就做不出"滑順"的樂音演奏。因為，不管用滑音棒的哪邊觸弦，都要能做出滑順的滑奏樂音是最最基本的要求。

(2) 12 個琴格的全弦都能被完全蓋住

原聲吉他中的滑奏中，12 個琴格都有被使用的可能，而也有從低把位直接滑動到第12 把位的。對只做單音滑奏的人不在這個範圍內，但滑音棒一定要有應對上述演奏功能－能做全弦覆蓋的必要條件。

(3) 前端的角要圓滑

如果不要滑音棒在直向移動時發出雜音，那麼前端的角就要成圓滑狀。用玻璃瓶頭來做的時候也是要磨得圓圓的，而且要磨得跟用來滑奏的那一面一樣光滑。

(4) 有著不妨礙彈奏的重量

輕薄的滑音棒做出的聲音沒有延展性，樂音無法拖太長。在可以控制的範圍內，最理想的滑音棒還是要有一定的厚度及重量。

(5) 戴在手指上時沒有壓迫感

太緊的滑音棒會讓戴它的手指頭關節完全被固定住，進而影響到其他指頭的壓弦動作。戴上時稍微鬆鬆的是最理想的口徑。相反地，如果太寬的話會很難控制。

考慮以上幾點，而由我所監修出的理想滑音棒，就是瓷製的「Giant Bone Bar」(參考 P.8，經銷商：(株)新上)。遮蓋全弦時能跟指板保持一個相當間距，也有絕妙的曲線。大家請一定要試試看。如果是想要比較重的版本，也有黃銅製的「重量級 Giant Bone Bar」哦(笑)。

【照片 26】各式各樣的滑音棒

第六章
＜能領先一步的方法＞

～為了正統派這個目標而挑戰！～

終於來到了最終章。通往正統派的路也許很險惡，但是，是很值得挑戰的！難度提升的話演奏也會變得辛苦，但如果最終能成自己所想努力成就的吉他演奏的話就太棒了。朝正統派的彈奏方法前進吧！…那麼，Let's try！

39

利用開放弦來變換位置

只要彈奏就一定會有響音的就是開放弦。這一篇的重點是要如何有效的運用開放弦這樣的特質。

有效的運用開放弦吧

由於原聲吉他是琴弦張力很強的樂器,所以會給壓弦的左手相當程度的負擔。如果能靈活運用不需要壓弦的開放弦的話,演奏就能更游刃有餘。其實在這篇之前已經介紹了許多運用開放弦的方法,但今天也再來重新認識一下開放弦的運用方法吧!

使用開放弦的好處

第一,由於原聲吉他的開放弦樂音很優美,所以可以利用這個特質。像是第四章所學的高音開放和弦、Open Tuning 等等,都是活用了這個特質的例子。

第二,彈奏開放弦期間左手變得很自由也是一大優點。Ex-69 就是這樣的例子。只要加進一根開放弦,就可以非常流暢地彈奏單音的長句。Ex-70 是彈奏 Bass 及主旋律的指彈 Solo 譜例,藉由夾入開放弦音,就可以順利的往下一個和弦把位移動,變成讓旋律能在更寬廣的指版上移動。順道一提,在第四章所介紹的半音階奏法,也是運用了開放弦來做把位移動的手法的一例。

用不具旋律意義的觀念,開放弦的音偶爾也會被當作連接音來使用。就好像是包裝東西時會在縫隙間塞進填充物一樣。Ex-71 就是這樣一個例子。這個方法沒有其他樂器可以做到,是非常「吉他」的想法。

就是這樣,使用開放弦有非常大的好處。所以,要常常掛念著開放弦的存在哦~!

往正統派的 路標
- 夾進開放弦音,就可以做出滑順的樂句
- 把握使用開放弦的好處,經常掛念他的存在

Ex-69　夾著開放弦音的單音樂句　〔CD 83〕

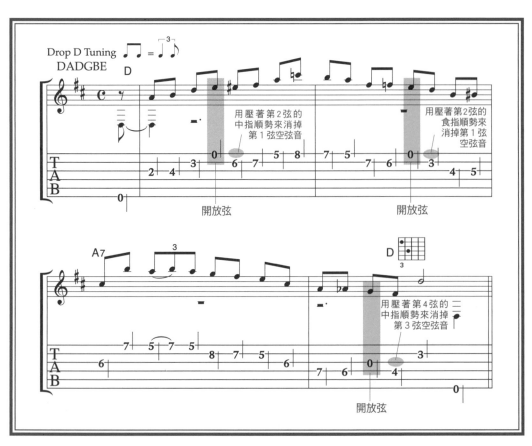

由Lonnie Johnson彈奏,延續了好幾個小節的藍調樂句。請注意Picking Line的方向再決定該用右手的哪個手指彈奏。

就如TAB譜所註記的一樣,多虧有開放弦音的插入,才能順利變換位置且流暢地彈奏這樣子的長樂句。

除了Lonnie Johnson之外,Reverend Gary Davis在移動和弦位置時也有利用編入開放弦音,以利彈奏流暢的單音樂句的例子。

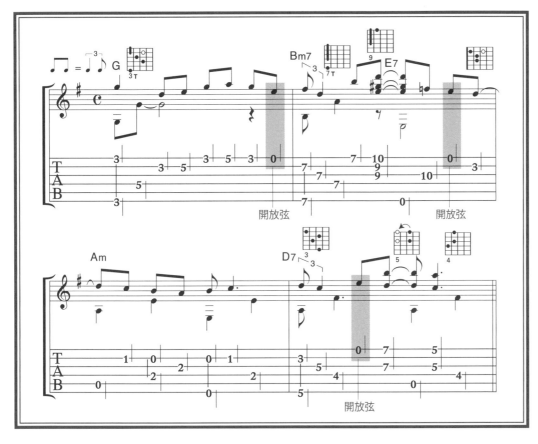

用慢條斯理的 Shuffle 節奏來彈奏稍有爵士感的指彈樂句。

從第 2 小節第 3 拍反拍開始的是連續下行旋律 F 音 → E 音 → D 音中的 E 音，就是利用第 1 弦開放音來彈奏，不僅可以讓旋律音瞬間從高把位移動到低把位，也可以流暢地連接在一起。

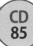
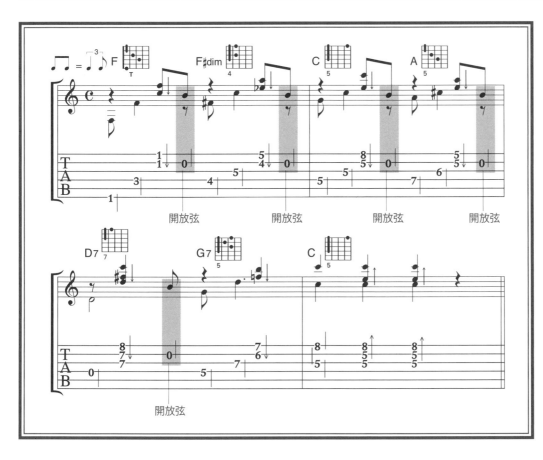

由 Reverend Gary Davis 彈奏，有 Ragtime 器樂感的樂句。

雖然在改變和弦指型的第 2 拍與第 4 拍反拍上插入了第 2 弦開放音，但這個音對各和弦而言並沒有特別的意義。單純是為了把位轉換的便利而塞進去的音。

在沒有重音的地方不經意的塞進這樣的開放弦音，就能夠做出搖曳的 Ragtime 樂感。

注意半音的和弦配置（Voicing）而後彈奏

這一篇的重點是和弦進行中各和弦組成音的橫向連結關係。將令人印象深刻的半音關係編入樂句，就可能做出美妙的樂音。

注目於各和弦組成音的橫向關係

在彈奏各種曲子時，即使有注意到和弦進行，但應該很少人連和弦組成音都有注意到吧！其實吉他這種樂器，若排除掉理論方面的艱澀，是既享受又有魅力的樂器。但若不養成思考的習慣，對將來的學習又會造成一堆難題。不過，如果能有一點樂理的常識，對今後的演奏一定是有用的。

因此，就來"稍微"嘗試一下有點爵士樂風的和弦進行吧！針對主旋律加上和音稱為和弦配置（Voicing），而這個和弦配置是以橫向連結的意識來加上去的。

注意半音的連接關係

音符連結性強的樂音，會讓人聽來印象深刻，而所謂"連結性強的樂音"就是半音的進行。試著彈奏以 C / A7 / Dm7 / G7 這樣簡單的和弦進行為基礎，意識到半音流動於其間發展成的 Ex-72 ～ 74 吧！

Ex-72 在 Bass 的進行中加入了半音的連接。樂音會變得很平順。Ex-73 則在第 2、3 弦上加上用半音連接的，延伸感很強的和音。由於是用琶音來彈奏，而不僅只是強調這組和音，所以可以感受到強烈的爵士樂般的樂音。Ex-74 使用了代理和弦，是讓和弦全體的半音進行更加突出的例子。

Ex-72　Bass Line 的半音流動

CD 86

在 Bass 音的移動中加入半音的音符流動。

第 2 小節的 C#dim 叫做經過減和弦（Pass-ing Diminished Chord），是用半音將 C 和弦到下個 Dm7 的 Bass 連接起來的和弦。是由以 A7 為基底的 A7(♭9) 衍生而來的代理和弦。

第 4 小節要把前小節中壓 2 弦 8f 的小指往 5f 移動。這個 G#dim 也是由 G7(♭9) 衍生而來。

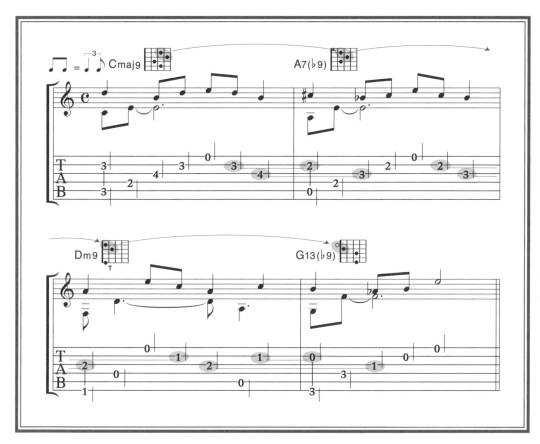

讓半音的聯結持續維持在第 2、3 弦上的譜例。會變成能夠感受到大變動的爵士樂音。請確認 2 弦與 3 弦的 3 度和音，有與和弦進行一起一琴格一琴格地下行。

要做像這樣的編曲，必需先將本來基本的和弦，變化成加上延伸音的變化和弦。

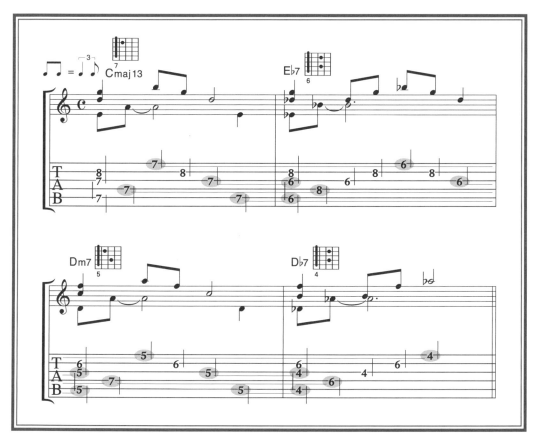

運用用來替代屬和弦，可以有效產生爵士樂效果的"代理和弦"，讓和弦全體的半音聯繫感更加突出。

簡而言之，就是用七和弦第 5 音下降半音當作根音的七和弦做為原和弦的代理和弦。例如：在這個譜例中，第 2 小節 E♭7 是 A7 的代理和弦，第 4 小節的 D♭7 是 G7 的代理和弦。

加上 Bass 音的半音下行，從首音→中間音都滿載了半音連結的進行。

【練習曲19】 Treasure Flower

by Tokio Uchida © TAB Ltd.

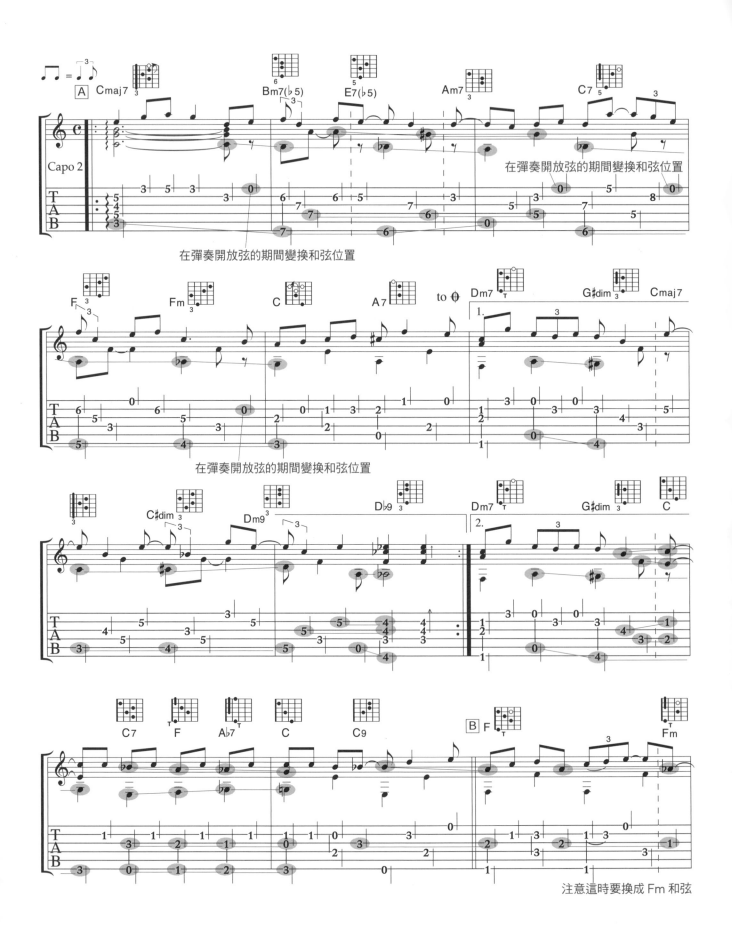

注意這時要換成 Fm 和弦

嘗試一下有著爵士樂的氛圍，緩慢搖曳節奏的練習曲吧！雖然隨處都有用半音來連接 Bass 音或和弦組成音的地方，但要可以隨時意識到貫穿這首曲子的和弦配置走向是怎樣形式的概念。也有幾個地方是運用到用開放弦來變換和弦位置。彈奏這樣的曲子，在哪個時點需變化左手的指型，是需非常注重的要點。

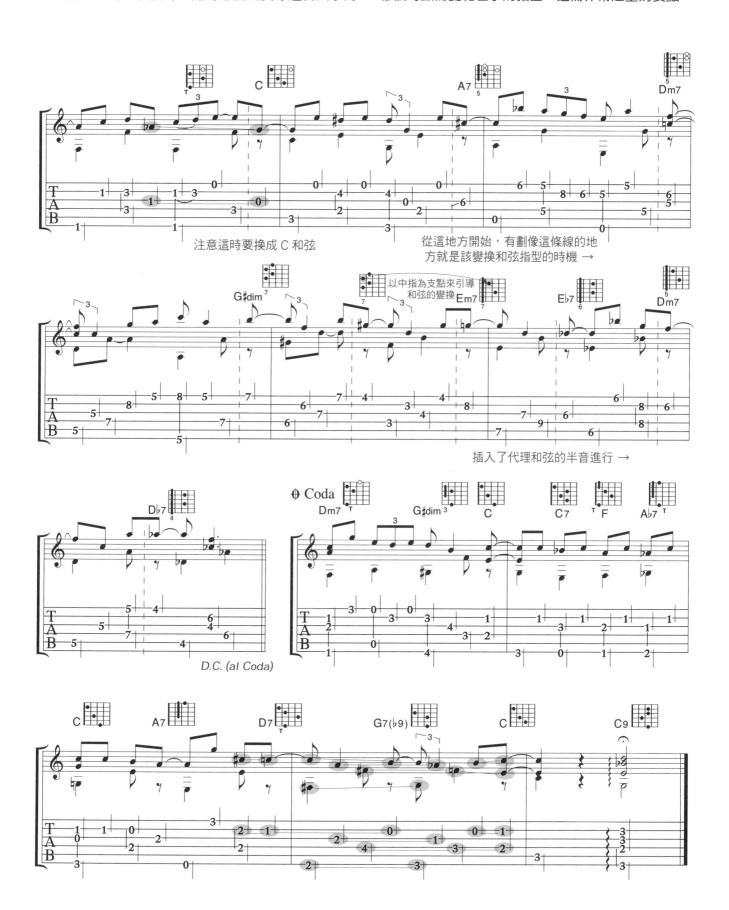

注意這時要換成 C 和弦

從這地方開始，有劃像這條線的地方就是該變換和弦指型的時機 →

以中指為支點來引導和弦的變換

插入了代理和弦的半音進行 →

D.C. (al Coda)

用 Walking Chords 來俐落地演出

這一篇要運用的是熟悉的 Ragtime 藍調中的 Walking Chords(不是 Walking Bass),來試著增添一點瀟灑的色彩。

用於和弦內的 Walking Chords

從以前開始就很常出現在 Ragtime Blues 中的就是連續的屬和弦進行 Dominant Motion。所謂的 Dominant Motion,就是在根和弦 (Root Chord) 之前,放上較根和弦主音高 5 度音上的七和弦(屬和弦),例如以 C Key 為例,G7 是屬和弦(C 為根和弦,G 較 C 高五度音),G7 - C 就變成了 Dominant Motion。是解決感及結合感很強的和弦進行。圖 23 的和弦進行,在說明 Dominant Motion 是如何設定的圖說。在將 G7 假定是在 G Key,G 屬和弦就是 D7,將 D7 假定是在 D Key,D 的屬和弦就是 A7。這是 Ragtime Blues 眾多

樂曲中最具代表的指標曲,「Rag Mama Rag」的和絃進行範例。

當中的 A7、D7、G7,就是 Walking Chords。Ex-75 ~ 77 舉出了很多種屬和弦進行型態,重要的是,再將減和弦當作經過和弦穿插於和弦內完結的動作中,再回到原本的和弦。

藉由這個動作,也可以增加 Merle Travis 風格的跳躍或搖曳的感覺,為樂音帶來變化。這個彈奏效果可以用練習曲 20 來確認。

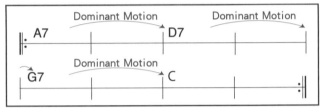

【圖 23】C Key 的 Ragtime Blues 進行例

往正統派的 路標
- ●可以為 Ragtime Blues 的基本和弦進行增添色彩
- ●在和弦內完結的所有和弦動作稱為 Walking Chords

Ex-75　第 6 弦 Bass 型的 Walking Chords　　CD 90

將第 6 弦當作 Bass 音來使用的 Walking Chords。雖然樂譜上寫 E Key,但這個樂句可以像練習曲 2 0 一樣,用在 G Key 的彈奏中,方法相同。

這個手法也可以使用在伴奏用的 Backing 中,像彈吉他和弦一樣地撥彈也可以。只是,除了一開始低把位的 E 之外,都要用除正在壓弦外的左手手指來消掉第 1、2、5 弦的開放音。

這是用第 5 弦當作 Bass 來使用的 Walking Chords。請看圖確認和弦指型。

像這樣的演奏，要使用 P.23 所介紹的刷奏來彈奏 Alternating Bass。因此，即使樂譜上沒有標明要撥第 3 弦，還是要照著指型圖來做正確的壓弦，這非常的重要。

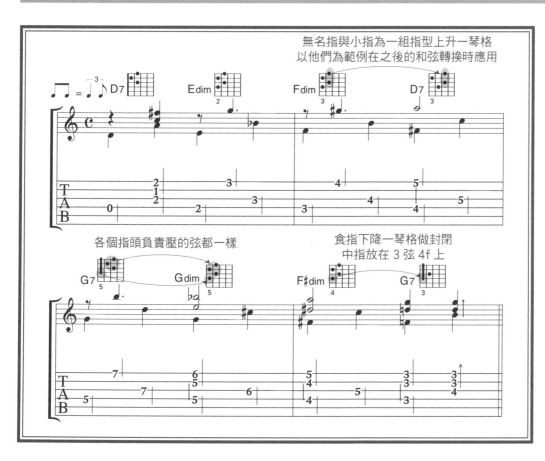

與上面的譜例相同，請參考指型圖來壓正確的和弦指型。

第 3 ～ 4 小節是下行 Walking Chords 的運用例，在這之後轉成 C 和弦來彈奏。

【練習曲 20】 Rag in G

by Tokio Uchida © TAB Ltd.

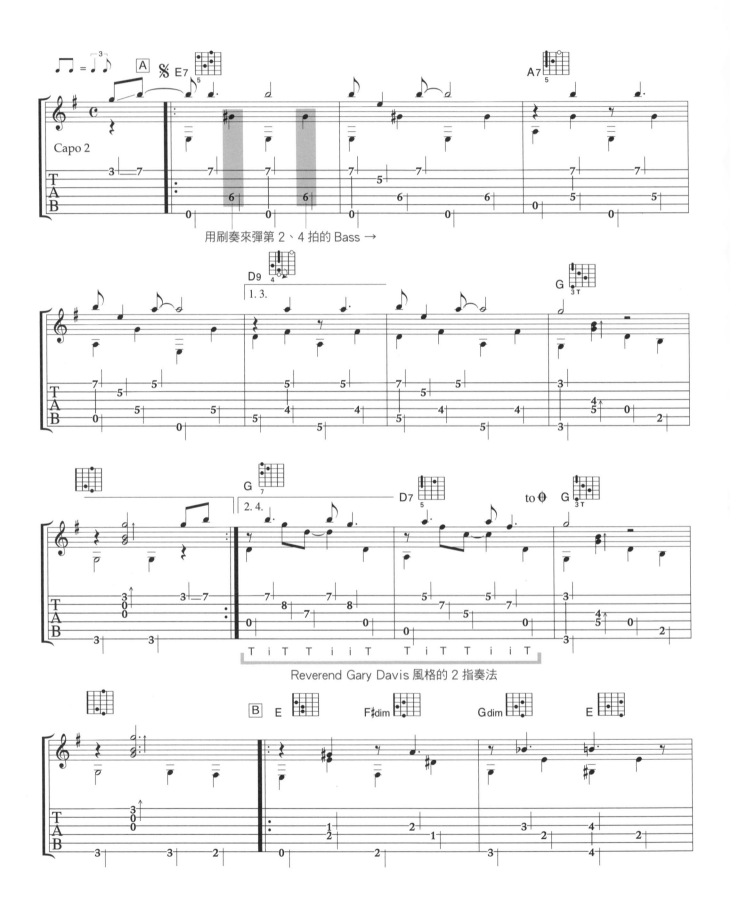

Capo 2

用刷奏來彈第 2、4 拍的 Bass →

Reverend Gary Davis 風格的 2 指奏法

以 Ragtime Blues 進行為基底的 G Key 練習曲，常用在「Twelve Sticks」等很多的曲中。因為要用刷奏的方式來彈奏 Alternating Bass 的第 4 弦，所以依照指型圖來壓正確的和弦指型是很重要的。B部分編入了 Walking Chords。各部分後半部彈奏的是 Reverend Gary Davis 風格的 2 指奏法，要注意撥弦的右手指。

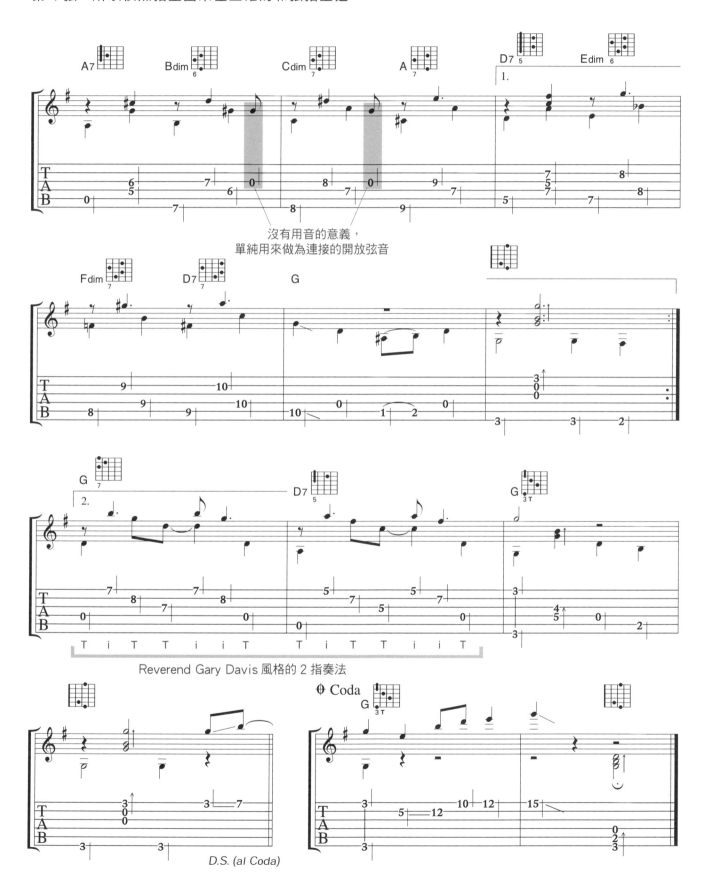

沒有用音的意義，單純用來做為連接的開放弦音

Reverend Gary Davis 風格的 2 指奏法

D.S. (al Coda)

一人分飾兩角的對位法（Counterpoint）

這本書的最後，是 Fingerstyle 吉他中最值得挑戰的對位法（Counterpoint）。

同時彈奏兩條旋律手法

所謂的對位法，是同時彈奏多條旋律的作曲法，是樂理中的基本概念之一。對於必須兼顧 Bass 及旋律兩方的指彈吉他而言，指的是要將 Bass 的部分彈奏得更有旋律感。

由於鋼琴的右手及左手是彈不一樣的地方，所以也許很容易同時彈奏不同的旋律，但如果是吉他的話就會很辛苦了。Bass Line 及旋律都只能同時用左手來壓弦，當然無法在壓著和弦時還能將 Bass Line 及旋律線處理得盡善盡美。另外，撥弦的右手也一定要用大拇指及食指側來獨立彈奏不同的旋律線。即便如此，加入了對位法的編曲還是很有魅力。透過譜例及練習曲來學習吧！

最普及的對位法編曲是運用 Cliché。所謂的 Cliché，是在持續某個和弦時，規律地變化其中特定的音。Ex-78 是 Cliché 的例子。另外，也有像 Ex-79 一樣隨著和弦進行來選擇旋律優美的 Bass Line 的 Counterpoint。Ex-80 是將 Bass Line 旋律變得更優美的例子。不管是哪一個譜例，最重要的都是要一邊用耳朵確認兩條旋律線的走向一邊彈奏。

練習曲 21 的編曲是維持著 Walking Bass 的同時加上旋律，練習曲 22 則挑戰了“一人輪唱”。通往正統派的路也許很險惡，但是是很值得挑戰的。今後也請往原聲吉他的道路邁進。

往正統派的 路標

● 對位法就是用大拇指及食指側來彈奏不一樣的旋律
● 要能夠一邊用耳朵確認兩條旋律線的樂音一邊彈奏

Ex-78　用 Cliché 當作 Counterpoint 來彈奏的例子　　CD 94

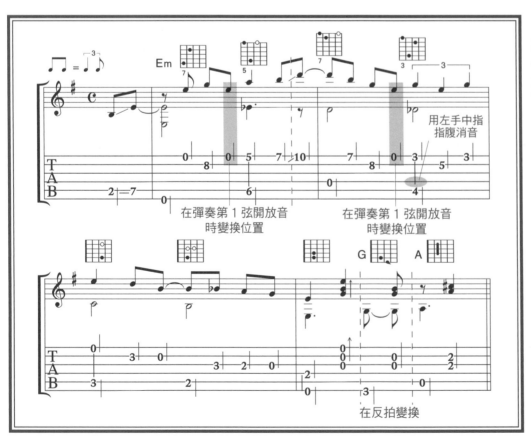

在彈奏第 1 弦開放音時變換位置

在彈奏第 1 弦開放音時變換位置

用左手中指指腹消音

在反拍變換

採用了 Em 的 Bass 音下行半音的 Cliché Line 的對位法編曲。是「Bermuda Triangle Exit」等名曲中常使用的方法。

由往 5 弦 7f 向上滑奏音開始，緊接著彈奏第 6 弦開放音的 Bass 型態，是彈奏 E 或 Em 和弦時特有的裝飾樂節。

第 2 小節第 1 拍下行 Bass D 音，是使用第 4 弦開放音做為 Bass 後，得以利用“空手”的機會轉到彈奏高把位旋律。這也是一種有效運用開放弦的另一個例子。

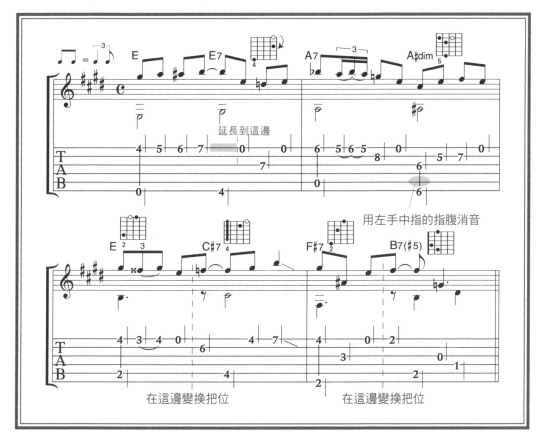

延長到這邊

用左手中指的指腹消音

在這邊變換把位　　　在這邊變換把位

隨著和弦進行來跟旋律同時彈奏令人印象深刻的 Walking Bass Line 的對位法編曲。氛圍有點像是 Jerry Reed 所彈奏的爵士藍調。

確認指法（Finger Picking）是如何撥彈的同時，用緩慢的速度試著彈彈看吧！如果學會了，試著研究和弦與旋律的走向，還有 Bass 音的關係，應該就能看得出編曲的方法。

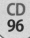

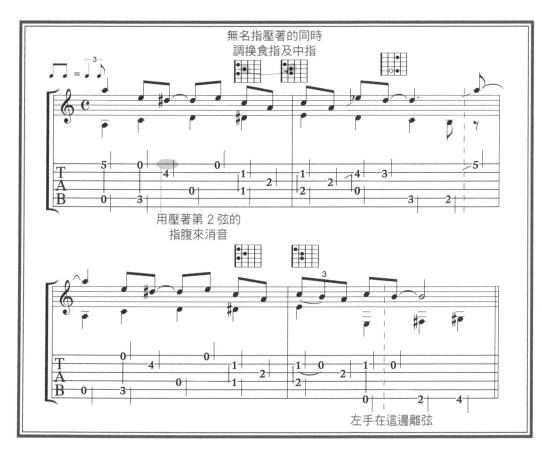

無名指壓著的同時
調換食指及中指

用壓著第 2 弦的
指腹來消音

左手在這邊離弦

一拍一拍不斷地移動，採用旋律更加優美的 Bass Line 的對位法編曲。Bass 及主旋律各自的旋律線都要彈奏到聽起來很獨立。

說一句私人的話，這個樂句是我 20 幾歲年少時所作的未發表的曲子「海龜卵」的一小部分（笑）。被封印起來很久了，不知道為什麼，就是想把它當作這本書的最後一個譜例。

【練習曲 21】 Tocky Blues

by Tokio Uchida　© TAB Ltd.

插入持續移動的 Walking Bass 的指彈藍調。如果無法掌握好運指，就無法流暢地彈奏。如果目前為止 Bass 及主旋律都很獨立地移動，就不會被和弦指型困住，但即便是這樣還是要理解旋律線與和弦的關聯後再彈奏。 Verse 1 及 Verse 2 都是 12 小節，但和弦進行有一點不一樣。

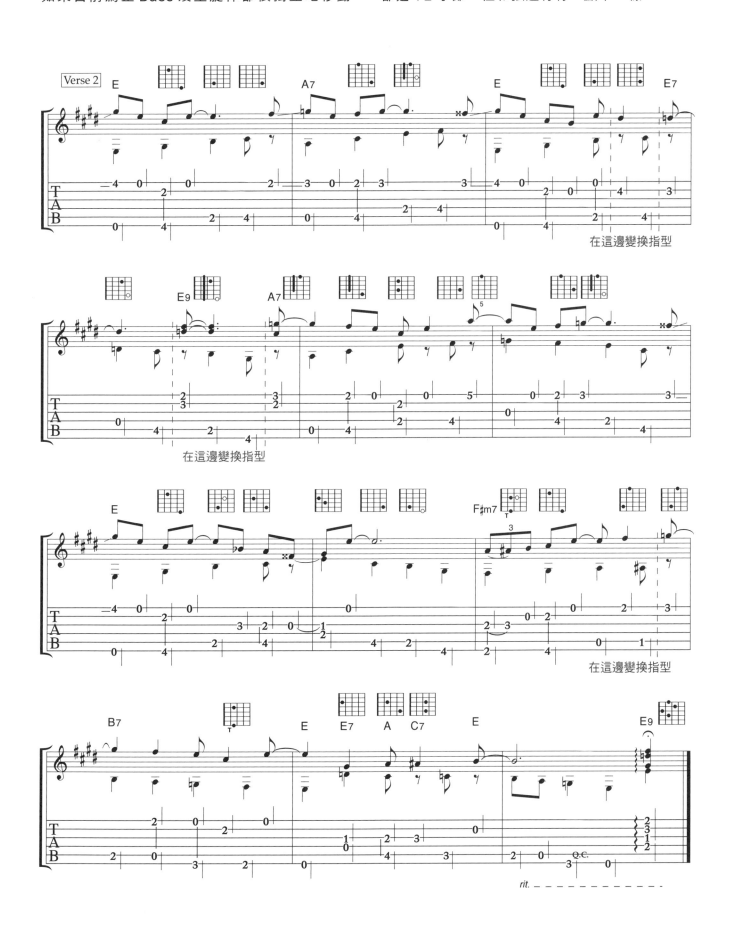

【練習曲 22】 Tooryanse

「**Tooryanse**」by PD. Arranged by Tokio Uchida　© TAB Ltd.

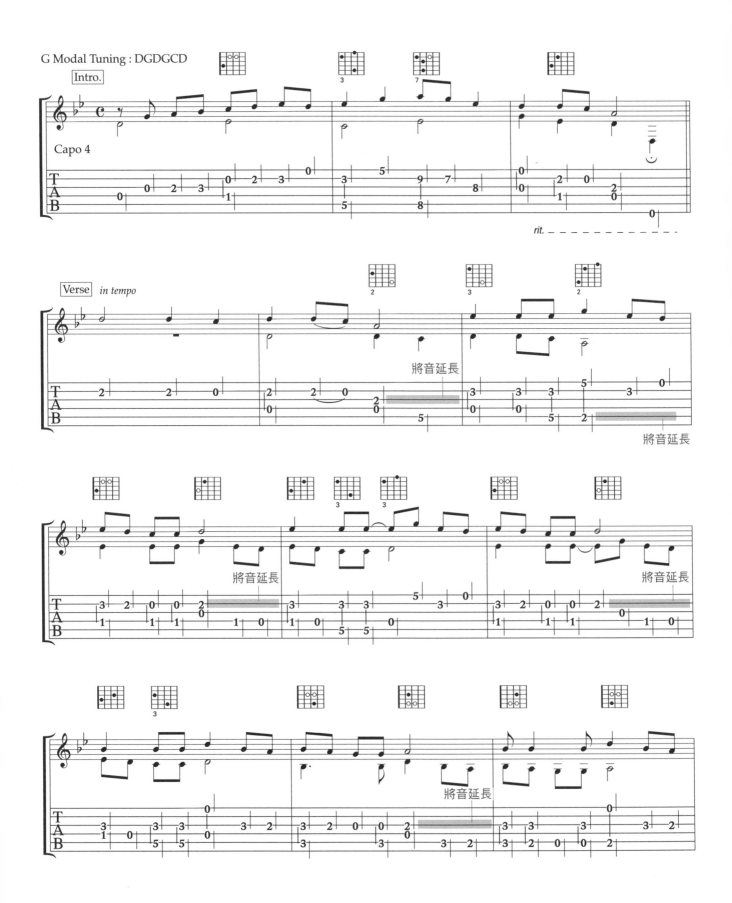

G Modal Tuning : DGDGCD

138

使用 G Modal Tuning 來試著編童謠「Tooryanse」。加入輪唱的想法，將兩相差一個八度音高的旋律線錯開一小節來彈奏。請思考一下能讓各旋律正確延長的運指方式。如果可以完全掌握好兩條旋律的話，就可以體會出很不一樣的音樂感覺。另外，「櫻花」乙曲也是用輪唱編曲，有收錄在我的同名 CD，讀者可以買了聽作為參考。

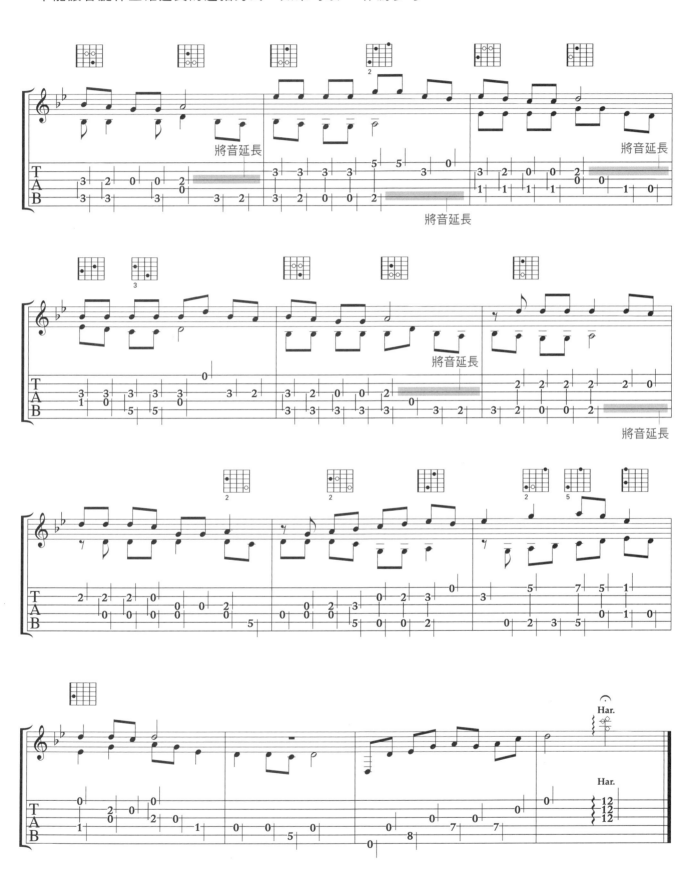

(專欄 10) Live 演出的機材設定

我每年都會舉辦巡迴全日本的 Live 演奏會。Live 演奏會對我而言是最有意義的重要活動。另外，日本全國到處都有美味的酒及菜餚，對於喜歡吃吃喝喝的我，也因為這一點而停不下巡迴的腳步（笑）。

Live 演奏會中大概會使用到 3～4 把吉他，先不論會場的 PA 設備如何，為了讓 Live 演奏中的樂音都能一致，我都一定會使用 Pickup。圖 24 是我 Live 演奏會的機材設定（2014 年 11 月）。換吉他彈奏時，用轉換器（Switcher）來替換，因應各吉他來叫出事先記憶在前置擴大器的設定。

依據會場的不同，有時也會加上無線麥克風。我不太使用電子效果器之類的東西，用前置擴大器的設定來做為演出的基本樂音，是我的一貫風格。

裝在原聲吉他上的 Pickup 是 WAVER「WPS-1」（照片 27）。雖然是響孔式 Pickup，但也可以和其他琴橋式 Pickup 混用。在 National Resonator 上的 Pickup 是 Lace「Ultra Slim Acoustic Sensor」（參考 P.5 的照片），但會用 AER「Dual Mix」將此與貼在共鳴箱背面的另一片琴橋式 Pickup 的音混合。12 弦吉他用的是條狀的響孔式 Pickup，Fishman「Rare Earth Blend」。這是可以用電容式麥克風從琴身內部收音然後混合的 Pickup。

使用這樣的 Pickup 時，混合 2 種不同系統所收的音的雙重方式（響孔式＋琴橋式、琴橋式＋電容式麥克風），可以藉由改變混和率而輕鬆調整會場所需的樂音程度。

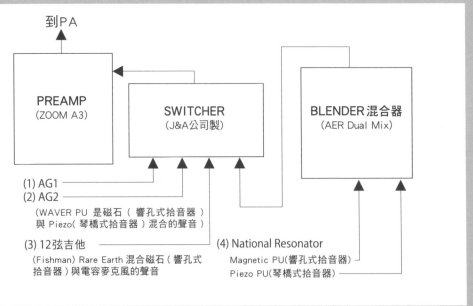

到 PA

PREAMP
(ZOOM A3)

SWITCHER
(J&A公司製)

BLENDER 混合器
(AER Dual Mix)

(1) AG1
(2) AG2
（WAVER PU 是磁石（響孔式拾音器）與 Piezo（琴橋式拾音器）混合的聲音）

(3) 12弦吉他
(Fishman) Rare Earth 混合磁石（響孔式拾音器）與電容麥克風的聲音

(4) National Resonator
Magnetic PU(響孔式拾音器)
Piezo PU(琴橋式拾音器)

【圖 24】
機材類的串接圖

【照片 27】WEVER Pickup

【照片 28】Fishman Rare Earth Blend（琴身內部）

後記 …… 找尋自我風格的旅程

截至目前為止，我所有寫過的教本中，有一本叫做『鄉村藍調吉他』（暫譯，Rittor Music 出版）。從 1993 年初版出售以來，長達 20 年以上的時間都是長銷書，這本書介紹的是許多藍調樂手的吉他風格。Mance Lipscomb 的 Monotonic Bass、Mississippi John Hurt 的 Alternating Bass、口齒伶俐的 Robert Johnson 的 Shuffle Bass、Blind Blake 的 Stumbling Bass，以及 Lonnie Johnson 那脫俗的現代手法…等等，留名青史的他們，吉他風格都有其個性且獨特性也很強。

每一個鄉村藍調樂手都有傳統曲之類共同的曲目，但大家都會有自己流派的編曲方式。也就是說，Big Bill Broonzy 不會彈的跟 Mississippi John Hurt 一樣，Reverend Gary Davis 也不會彈的跟 Lightnin' Hopkins 一樣。

我想說的是，每一個人，最終都要像他們一樣，要有自己的吉他彈奏風格，這是很重要的一件事。就先以這本教本開始，要自己儲存各種教材學到的東西，然後彈出自己的流派，若能這樣的話就太棒了！學吉他也是一趟 " 找尋自我風格的旅程 "。跟 "39 歲 " 開始的人生一樣，是很長的旅程。從撥弦方法或音符的使用等手法的東西開始，到使用的吉他或弦高的調整這種硬體層面，大家要讓自己所彈奏的音樂能達到最佳的表現，如果我的教材能幫助到大家，真的是我的榮幸。

打田十紀夫的檔案

向鄉村藍調吉他的巨匠 Stefan Grossman 拜師學藝，1987 年在洛杉磯一起演出。之後，就以拿手的原聲吉他 & Ragtime Style 成為活躍的吉他手。舉辦全國性的演奏會，發表許多的 CD、DVD 或教本。2007 年在美國發行與師父 Grossman 合作的二重奏 CD『Bermuda Triangle Exit』。也在美國及法國舉辦了海外巡迴演奏會（2008 年、2010 年）。2011 年 10 月在美國密西西比州格林伍德的「Robert Johnson 100 歲誕辰紀念會」上參與演出。

以 Stefan Grossman 為首，邀請了 John Renbourn、Duck Baker、Bob Brozman、Woody mann、Tony Mcmanus 等一流吉他手來舉辦聯合巡迴演奏會，與海外的音樂家有許多交流。也是少數在美國 National Guitar 公司的目錄中被介紹的日本 Resonator Guitar Player。

也長期在『原聲吉他雜誌』(Rittor Music)、「Player」(Player Corporation) 等雜誌中連載作品。另外，第七張 CD『Sakura』中的「Lonely One」，被選為 2012 年 4 月開播的熱門廣播節目『香山 Rika 內心的美容液』（暫譯，NHK 廣播第一，每周五 21：30 － 55）的主題曲。

樂音充滿熱情、獨特，且具冒險性。其悅耳又抒情的原創曲根源於民族音樂，再再地挑戰著吉他音樂的所有可能性。

打田十紀夫個人首頁
http://www.tokiouchida.com/
TAB Ltd. 首頁
http://www.tab-guitar-school.co.jp/

作品一覽(2014 年 11 月為止)

＝ CD ＝
● Between Two Worlds (w/ Stefan Grossman)
● 貓與龍 (暫譯)
● SAKURA
● Bermuda Triangle Exit (w/ Stefan Grossman)
● One Kind Favor
● Acoustic Delights
● Tokio Acoustic Blues
● 釣鱒魚的回憶 (暫譯)
● Coconut Crash

＝ 樂譜集 ＝
● 『貓與龍』－完全 Copy 樂譜集－(暫譯)
● 『SAKURA』－完全 Copy 樂譜集－(暫譯)
● 『One Kind Favor』－完全 Copy 樂譜集－(暫譯)
● 『Acoustic Delights』－完全 Copy 樂譜集－(暫譯)
● 『Tokio Acoustic Blues』－完全 Copy 樂譜集－(暫譯)
● 『釣鱒魚的回憶』－完全 Copy 樂譜集－(暫譯)
● 『Coconut Crash』－完全 Copy 樂譜集－(暫譯)

＝ CD 附錄教本 ＝
● 冒牌原聲藍調　新裝版 (暫譯)
● Ragtime Guitar　改訂版 (暫譯)
● 運用 CD 來精通民謠吉他 (暫譯)
● Open Tuning Guitar (暫譯)
● 鄉村藍調吉他　改訂版 (暫譯)

＝ 教本 ＝
● 這樣就完美了！原聲吉他的基礎 (暫譯)(※)
● 民謠吉他入門 (暫譯)(※)

＝ DVD ＝
● 完整的！滑管奏法吉他 (暫譯)(※)
● DVD 版 冒牌原聲藍調 (暫譯)(※)
● Ragtime Guitar (暫譯)(※)
● 藍調吉他的常套句 新鮮！2 (暫譯)
● 用藍調來感受～指彈吉他～ (暫譯)
● 藍調吉他的常套句 新鮮！(暫譯)
● The Guitar Style of Robert Johnson (暫譯) (※)
● 馬上就能學會的鄉村藍調吉他

＝ CD 樂譜集 ＝
● 指彈藍調吉他 (暫譯)(※)
● 指彈吉他必修技巧～大拇指是關鍵！Galloping Style ～(暫譯)

※＝很難買到的作品

39歲開始彈奏的正統原聲吉他

●作者·演奏
打田十紀夫

●翻譯
張芯萍

●發行所
典絃音樂文化國際事業有限公司
　電話：+886-2-2624-2316　傳真：+886-2-2809-1078
　網址：http://www.overtop-music.com
　聯絡地址：新北市淡水區民族路 10-3 號 6 樓
　登記地址：台北市金門街 1-2 號 1 樓
　登記證：北市建商字第 428927 號

●發行人　　　簡彙杰
●總編輯　　　簡彙杰
●校訂　　　　簡彙杰
●美術編輯　　朱翊儀
●行政　　　　溫雅筑

《日本 Rittor Music 編輯團隊》
●發行人　　　古森優
●編輯　　　　松本大輔
●總編輯　　　小早川美穗子
●編集　　　　額賀正幸
●設計　　　　村藤治
●DTP　　　　エルグ
●攝影　　　　大山ケンジ　Kenji Ootama

●印刷工程　　快印站國際有限公司
●定價　　　　NT$ 480 元
●掛號郵資　　NT$ 40 元 / 每本
●郵政劃撥　　19471814　戶名：典絃音樂文化國際事業有限公司
●出版日期　　2015 年 7 月　初版

 典絃音樂文化國際事業有限公司　　　Rittor Music Mook